大阪大学社学共創叢書 3

記憶の劇場

— 大阪大学総合学術博物館の試み —

interweave

永田靖・山﨑達哉 編

大阪大学出版会

大学博物館で社会人と共に学ぶこと　—序文にかえて—

永田靖

本書のタイトルの「記憶の劇場」とは、平成二八年度から平成三〇年度の三年間にかけて、大阪大学総合学術博物館が主催となって実施した社会人育成プログラムです。このプログラムは副題に「大学博物館を活用する文化芸術ファシリテーター育成講座」と銘打ち、始められており、文化芸術のファシリテーターを育成することが目的です。本書はこのプログラムに事業担当者として関わった教員たちのその三年間の考察をまとめてあります。それぞれの個別のプログラムについては、それらの論考をお読み頂くこととして、ここではこのプログラム全体に関わる考え方や方向性について記しておきます。

このプログラムはこのタイトルが示すように幾つかの考え方が複数絡み合って成り立っており、それは記憶、劇場、博物館、文化芸術、ファシリテーター、そして育成などの語と関係しています。

まず何よりも主催している博物館について考えてみます。博物館は一般的に古今の、そして地域や国籍には限らず、様々な歴史的に価値のある資料や作品を収集し、整理研究し、またそれらを公開するのを務めとしています。一般の私たちが見ることができるのは、普通は公開された資料や作品だけです。ほとんどの場合、それらはキャプションがついており、その説明を読んで理解していくことになります。あるいはその展覧会に際して刊行された図録を参照しながら展示された資料や作品について理解を深めていきます。それはとても意味のある事で興味は尽きません。ですが展覧会を見終わると、それらの資料や作品の背景、文脈や

意味合いをもっと深く知りたくもなります。そこからは各人の学びが始まるということになりますが、博物館でももう少しお手伝いをすることはできないだろうか、そもそも展示されている資料や作品の簡単なキャプションだけで、それらの意味や魅力を十分に伝えることになっているのだろうか、展示したということでそれっきりになってしまっていないだろうか。そのような問いに対して博物館としても何か応えることはないだろうかと考え、今回のこの事業に繋がりました。

私たちの大阪大学総合学術博物館は、いわゆる公的機関や民間の博物館ではなく、「大学」という研究教育と社会貢献を使命としている機関の博物館でもあります。この「大学」博物館では、研究教育と社会貢献に関わる実験を行うことができるでしょう。私たちは「社会に開かれた大学博物館」を標榜しており、大学の研究と市民社会との連携を主要な務めとしておりました。そのこともあり、このような三年間の事業に取り組むことになりました。

もっとも、このような方向性は私たちだけのものでないことは申して置く必要があります。今日、国内外の博物館、美術館では、様々な形で「アウトリーチ」に務め、市民とのコミュニケーションを活発にし、より複層的に博物館資料の公開に努めているところがほとんどと言ってもいいでしょう。例えば、ステファン・ウェイルという博物館学者はこのような流れを整理して、今日博物館は従来の収集、研究、展示から新しいコミュニケーションへのパラダイム・チェンジの時代を迎えているという説明の仕方をしています（Stephen Weil, *Rethinking the Museum and other Mediations*, Smithsonian Institution Scholarly Press, 1990）。今日の博物館は総じて開かれた、市民との交流の中で運営をして行く方向に向かっていると申して良いと思います。

ではどのようにして、展示品のさらに深い魅力を掘り下げる努力をしているのでしょうか。そもそも、博物館の資料や作品は一体どのようにして、誰が集めた物なのでしょうか。例えば、ロシアのエルミタージュ博物館や、イギリスの大英博物館などの資料や展示品はそもそも貴族の私的なコレクションだったわけです

から、最初は個人的な趣味や興味から収集されて行ったことになります。誰でも、手に持っていたい、自分の物にしておきたい、いつでも自由に手に取って眺めたい、そのような事物や資料は多くあります。個人の営みとしての収集はその個人の記憶に結びついていることが多く、収集行為は人間の本源的な振る舞いと思われます。それらの資料や作品が一旦博物館に収蔵されると、博物館の管理下に置かれることになるために、もう自分のものでも自由に手に取ることはできなくなります。つまりどこかで元の所有者との切り離しが生じるわけです。また公的な機関で収集されるとなると、最初は個人の記憶の範疇にあったものが、公的に権威付けられてしまうことになります。それがややもすればもともと持っていた、市民生活の豊かさや荒々しさ、また記憶との関わりが、どこか希薄になっていることもあるでしょう。つまり別の枠組みに入れられてしまったかのようになり、博物館の展示品に一定の方向付けをしてしまうことになります。そうでなければ、展覧会はそもそも成立しないので、それ自体を否定するべきものではありませんが、これは美術館の展示室で有名絵画を見る鑑賞者をも、可能な限り入館者と分かち合いたいと思います。トーマス・シュトルートという写真家に有名な連作『ミュージアム・フォトグラフズ』というものがあります。この作品を見ると、いかに「入館者」が「鑑賞者」となっているのか、これは美術館の展示室で有名絵画を見る鑑賞者という規範化された環境の中に見る側と見せる側との拮抗関係の場であり、資料や作品を展示室において観客（入館者）に対してパフォーマンスしていることになります。つまり博物館とはまた「劇場」でもあるわけです。

何も展示品は展示室のなかのアクリル・ケースや、額縁、フレームの中にだけ入れて置く必要はありません。もっと多様な提示の方法があるはずです。私たちの「記憶の劇場」ではこのような考え方で、博物館の

資料や作品をより交流的なものにしようと考えた訳です。つまり完成した「資料、作品」として固定的に提示するのではなく、ある「プロセス」として提示することはできないかと考えました。「収集と展示」が従来の博物館の務めだとすれば、「交流と参加」をそれに代わる新しい取組みとして考えたいと思った訳です。

このプログラムではしばしば受講生との協同で催事を作り上げていくことをカリキュラムにしています。詳しくは本書所収の各論をお読み頂ければと思いますが、受講生と各種の催事を企画・運営しながら博物館の資料をより「交流的・参加的」なものにしようとしていきました。この交流と参加、そしてプロセス重視のプログラムは、時として座礁に乗り上げ、時として参加者間の軋轢も生みました。事業担当者はほとんどが本学の教員で、教員としての本務があります。その本務の傍ら、このプログラムを実施していくことになり、その負荷は相当なものであったと思います。しかし、本書に収められたそれぞれの各論に読み取れるのは、それへの不満や不平ではなく、そこで経験し、知り得たことについての深い理解です。それは「育成」講座でありながら、事業担当者としての私たち自身もまた、受講生との「交流」を通じて「育成」されていたことを示しているのだと思います。

ジャネット・マルタンというこれまた博物館学者は博物館の職員の仕事を説明して、コレクションの選択、整理、カタログ作成、展示、キャプション執筆、教育プログラム、コミュニティとの連携などをあげています（Janet Martine, *New Museum Theory and Practice*, Blackwell, 2006）。もちろんここに資料の保存、管理と館の財政のマネージメントが加わることは言うまでもありません。そしてこれらの多くは「劇場」での仕事と同じであり、この両者はともに作品や資料の「解釈と媒介」の行為を仕事としているとしています。

私たちの大学博物館でも同様に思います。大学博物館は、文系理系を問わず大学内の様々な研究資料が寄贈されることが多くあります。それ自身では一般に公開してもそれがどういうものなのか理解し難いことが少なくありません。先に述べたように、それを公開する場合にはその来歴や意味や機能について、分か

りやすく説明する必要があります。つまり大学と市民との間を取り持つ「ファシリテート」を行うわけです。

これは大学博物館ばかりではなく、どのような博物館でも同様なことと思います。今日では、劇場もまた様々な「ファシリテート」を行っています。今では多く見られる上演後のアフター・トーク、多くの劇場で刊行しているニューズレターや定期刊行パンフレット、また当日配布のプログラムや場合によっては適宜行われる上演についてのレクチャーなどは、上演される作品をファシリテートしていることになりますし、そもそもある劇作品を上演することは、文字でしかない戯曲を、俳優の演技や舞台美術、音楽などを動員して観客に解釈して示す、それこそがファシリテートしていることになります。

このように申せば、博物館におけるこのファシリテーションという行為が、資料や作品にだけ付きあうのが目的であると考えられるかもしれません。ですが実際の劇場、音楽堂、美術館、アートスペースなどでは、作品はもちろん、それ以上にアーティストその人との付き合いが出て来ます。演劇上演でも絵画展でも、作者たるアーティストが亡くなっていればそもそもその限りではありませんが、現代作品の場合には多くはアーティストとの話し合いの中でほとんどの事が決まっていきます。その場合、しばしばアーティストの希望と、劇場やホールの側の各種の規制、制限、約束事、場合によっては法的なものと折り合いを付けて行く事が必要で、もっともここに神経を使うと言っても過言ではありません。大学博物館も例外ではなく、博物館と大学という、ほとんど「規制の束」のような機関の中で、どのように「自由」にアーティストと関係を構築するのかは、実際にはとても重要な問題です。このプログラムは博物館収蔵の資料を題材にしたので、アーティストとの関係についてはカリキュラムの大きな部分を占めてはおりません。それでもアーティストと直接の関わりが部分的にでも組み込まれているのは、ファシリテートとは、単に作品を右から左に説明して公開するだけではなく、作り手、つまりアーティスト側との葛藤や対立を調停して行くことも含むものという認識を示しています。

本プログラムの育成目標である「文化芸術ファシリテーター」とは、劇場、音楽堂、美術館やまた各種芸術系機関、あるいはそれらに限らない不特定の機会に、アートや芸術一般をそれぞれの受け手の側に適切に届けることの出来る力を身につけている人のことを言います。そのためにはそれぞれの芸術についての専門的な知識も必要ですが、同時に広く芸術一般への目配りもなくてはならないでしょう。このプログラムが様々な芸術ジャンル、音楽、演劇、美術、映像、伝統芸能などを含んでいるのはそのためです。そもそもミュージアムとはその語源が古代ギリシャ語 Mouseion であるとされ、これは文芸の女神ミューズの館のことです。

ここは、ゼウスと記憶の神ムネモシュケーから生まれた九名の女神、つまり叙事詩、歴史、音楽、喜劇、悲劇、舞踊、愛、雄弁術、天文学の女神が住まう館とされています。つまりミュージアムとは美術だけでもなく、演劇だけでもなく、音楽だけでもない、愛と天文学をも含む一種の総合的な美の殿堂であったことになります。この譬み（ひそ）みに倣えば、このプログラムは、密かに古代ギリシャの神話世界でいう美の殿堂に近づく試みそのものだったかも知れません。

この美の殿堂は、ゼウスと記憶の神ムネモシュケーから生まれたとするなら、ここで記憶を主題としていることについてはもはやあまり記すこともないでしょう。博物館に収蔵されている資料は、どれも必ずどこかの、誰かの記憶と結びついているはずです。しかしそれはしばしば、ほとんど忘れ去られるか、記憶されているとしても修正され断片化されていることが多いでしょう。その記憶をもう一度解きほぐし、再びもとの生き生きした姿に立ち戻らせることはできないのか。私たちのプログラムは全体としてこのような主題を設定していました。その記憶とは、場合によってはすでになくなった劇団の、場合によっては過去のおぞましい出来事の、場合によってはかつて繁栄していた時代の都市景観の、と様々なものでしたが、それらの記憶は、プログラムの中でそれぞれの記録や資料と向き合うことで、徐々に姿を見せ、私たちと戯れたり、あるいは私たちを飲み込み吐き出しては、またプログラム終了とともに閉ざされた元の資料へと戻っていっ

6

たかのようでした。

ここで、このプログラムの構成について、概観をしておきます。このプログラムは年度当初に受講生を募集し、およそ七月下旬から三月上旬にかけて、個別のアート・プロジェクトを受講生とともに実施し、育成する実践的な講座です。これを三年間にわたって実施いたしました。受講生は年度によって差はありましたが、およそ三〇名から五〇名ほどの受講生が受講しました。プログラムは「第一期」から「第三期」の三つの期間に分けており、それぞれの異なるフェーズでアート実践の知識と経験を提供しました。

まず第一期は、この講座での全体的な理念を学ぶ座学中心の課程です。毎年七月下旬の一〜二日を使い、このプログラムに関わる担当教員がそれぞれのプロジェクトの説明を行う形で、全体の考え方についての学知を導入しました。担当教員は九名で、すべて大阪大学総合学術博物館、もしくは文学研究科の教員です。それぞれの学問的な専門分野は、演劇学、日本美術史、化学、薬学、音楽学、舞踊学、芸能史、西洋古典学と様々ですが、それぞれの専門領域と接触しつつ、博物館の資料を動態的に活用して、それぞれのプロジェクトの内容や手法の説明を行いました。

第二期は、第一期終了後の数ヶ月を使って行う、このプログラムの本体とも言える課程になりました。ここでは、六つのプロジェクトに分かれています。第一は「地域文化の検証・発信とメディアリテラシー」でここでは地元大阪の文化的価値を、中之島と道頓堀の地区を対象に、地域のクリエーターや研究者たち交流しながら、大阪の魅力を再発見し、顕彰する地図の制作や冊子の刊行を行います。中之島と道頓堀の地理的潜在力を再認識するために、実際に現場をフィールドワークし、博物館資料を十分活かしながら、プロジェクトを進めました（本書第一章「水の回廊から空堀街あるきへ――地域文化の発信・顕彰とメディアリテラシー」）。第二には、化学を専門とする上田貴洋教授、薬学や博物館学を専門とする伊藤謙講師が担当した「自然科学に親しむ・触る・アートする」です。このプロジェクトでは、博物

館所蔵の化石や鉱物を活用しつつ、科学的観点を含んだ上で標本をアートとして展示するという展覧会を企画いたしました。実際に館所蔵のマチカネワニ化石の頭部レプリカを作成したり、鉱物標本をアート作品と見なすような展示活動を展開しました（第三章「自然科学に親しむ・触る・アートする」）。第三には「モノローグ・オペラ『新しい時代』をめぐるワークショップ」です。これは音楽学の伊東信宏教授が担当したもので、作曲家三輪眞弘氏のオペラ『新しい時代』（二〇〇〇年制作）についてその準備、再演、上映と三年間をかけてこのオペラ再演の制作を行うものです。現代社会の児童殺人事件やオウム真理教事件などをモチーフにしたこのオペラ再演の制作を通して、受講生たちは社会と音楽の関係を実践的に学びました（第四章「モノローグ・オペラ『新しい時代』再演をめぐる三年間」）。第四には「パフォーミング・ミュージアム」と題して、演劇学の横田洋助教と永田が担当しました。ここでは博物館所蔵の劇作家「森本薫関係資料」と「くるみ座関係資料」を題材にして、森本薫やくるみ座に関する上演作品を、演出家山口浩章氏を招いて制作しました。それぞれの資料調査から始まり、最終的な上演とミニ展示までを通して、この重要な劇作家と劇団についての生きた知識を身につけることができました（第五章「パフォーミング・ミュージアム――演劇と博物館の新たな可能性について――」）。第五には芸能研究の山﨑達哉研究員が担当した「紛争・災害のTELESOPHIA」です。ここでは、阪神・淡路大震災など災害によって破壊され、喪失されたコミュニティや文化を調査し、その復興の道筋を辿りながら、そのプロセスをパフォーマンスや展覧会に結実させるものです。復興のプロセスでの人々の共生意識の変化を受講生は自らの目と足で考察し、"TELESOPHIA"の考えは、震災から発展して、芸能やジャズ、昔話などにも広げられました（第二章「TELESOPHIAプロジェクト」）。そして第六には舞踊学の古後奈緒子准教授が担当した「ドキュメンテーション／アーカイブ」です。ここでは芸術作品の生成とその記録をめぐって、劇団石の公演や、劇団「維新派」の公演、ダンスボックスが主催する「新長田のダンス事情」から生まれた『滲むライフ』などを題材として扱い、上演作品とその記録をめぐって、記録メディアをどのように介在させるかという今日的な課題に取り組みました。

品の記録とそれを活用した記憶の活性化という本質的な問題に実践的に向き合いました（第六章「ドキュメンテーション／アーカイブ」）。

受講生はこれら六つのプロジェクトのいずれかに属し、年度の終わりまでそれぞれのプロジェクトを進めていきます。それぞれのプロジェクトでは数回のワークショップやセミナーを公開し、そこにはそれ以外の受講生も参加できるようにしました。また多くは最終的に上演や展覧会、冊子刊行やワークショップなどの形で一般公開を行うことを通して実践力を身につけ、それぞれの課題に即してアートとその主題の関係をより身体的にも掘り下げて行きました。

さらに、このプログラム全体として第三期を設け、それぞれのプロジェクトの成果を「展示」という形で大学博物館を使って公開することを義務づけました。この第三期にはまた合わせてクロージングのシンポジウムも企画し、受講生たちの成果発表とそれについてのディスカッションを行うことで、次の企画への橋渡しを行い、全体のプログラムを終えることとしました。この最終的な成果発表の展覧会については「第八章」にまとめられていますので、そちらをご覧下さい。

最後に記しておくべきは、このプログラムでは個人や団体の記憶ばかりではなく、大阪大学近隣の自治体や市町村の、いわば土地の記憶にも関心を持っていたことです。このプログラムは、あいおいニッセイ同和損保ザ・フェニックスホール、大阪新美術館建設準備室、公益財団法人吹田市文化振興事業団（吹田メイシアター）、豊中市都市活力部文化芸術課、能勢浄るりシアター、兵庫県立尼崎青少年創造劇場（ピッコロシアター）、公益財団法人益富地学会館という、それぞれの地域に根ざした取組みをされている諸機関の皆さんのご協力を仰いでおりました。事業に共催して頂き、適宜アドバイスを下さり、惜しみなく協力を頂きました。またそれぞれに地域の記憶の掘り起こしにも普段から取り組まれており、このプログラムの「記憶」という主題にとっても、その点でも大いに参考にさせて頂きました。この場をお借りしてお礼を申し上げたいと思います。

目次

大学博物館で社会人と共に学ぶこと ―序文にかえて―　　　　　　　　　　　　　　　　　永田靖 …… 1

第一部　歩くこと、聞くこと、触れること

第二部　パフォーミング・メモリーズ

第一部

歩くこと、聞くこと、触れること

第1章 水の回廊から空堀街あるきへ

—地域文化の発信・顕彰とメディアリテラシー—

橋爪節也

はじめに—課題とテーマ—

「大学博物館を活用する文化芸術ファシリテーター育成講座」として開講された「記憶の劇場」は、美術や音楽、演劇、マチカネワニ化石のレプリカ作成など、様々なジャンルの芸術活動にかかわってアート・マネジメントが出来る人材を育てるプログラムである。私は「地域文化の発信・顕彰とメディアリテラシー」(以下、地域文化班と表記)というプログラムを担当した。初年度の活動紹介は次のようなものである。

「歴史ある文化的都市であるにもかかわらず大阪は、マスコミなどがリードする過度の〝おもしろイメージ〟で語られがちである。この活動では、大阪が培ってきた文化的価値を、近代以降に中央公会堂など文化施設が集積した中之島と、江戸時代以来の芝居町で、繁華街である道頓堀の二つの地区をテーマに、地域史研究者と地域情報誌の編集者もまじえ、現地取材によって、自分たち自身の目でとらえた、街の姿や魅力を発信し、顕彰する小冊子の作成をシミュレーションする。」

メディアリテラシー (media literacy) とは、氾濫する膨大な情報を主体的に吟味して真偽を見抜き、活用する能力のことであり、それを踏まえて活動テーマの対象に「大阪の街」そのものを選んだ背景には、歴史あ

15

る文化的都市にもかかわらず大阪が、マスコミなどがリードする過度の"おもしろイメージ"で語られがちなことへの批判がある。

　詩人の小野十三郎は、昭和四二年（一九六七）の『大阪―昨日・今日・明日―』で、菊田一夫の戯曲「がめっつい奴」などを批判して、土性骨、ど根性という言葉は本来の大阪ではない「大阪を見る地方人の感傷」と断じ「わが大阪庶民にも、風俗、風習、趣味、その他万端にわたって、だれかの口車にのっているとは気がつかず、大阪ふうや大阪的であることを、みずからの必要以上に自慢したがる傾向がある」と警告している。最近でも井上章一が『大阪的「おもろいおばはん」は、こうしてつくられた』（幻冬舎新書、二〇一八年）がその問題を鋭く指摘した。この状況を踏まえ、大阪が培ってきた文化的価値を現地取材によって自分の目でとらえなおし、その魅力を発信・顕彰する小冊子を作成するのが、地域文化班の課題の一つである。

　もう一つのキーワードが、「エコミュージアム（Ecomuseum）」である。これについては、橋爪節也・横田洋編『待兼山少年　大学と地域をアートでつなぐ《記憶》の実験室』（大阪大学総合学術博物館叢書一二、大阪大学出版会、二〇一六年）や、永田靖・佐伯康考編『新しいミュゼオロジーの開拓―大学博物館は地域の"記憶"共創―』（大阪大学出版会、二〇一九年）の拙稿「新しいミュゼオロジーの開拓―大学博物館は地域の"記憶"を揺さぶる―」に述べた。地域の自然や文化、生活様式を含めた環境を総体として研究・保存・展示・活用していく考え方で、エコロジーとミュージアムをつないだ造語である。

　アート・マネージメントという言葉に、バブル期の都市開発や施設建設の残滓のようなスノッブな語感や利権的なものを感じることがあり、私は少し批判的なのだが、美術館や博物館という箱物の中には収まらず展示できない歴史や都市、文化芸術を、それらの精髄を抽出する形で啓示する方法での「エコミュージアム」には関心がある。大阪大学での実践として試みたのが、豊中キャンパスにあるアートリソースを調査・公開した「CAMPUS MUSEUM PROJECT」や、廃止された石橋職員宿舎を活用した「待兼山少年プロジェク

第1部　歩くこと、聞くこと、触れること　　16

ト」などであった。

「大学博物館を活用する」という本講座においても、あえて展示室という室内に籠もらずに、地域に開放された形での博物館活動の実験として「エコミュージアム」を意識した。街そのものが巨大な展示物という認識を受講者と共有し、大阪の都市文化や歴史空間を再評価し、情報発信しようとしたのである。

三年間の助成のなかで毎年、大阪に関する個別テーマを設けた。初年度は「中之島と道頓堀」、二年目は「浪華八百八橋」、三年目は「名所・行楽・観光」である。特色ある調査活動として、水都とも呼ばれる大阪にアプローチするべく、船をチャーターして河川や運河から都市を見直すクルーズも行っている。以下に三年間の地域文化班の活動と成果を紹介する。

1 一年目「中之島と道頓堀」—大大阪のシビックセンターと巨大歓楽街—

近年、行政や観光関係で中之島を流れる土佐堀川・堂島川と、東横堀川、道頓堀川、木津川を結んだ四角形の水路は「水の回廊」と呼ばれ、観光船の周遊コースになっているが、初年度のテーマとなる「中之島と道頓堀」は、「水の回廊」の北端と南端を構成する四角形の一辺であり、船をチャーターすると一筆書きのように巡ることができるにもかかわらず、街の性格がまったく正反対な個性的な地域である。

北区中之島は、両側を土佐堀川と堂島川にはさまれた地域で、江戸時代は、対岸の堂島とともに諸藩の蔵屋敷が建ち並んだ。近代以降は市庁舎や公会堂、日本銀行、朝日新聞社などが密集したシビックセンターとして発展し、大阪帝国大学の発祥地でもある。対する中央区を流れる道頓堀の両岸は、江戸時代以来の芝居街（左岸）と、大阪四花街に数えられる御茶屋街（右岸）の伝統を継承し、いまも「ミナミ」の

愛称で親しまれる巨大繁華街である。初年度の狙いは、「水の回廊」をクルージングして一周することで、二つの地域の特質や違いを肌で実感し、その体験を大阪文化の顕彰・発信の冊子にまとめることであった。

【スケジュール】

・第一日、平成二八年九月一八日、日曜日

初日は、大阪大学中之島センターに集合し、班の活動コンセプトと、その具体的な方法を受講生に伝えた。

「中之島の文化史的意味と情報誌編集」をテーマにガイダンスを行い、私が「中之島の文化史的意義」を講義し、編集集団140Bの中島淳（以下、文中敬称略）が「中之島を発信する」と題して冊子編集の基本コンセプトの立て方や技術的なレクチャーを行った。

中島が編集統括／代表取締役出版責任者をつとめる編集集団140Bは、平成二〇年の京阪電車中之島線の開業をきっかけに、中之島の地域誌「月刊島民」を創刊したり、講演会や対談、街歩きツアー、落語会などを開催する「ナカノシマ大学」を企画運営する。他にも中島は、八尾市を紹介する『Yaomania（ヤオマニア）』の編集に携わり、地域文化の顕彰、発信の講師とするにふさわしいキャリアの人物である。

受講生を中之島担当と道頓堀担当に班分けをした後、午後三時、大阪大学中之島センターを出て、中之島界隈の見学ツアーを行った。ダイビル（大阪ビルヂング）、グタイピナコテカ跡、フェスティバルホールほか、川岸の遊歩道も通って日本銀行大阪支店、大阪府立中之島図書館、大阪市中央公会堂、水晶橋など、重文指定の建造物を中心とした見学を行った。ダイビル、中之島図書館、中央公会堂は建物内にもそれぞれ歴史を含む近代建築を紹介するコーナーがあり、それも見学した。日没後、懇親会を開き、くだけた雰囲気で受講生それぞれが意見を交換し、今後の進め方を検討した。

図1-1　中之島エリア（水の回廊）
➡ 1年目　日本橋→木津川→中之島→東横堀川→日本橋→湊町リバープレイス
╌╌➡ 2年目　ラブセントラル（裁判所前）→東横堀川→道頓堀川→木津川→中之島→ラブセントラル
╌・➡ 3年目　八軒家→土佐堀川→堂島川→東横堀川→道頓堀川→湊町リバープレイス→日本橋

図1-2　1年目の「水の回廊体験」、船で戎橋をくぐり、
グリコのネオンの前を通過中

・第二日、一〇月二日、日曜日

「大阪の水の回廊体験——運河から観た大阪と道頓堀文化探訪——」と銘打ち、一本松汽船の船をチャーターして早速「水の回廊」を一周した。乗船時間や桟橋の設定、コースは、こちらの希望をもとに、船会社で潮の干満など現実的な問題を調整した上でのものである。

　午後一時、道頓堀川の堺筋に架かる日本橋にある桟橋から出航して下流を目指す。全体約二時間で、「水の回廊」を時計回りに、道頓堀〜木津川〜中之島〜東横堀〜道頓堀と周回する。船の形態は、乗船部分が平らな台船型で約四〇名が乗船でき、他班からの参加者もあった。船上では、講師の橋爪と中島がマイクで解説し、内容は地域の歴史に加えて、いまは埋め立てられた水路の痕跡や付近の建造物、川岸の整備、橋梁、文学、美術などについてである。

　クルージング開始早々、まず印象的なのが、乗船場付近をはじめとする道頓堀界隈の雑踏や、親水性を意識した遊歩道が身近に感じられることである。船上と遊歩道や橋上の観光客が手を振りあい、街に遊ぶ人々との一体感を高めることが遊覧船のルールとして定着している。

　船は相合橋、太左衛門橋、戎橋をくぐり抜け、グリコの看板を経て西道頓堀川に下っていくが、特別ゲストとして参加した京都市立芸術大学の藤本英子教授（環境デザイン）から、御堂筋に架かる道頓堀橋の下の遊歩道は、藤本が市の委員会で強く提言し、浮桟橋の形

第1部　歩くこと、聞くこと、触れること　　20

で遊歩道をつないで実現できたことの解説があった。大阪市の都市構造再編プロジェクト「ルネッサなんば」のウォーターフロントゾーンとして開発された湊町リバープレイスでは、「浮かぶはらっぱ」をコンセプトとした浮庭橋もユニークである。

そこを過ぎて西道頓堀川は、かつて貯木場としても機能し、堀江の家具屋街の名残の倉庫などが確認できた。南海高野線の汐見橋駅を過ぎ、パナマ運河方式の道頓堀川水門に入る。水位の調整を経て木津川に出ると大きな河川の十字路となっていて、正面に京セラドーム大阪がそびえている。そこから木津川を北上するが、護岸には様々なイラスト・絵画がペイントされているほか、府の木津川遊歩空間アイデアデザインコンペによる遊歩道が眺められた。

埋め立てられた長堀川、立売堀と木津川との合流地点の跡等も確認し、江之子島や旧外国人居留地である西区川口が近づくと、平成二三年、土佐堀川にかかる湊橋の南詰（中之島の対岸）に宮本輝『泥の河』の文学碑が建立されたことから、特別ゲストであるフリーアナウンサーの馬場尚子が『泥の河』の一節を朗読した。

レトロな昭和橋をくぐり、住友倉庫や大阪市中央卸売市場を眺めつつ、船首を東に向けて中之島北岸の堂島川を進むと、白亜の中之島センタービルを皮切りに、眼前に巨大な高層ビルが建ち並び、圧倒的な景観が広がっていく。大阪国際会議場、リーガロイヤルホテル、朝日放送、堂島リバーフォーラム、大阪大学中之島センター、大阪ビルヂングなどがつづく。当時建設中の朝日新聞社のツインビル（現在は中之島フェスティバルタワーとして完成）も、地上からの目線ではあまり実感できないが、見上げるような威圧感にシビックセンター中之島の再開発の実態が確認できる。

日銀や中之島図書館、中央公会堂などのクラシックな近代建築群を経て中之島公園となり、みどりが多く眼に入るようになる。大阪市立東洋陶磁美術館から難波橋、天神橋をくぐり、中之島の東の端、剣先に設置された巨大な噴水の放水を体験した後に、東横堀川に入って南下する。

東横堀川は、阪神高速道路の環状線が蓋をする形で上を走っているため、全体が日陰となって薄暗いが、西側が船場や島之内といった大阪で最も歴史ある街々である。鴻池家ゆかりの今橋をくぐり、パナマ運河式である高麗橋水門で水量の調整を経て、かつての西町奉行所の跡であり大阪商工会議所のある本町橋や、農人橋、安堂寺橋、旧住友家の本宅や銅吹所のあった末吉橋などを通過していく。

瓦屋橋は西詰に文楽「新版歌祭文」のお染の油屋があったとされる橋で、付近は「夏祭浪花鑑」の釣船三婦の家があった場所である。東横堀川の最後の橋、上大和橋で九〇度、船首を西に向けて下大和橋をくぐり道頓堀川に戻る。日本橋から再度、戎橋、御堂筋、四つ橋筋を越えて、湊町リバープレイスの桟橋に到着して船旅を終えた。

下船後、午後三時過ぎから千日前の法善寺水掛不動尊の西側にある上方浮世絵館を見学する。同館は、文化文政期の大坂の人気役者三代目中村歌右衛門や七代目片岡仁左衛門などの役者絵を収蔵展示する個人美術館で、大坂で製作された上方絵の美術館として知られる。高野館長の解説を聞き、かつてあった道頓堀五座や芝居茶屋も話題となった。

その後、千日前の喫茶アメリカンの二階を借りて、大阪市史料調査会・古川武志の「大阪ミナミの街と文化」の講義があり、乗船体験や講義を踏まえて各自のテーマの確認を行った。喫茶アメリカンは、壁面のモニュメントや照明器具に戦後の前衛美術の余香ただよう喫茶店で、木ノ下智恵子企画・監修『OSAKA ART TOURISM BOOK 大阪観考』（大阪旋風プロジェクト、京阪神エルマガジン社 二〇一一年）で、私が森村泰昌とミナミの街歩きや対談をしたとき、森村が推薦した昭和の雰囲気を残す店である。

講義担当の古川は、大阪市史編纂のための調査研究とともに、戦前の歌謡曲の歴史を専攻し、帝塚山学院大学で「大阪学」を教えるほか、民間主催の「なにわ大賞」の事務局をつとめるなど、ミナミに関する知識やまちづくりの動向に見識ある人物である。

その後も、観光用ディスプレイが壁面を飾る浮世小路（道頓堀今井）横から法善寺横丁に抜ける路地）や、田辺聖子『道頓堀の雨に別れて以来なり――川柳作家・岸本水府とその時代――』にとりあげられる岸本水府の句碑などの見学を行い、有志による懇親会を開いた。

図1-3　大阪市中央公会堂特別室での古川武志によるSPコンサート

・第三日、二〇一七年一月八日、日曜日

　午後二時、「大阪市中央公会堂の文化史的意味とSP鑑賞」と題し、中央公会堂三階の特別室で開講した。私が「中央公会堂の歴史と美術」を講義し、中島の指導の下、班ごとの打ち合わせを行った。

　「地域文化班」のプロジェクトは、課題を講師の命ずるまま進めるといった消極的な方向性の講座ではない。参加者の自発性を尊重し、「中之島と道頓堀」という題材とエコミュージアムの切り口を踏まえつつも、具体的なテーマを受講生自身が探しだし表現することが求められる。

　課題達成には、ディレクションにおける個人的な閃きや独創性とともに、仲間との意見交換や調整も重要で、冊子制作にも一座建立的なチームの協力体制の確立が必要である。それを掘り下げる場が打ち合わせ会というワークショップであった。

　午後三時半からは、他班からの参加者もまじえて、古川武志「SP音楽と大大阪の時代」と題したレクチャーコンサートが開かれた。古川は自ら蒐集したSPレコードを所蔵の蓄音機で再生する。中央公会堂特別室は天井がアーチ状になっている豪華な部屋であり、洋画家の

松岡壽による天井画や壁画が室内を飾っている。この歴史的な一室において同時代のモダニズムの音楽が、どのように甦るかを、視覚的・聴覚的に実体験することが狙いである。

- 第四日、一月二九日、日曜日

中央公会堂地階会議室で各班のプレゼンテーション（成果発表）と批評、意見交換会を行う。中島、古川両講師も参加し、様々な意見を集約して印刷物作成の打ち合わせを行った。

また、二月二七日から三月一一日まで大阪大学総合学術博物館で開催される「記憶の劇場」全プロジェクトによる展覧会での地域文化班の展示についても相談し、エコミュージアムを意識しながら、制約された空間のなか、地域文化班らしい展示計画を立案した。

展示構成は基本的に次の四つから成る。

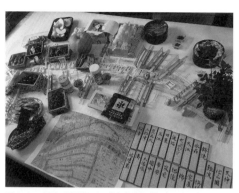

図1-4 北浜で開催した「中之島お結び Island」。中之島にあった諸藩蔵屋敷にちなんだ各地の名産を持ち寄ってみんなで食した

（1）「水の回廊」の地図を壁面に大きく表示し、船上で撮影した動画をモニターに映した。地図には架かる総ての橋を記載し、受講者が撮影した写真を自由に貼り付けた。（2）展示室中央に、格子を組み合わせた屏風状の展示壁を造作し、写真や現地であつめたチラシやリーフレット、受講者のツアー体験を書いたものを貼り付けた。写真や印刷物、メモを貼り付ける行為は展覧会最終日までつづけられ、自分の「記憶」が、他人の「記憶」によっても触発され、修正され、加筆されることをシンボリックな展示として提起した。（3）中之島班と道頓堀班が制作した二種類の冊子を自由に持ち帰れるよう台上に設置した。内容は後述する。（4）次に紹介する「中之島お結び Island」を展示台に展開した。

図1-5　中央・尾原衣香、右・中島淳

図1-6　鳥取藩担当の橋爪が持参した鳥取県の名産品

図1-7　中之島の橋も、割り箸で作成

【関連企画「中之島お結び Island」】

中之島班のおもしろい企画として、受講者の尾原衣香による「中之島お結び Island」（「中之島おむすびプロジェクト」）がある。尾原は、江戸時代の中之島にあった諸藩の蔵屋敷を、身近な感覚で疑似体験する昼食会を企画する。一月二八日土曜日、北浜にある尾原の篆刻教室 Salon des 有香衣（サロンデユカイ）で開催され、ルールは、参加メンバーが藩蔵屋敷の代表となり、各自が担当の藩の名産品を持ち寄って、机上に広がる中之島の古地図の蔵屋敷の位置にならべ、それをおかずに、米俵の形に握った〝おむすび〟を食べるプロジェクトである。

江戸時代ではなく現代の名産品であるのは仕方ないとして、仙台の牛タン、薩摩のそらまめ、宇和島のじゃ

25　第1章　水の回廊から空堀街あるきへ

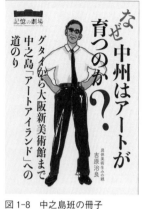

図1-8　中之島班の冊子

こ天、岡山のきび団子、熊本の馬肉バーベキュー、明石の釘煮などが絵図にところ狭しと並べられた。私は因州鳥取を担当し、中之島フェスティバルタワーにある鳥取市の農産物や加工品を扱うアンテナショップで、巨大な梨、とうふちくわを購入した。

展覧会では、昼食会を再現したジオラマが展示されたが、凝りに凝った展示として、橋の欄干を切り抜く作業が大変だったと尾原は語っている。発想に感心した私は、大阪市生涯学習センター『いちょう並木』の随筆「おおさかKEYわーど」七八回に「"記憶"の劇場──道頓堀と中之島　蔵屋敷の役人になってみた？」の題で紹介した。個人の柔軟なアイディアによって展示の可能性が開拓されていく。

【完成した冊子】

中之島班の冊子は『なぜ中州はアートが育つのか？グタイから大阪新美術館まで　中之島「アートアイランド」への道のり』である。

吉原治良をリーダーとし、現在も世界的に評価されている前衛美術団体「具体美術協会」の本拠地である館（かつての大阪市立近代美術館（仮称）、大阪中之島美術館）が中之島にあったことと、近くに新しく大阪市の新美術館「グタイピナコテカ」が中之島にあったことと、近くに新しく大阪市の新美術館が建設されることへの期待をこめて企画編集され、体裁は折り本仕立て、表紙裏表紙込み八頁で、一五〇〇部を印刷した。表紙の吉原の肖像はじめ受講生のイラストがふんだんに用いられ、柔らかい雰囲気を醸している。担当は阪口嘉平、中山くる美、尾原衣香、山國恭子、木村桃花。

主要記事を紹介するが、まずは「中之島に美術館、都市の「中洲」はアートが生まれる場所なのか？」の大見出しがあり、パリ、ヴェネチア、ベルリ

ン、ニューヨークの都市と美術館をとりあげる。確かに各都市とも中洲が都市の中央にあり、文化芸術の発信拠点になっている。小見出しは、「吉原治良に影響を与えたパリの空気／パリ発祥の地「シテ島」」(パリ)、「アドリア海の女王」。／ペギー・グッゲンハイム。／安藤忠雄氏設計の美術館。」(ヴェネチア)、「ミューゼウムインゼル」。／5つの美術・博物館。」(ベルリン)、「近代アートの中心Ｎ・Ｙ・マンハッタン。／マンハッタンは現代アートの宝庫。」(ニューヨーク)。この記事にコラムとして「美術館、博物館が5つに！「中之島アートアイランド」構想。」が載り、国立国際美術館、大阪市立東洋陶磁美術館、大阪市立科学館に加えて、将来の中之島に中之島香雪美術館(二〇一八年三月開館)、大阪新美術館(現在の大阪中之島美術館)が開館することへの期待が語られる。

裏面には「都市の中洲にアート出現！　中之島から世界のアートシーンへ。」のタイトルに、「具体美術協会」の紹介記事が並ぶ。小見出しでは「グタイピナコテカの存在と、それが中之島にあったという驚き。／具体美術協会とは？／リーダー「吉原治良」って？／機関誌『具体』を海外へ発信！ミシェル・タピエとの出会い。／具体の顔［グタイピナコテカ］。／［グタイピナコテカ］閉館後。」があり、「中之島（具体）関連美術・博物館　略年譜」を添える。

さらに「「具体」の魅力、これからの「具体」。～加藤先生にお話を聞いた！～」と題して、大阪大学総合学術博物館招へい准教授で、具体美術協会を研究する加藤瑞穂へのインタビューがある。加藤への問いは、「吉原治良にとって「中之島」はどんな存在か？」「なぜ具体を研究されているのですか？」「具体の研究のこれからは？」である。具体美術協会に関しては、大阪大学に寄託されていた関係資料の整理を通じて、平成二五年の大阪大学総合学術博物館第一六回企画展「オオサカがとんがっていた時代―戦後大阪の前衛美術　焼け跡から万博前夜まで―」に作品や資料を公開し、私と加藤の編著で大阪大学総合学術博物館叢書9『戦後大阪のアヴァンギャルド芸術―焼け跡から万博前夜まで―』(大阪大学出版会）を刊行している。具体と中之島と

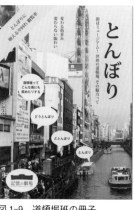

図1-9　道頓堀班の冊子

　の関係は総合学術博物館の調査研究成果の一部でもあり、受講生の目が向い
たのも当然かもしれない。

　道頓堀班の冊子は、『とんぼり　街はミュージアム！　世界の道頓堀、その魅
力って』全一四ページで一五〇〇部を印刷した。総タイトルはエコミュージ
アムを意識した命名である。担当は、細川茜、畑一成、橋本和弥、津村長利、
前川潔、藤田晋一、壺井志保。見開き頁を基本とした項目で構成され、そ
れが関心のある部分を執筆した。

　順に紹介すると、タイトル「道頓堀〜移り変わる街の風景」（同冊子二・三頁）
は導入部で、明治大正頃の道頓堀の風景と現代の風景を並べることで街の歴史へと誘う。「道頓堀　道頓堀と
はどこか／道頓堀五座の興亡／唯一残った角座」（四・五頁）では道頓堀を地理的に紹介し、五座や現在の角座
について触れ、「上方浮世絵　日本のブロードウェイ、道頓堀」（六・七頁）では歌舞伎など芸能興行に踏み込
み、上方浮世絵館見学を踏まえて浮世絵も紹介する。小見出しは「ハレの日の街／大衆娯楽だからこそ／非
日常へ誘う存在／伝説の絵看板師／江戸時代版芸能ファン!?／芝居と上方浮世絵の関係」。

　「映画と看板」（八・九頁）では、受講生の津村の祖父が絵看板を制作していたことから、芝居や映画の絵看
板をとりあげる。小見出しは「看板の制作はマル秘だった！／大阪の看板絵師はすごかった！／映画は人気
の娯楽だった！／千日前もすごかった！」。「文楽と歌舞伎」（一〇・一一頁）では、文楽にさらに踏み込んで小
見出し「道頓堀は芝居の舞台、そこは劇場！／芝居街を繁栄させた文楽と歌舞伎！」を記す。

　一二・一三頁は、「岸本水府　道頓堀と看板と芝居とネオンを結ぶ川柳の大看板「岸本水府」伝」として、
道頓堀に建立されている川柳の句碑をとりあげる。小見出しは「グリコ「一粒300メートル」の伝説の柳人「岸
本水府」をクローズアップする訳」「道頓堀の雨に別れて以来なり」「句碑からも偲べる「川柳の町」道頓堀」

の横顔」とつづき、句作も嗜む藤田晋一が担当した。

一四・一五頁は、「道頓堀の看板」をとりあげ、小見出しに「最近、道頓堀に行っていますか?」「ネオン街道頓堀」「もう一つの看板、提灯」「外国人に学ぶ道頓堀の魅力」とつづく。最後に全員がコメントした後記となる。

文章の内容や編集のかたち、デザイン感覚など二班とも異なり、全体のまとめかたに苦心したが、結果的にどちらもユニークな視点から街の魅力を掘り起こした力作だろう。初年度として予想以上の成果であった。

「水の回廊体験」と「中之島お結び Island」は、別に当日撮影された写真集が、カラフルな装幀で受講生によってまとめられている。

2 二年目 「浪華八百八橋」─水都大阪、橋に挑む─

二年目は水都の象徴「浪華八百八橋」をテーマに、「水の回廊」に加え、港湾地区の橋梁を現地取材した。「橋」をテーマに大阪の歴史を主体的に学び、従来の言説や流布するイメージへの批判力とメディアリテラシー能力の育成、地元の人へのインタビューなど、文献資料だけに頼らない現場の取材力の育成、情報誌編集による企画・表現・執筆・編集能力の向上、エコミュージアムを踏まえた展覧会の企画実践力の育成などである。

揺らいでいる都市イメージをメディアリテラシーを踏まえて再検証するとともに、現場で市民と対話を重ね、自発的にテーマを見出し、アイディアを絞って冊子を制作し、展覧会場に都市の魅力やダイナミズムを浮かび上がらせることとも言えよう。

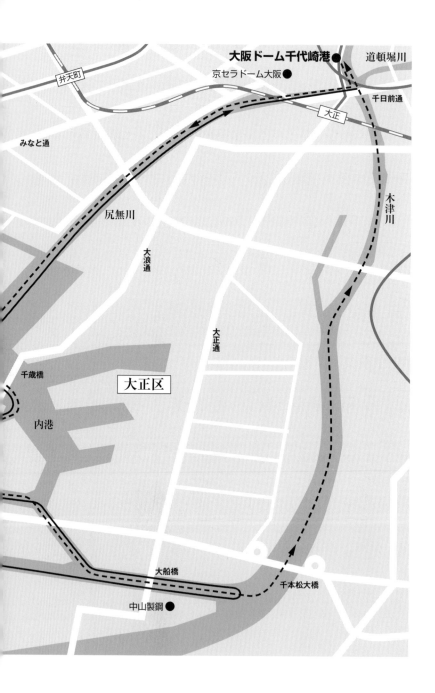

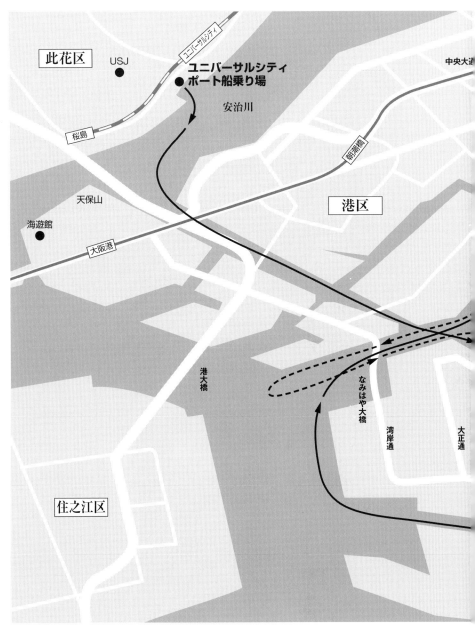

図1-10　港湾地区の橋梁をめぐる水都大阪ツアー

- - ➤　2年目　大阪ドーム千代崎港→尻無川→港大橋→大正内港→千本松大橋→大阪ドーム千代崎港
──➤　3年目　ユニバーサルポート→天保山運河→大正内港→中山製鋼→なみはや大橋→尻無川
　　　　　　　→大阪ドーム千代崎港

【スケジュール】

• 第一日、平成二九年九月一〇日、日曜日

前年同様に大阪大学中之島センターで「中之島の文化史的意味と情報誌編集」をテーマに、私が「中之島の文化史的意義」を講義し、中島が編集の基本コンセプトや台割りに関するレクチャーを行った。今回は受講者各自での編集となるので、何をしたいか一人一人に述べてもらった。引き続いて中之島ツアーを行い、ダイビル、中央公会堂のほか、淀屋橋、水晶橋、難波橋、天神橋など、今年度のテーマである橋を具体的に見学した。フェスティバルホール前の錦橋（土佐堀川可動堰）への思いを現場で語る受講生など、明確なテーマを抱く参加者も多かった。

• 第二日、九月三〇日、土曜日

「水の回廊―運河から観た大阪の橋―」と題しての船上からの水都大阪ツアーである。昨年と同じ一本松汽船の船で、他班の受講者も参加した。乗船前に大江橋の北側にある堂島ビルディングの会議室を借り、中島を中心に企画の立て方や実際的な取材のやり方のアドバイスがあった。

午後二時、大阪高等裁判所前（大阪市北区西天満）の乗船場ラブセントラルから出航する。対岸はネオ・ルネッサンス様式の優美な大阪市中央公会堂であり、にぎやかな日本橋から出航した昨年とは雰囲気が異なる。中之島〜東横堀川〜道頓堀川〜木津川〜中之島の順で時計回りに「水の回廊」を一周し、中之島、船場、島之内など古き大阪を水上から観察した。解説ポイントは一年目とそう変わらないが、受講生の関心ある本町橋などの橋梁では、慎重な観察や撮影を行った。

・第三日、一〇月二三日、日曜日

大阪市中央区高津宮に集合し、各自のテーマの絞り込みや取材の進捗状態を話し合う打ち合わせ会を行った。高津宮の絵馬堂は古くは道頓堀川を眼下に見下ろす名所として知られ、前回の「水の回廊」クルージングへの連動と、「海へ─大正区界隈の橋─」と題して、この後、西区の千代崎桟橋から大正区を一周する乗船場への移動の便宜を考慮したものである。しかし、この日のクルージングは台風二三号のために中止となった。やむを得ず、有志で高津宮に近い空堀商店街界隈を散策し、開場したばかりの「大大阪藝術劇場」を見学した。

「大大阪藝術劇場」は平成二九年一〇月に、戦前の町家が密集する中央区空堀にオープンした劇場兼画廊である。

漫才作家・秋田實の長女で童話作家の藤田富美恵の持ち家を改造し、高津宮の祭りで《とこしえの舟》を制作、奉納している芸術家の伊原セイチが運営する。建物は、明治期の建物と思われる厨子二階（二階の天井が低くなっており、虫籠窓のある建築様式）の町家である。

「大大阪」とは、大正一四年（一九二五）、第二次市域拡張で人口二〇〇万人を超え、東京市を抜いて日本第一のマンモス都市に膨張した大阪市のことである。ニューヨーク、ロンドン、パリ、ベルリン、シカゴに次ぐ世界第六位にランク付けされた。池上四郎市長（一八五七〜一九二九）、関一市長（一八七三〜一九三五）を中心に都市計画が進められ、御堂筋の建設や築港整備、日本初の公営地下鉄建設など都市基盤が築かれる。中之島の橋梁群もまさに「大大阪」の産物である。

政令指定都市にあたる特別市制実現の運動も盛んに展開したり、綿業会館やガスビル、大丸、そごうなど名建築が誕生し、美術やデザイン、文芸、音楽、演劇、娯楽に至るまで文化芸術が栄えたなど、大阪が活力に満ちた時代の象徴として藤田は、「大大阪」を劇場名に冠した。劇場のオープニングで私は、依頼されて「大大阪とサウダージ─この街は、むかしからなつかしい─」のタイトルで講演した。サウダージ（Saudade）

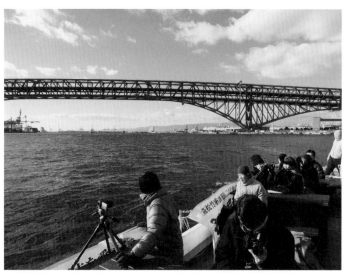

図 1-11　チャーター船は尻無川を下って、巨大な港大橋にも接近した

は、ブラジル音楽やポルトガル歌謡で用いられ、郷愁や憧憬、思慕、切なさなどを意味する。「記憶の劇場」という名称と、その精神性は共通する部分も多いだろう。

・ 第四日、一二月一七日、日曜日

台風で延期されていた「海へ──大正区界隈の橋──」の見学クルーズに再度いどむ。雨天つづきの合間の晴れた寒い日だったが、新しいコースが興味深く、船上解説には中島、古川、橋爪のほか、特別ゲストに水都の会（水都大阪を考える会）代表・藤井薫も加わった。

京セラドーム大阪前の千代崎港から出港し、大阪環状線の鉄橋から岩崎運河放水路を抜けて、尻無川を下っていく。環状線をくぐった左の大正区側には、クルージング船を係留したり、川辺にテラスを設置したバーなどの店舗があり、対岸の港区市岡付近には、淡路などから運ばれる屋根瓦などを商う昔からの店舗が認められた。

港に近づくにつれ、建造物のスケール感がダイナミックになる。阪神高速を過ぎて下をくぐった尻無川水門は、昭和四五年（一九七〇）に完成した径間五七メートルのアーチ型ゲートで、横に倒れて水路を塞ぎ、台風で押し寄せる海水を食い止める構造である。港区と大正区を結ぶ、なみはや大橋も全長

第1部　歩くこと、聞くこと、触れること　　34

三六五メートル、海面からの高さ二八メートルで、さらに港大橋は、昭和四九年（一九七四）に開通した全長九八〇メートルのトラス橋である。大阪港は、構造力学の勝利ともいうべき様々な工法とデザインによる巨大橋梁がひしめきあい、橋の博覧会場を思わせる。

ウィーンの芸術家フンデルトヴァッサーのデザインによる此花区の大阪市環境局舞洲工場も遠くに眺められ、港区海岸通四丁目にある倉庫群の彩色について、地域の環境デザインの審議会委員である特別ゲストの京都市立芸術大学の藤本英子教授より解説があった。

港大橋の手前で引き返し、千歳橋をくぐって大正内港に入る。内港開鑿の土砂でできたランドマークの昭和山を確認し、細い水路に入って木津川運河に抜け、大船橋をくぐる。船町にある中山製鋼所の対岸は、山崎豊子『白い巨塔』などの舞台ともなった。さらに平成二八年に「森村泰昌アナザーミュージアム＆アーカイブルーム」が開かれた名村造船所跡地を眺めながら木津川を北に進み、昭和四八年（一九七三）に架けられた千本松大橋を通過する。大正区と西成区をつなぐ巨大なループ橋で、道路長は一二二八メートルある。

千代崎桟橋にもどる途中、中島より、大正区南恩加島にあったドイツ人俘虜収容所に、後に神戸に菓子店を創立するカール・ユーハイムがいた話、藤井からは江戸時代の朝鮮通信使の話があった。下船後、沖縄料理店で特別ゲストも交えて懇親会を開催した。

- 第五日、一月二二日、日曜日

五日目、大阪市中央公会堂の会議室で、各自のプレゼンテーションを行い、講師や受講生全員で印刷物に仕上げるための批評や意見交換を行った。展覧会の企画についても相談した。

展覧会は、平成二九年二月二七日から三月一一日まで、大阪大学総合学術博物館で開催された。各自制作の冊子を自由にとれるように台上に並べ、活動をスライドショーで紹介した。ユニークなのは畑一成の映像

である。クルージングの後、なみはや大橋、千歳橋、千本松大橋など、巨大橋梁のうち歩いて渡れるものを選び、自転車にカメラを取りつけて動画撮影を行った。その映像を、展覧会場で流し続けたのである。自転車を押す畑の目線や体の揺れを来館者は、それこそ皮膚感覚で再体験することができた。

また昨年の「中之島お結び Island」につづいて尾原衣香の「中之島二十四橋箸」と岡本一平「川と橋の詩」も展示された。前者は中之島に架かる二四本の橋梁の名前をデザインし、輪島塗の橋に記したものである。キーワードごとに橋の違いも色分けし、ゲームとしても楽しめる「遊んで、使える、大阪八百八箸」として開発したものである。「川と橋の詩」は、岡本一平（一八八六～一九四八）の大正一四年四月の朝日新聞・大大阪特集号から連載が開始され、十五回で完結した漫画漫文「大大阪君似顔の図」である。第一三回に市内の河川をモーターボートで見物した「川と橋の詩」が登場するが、書や篆刻を本業とする尾原は、それを長い巻子に揮毫し、原文に漂うユーモラスな雰囲気をダイナミックに表現する。

【完成した冊子】

二回の調査クルージングを踏まえて受講生が制作した冊子には〝橋梁愛〟があふれ、それぞれ個性的である。

藤元瞳『My favorite Nishiki-bashi〝錦橋〟を知っていますか？』本文一四頁。藤元は、通勤などで通るモダンで美しい歩行者専用の錦橋（土佐堀川可動堰）に強い思いがある。その存在を知らしめるために可動堰の構造や歴史、設計者の紹介からはじめ、この橋がさらに市民から愛され、人が集まる場所になるように「橋の上のマルシェ」「光のミュージアム」「可動堰見学ツアー」の三つの提案をする。橋梁への愛がストレートに表れた冊子である。

林文子『本町橋と周辺の風景』本文一四頁。住まいに近い本町橋のクラシックな佇まいに見せられた林は、大正二年（一九一三）に市電開通にあわせて架け替えられた本町橋の歴史とデザインを、船上から撮影された

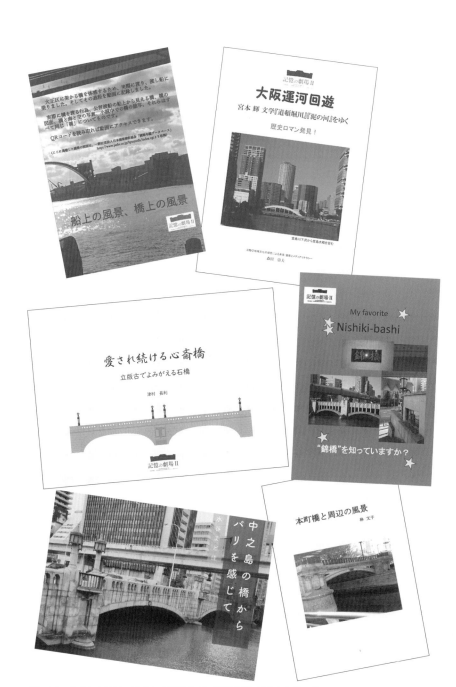

図1-12　完成した冊子。各冊とも個性的で、"橋梁愛"にあふれている

橋の裏側の写真もまじえて写真集にまとめるとともに、橋の東詰にあった大阪府立博物場や東横堀川の「まがり」、西詰の大阪産業創造館にも触れ、大阪人に昔から愛されているアイス最中の店「ゼー六」にも直接取材して聞き書する。

慎ましいが、愛する橋へのアプローチを学び実践した可憐な冊子である。

水谷まど佳『中之島の橋からパリを感じて』は、本文一四頁。セーヌ川に架かる橋をモデルにして大阪の都市計画が進められた事実から、中之島にパリの風景を感じるシミュレーションを実験する。ポン・ヌフ橋はアンリ四世がセーヌ川に架橋したパリ最古の橋だが、「土佐堀川にポン・ヌフ橋を架けてみる」では淀屋橋越しに市庁舎を移した写真と並べ、橋脚部分をポン・ヌフ橋に変え、「セーヌ川に水晶橋を架けてみる」では、エッフェル塔を遠景にしたアレクサンドル三世橋の写真を水晶橋に置き換える。グーグルマップのストリートビューを利用したコラージュだが、現地取材すれば、さらに歴史的な都市デザインの深層へ踏み込んでいけるだろう。

森田崇夫『大阪運河回遊　宮本輝　文学『道頓堀川』『泥の河』をゆく』本文一四頁。森田は宮本文学への熱い思いをこめ、「水の回廊」のクルージングで撮影した橋の写真を配し、それにあわせて宮本作品を紹介するのみならず、各種の記念碑・彫像や錦絵『浪花百景』など関連の図版を掲載した、ある意味、過剰なまでのガイドブックを作成した。冊子にまとめるにあたって圧倒的な情報量に手こずった感もあるが、熱意のこもった一冊である。

津村長利『愛され続ける心斎橋　立版古でよみがえる石橋』本文六頁、ペーパークラフト三枚付き。「立版古」は幕末明治にはやった歌舞伎や祭りの賑わい、店構えを錦絵に刷って切り抜いて組み立てると立体的に再現されるおもちゃ絵である。私の解説で中尾書店より復刻版を刊行した長谷川小信「立版古大しんぱん切組とうろう浪花心斎橋鉄橋の図」に触発された津村は、石橋時代の心斎橋の瓦斯灯や欄干を現地で実測し、百分の一モデルの立版古として制作して解説を付した。

図1-13 『はしからはしまではしのはなし』。表紙は「川と橋の詩」を尾原が墨書したもの

3 三年目—「名所・行楽・観光」さらに自由な大阪再発見へ—

プロジェクトの総決算となる三年目は、さらに自由に開かれた活動が可能なように「名所・行楽・観光」をテーマとした。「名所」や「行楽」というテーマは、近世の大坂を書きとめた『摂津名所図会』などご当地案内記や、錦絵揃い物の「浪花百景」などを探れば歴史軸をさかのぼる展開も可能であるし、「観光」をテーマとすれば、大阪大学総合学術博物館での特別展でとりあげた映画「大大阪観光」から、さらにインバウンドの増加などの現代社会の課題にも対象を広げることができる。

今回も参加者各自が自発的自主的にテーマを見出し、アイディアを絞って冊子を制作し、都市のダイナミ

畑一成『「船上の風景、橋上の風景』折り本八頁。畑は、自転車にカメラを着けて巨大な橋梁群—なみはや大橋、千歳橋、千本松大橋を渡って動画撮影を行い、千本松大橋では渡船にも乗船して動画を撮影する。そして冊子に付したQRコードを読み取ることで動画をスマホでアクセスできるシステムを構築した。身体性を実感させるアイディア賞というべき試みである。

全体の編集後記として『はしからはしまではしのはなし』を別冊として刊行し、本文一四頁。全員の主張や感想がまとめられている。尾原は前述の「川と橋の詩」を書作品としてまとめ、本冊子表紙に長大な作品の部分図版が掲載されている。

図1-14　大正区船町の中山製鋼の工場付近を通過

ズムを浮かび上がらせる基本姿勢は変えていない。一年目から継続して参加している受講者もあり、受講生たち主体的な企画や相互協力などが期待できた。

【スケジュール】

・第一日、平成三〇年八月五日、日曜日

大阪大学中之島センターにおいてガイダンスを開催し、橋爪によるテーマ「名所・行楽・観光」の説明と、中島による編集の実務的な説明があり、受講生各自が、自らが希望するテーマについて自由討議を行った。

つづけて天神橋筋六丁目にある大阪市立くらしの今昔館に移動し、開催中の大阪市中央公会堂開館一〇〇周年記念特別展「大大阪モダニズム─片岡安の仕事と都市の文化─」を見学した。この展覧会企画には私も参画しており、展示解説を行った。

・第二日、九月一日、土曜日

午後一時、編集集団140B（大阪市北区堂島ビル）に集合し、編集室を借りて、地域顕彰誌編集の各自のテーマと進捗状況を報告し意見交換をした。講師は中島、古川、橋爪に山﨑も加わった。

課題を進めるシミュレーションとして空堀地区をテーマに、受講生が取材してみることが中島より提案があり、その成果を次回に発表することとなった。その後、大阪駅から環状線、桜島線を乗り継いで此花区の

ユニバーサルシティ駅で降り、午後四時半、ユニバーサルポート船乗り場から「水の回廊体験1」として一本松汽船に乗船する。

船は安治川を横断して、対岸の海遊館や天保山マーケットプレイス、大観覧車などを水上から眺めつつ、天保山の東、大阪市水上消防署の横から海岸通を南北に区切る天保山運河に入る。昨年と同様に、なみはや大橋をくぐって港大橋の近くに進み、そこで引き返して千歳橋をくぐる。

図1-15　港大橋の橋脚（大阪市港区海岸通り）付近を進む

大正内港では、鶴町四丁目と五丁目を区切る細い運河を抜け、西福橋、南福橋をくぐり、維新派の舞台のイメージがある木津川運河に出た。木津川運河の東側にある大船橋をくぐった後に、反転して西に進み、大阪港に出てIKEA鶴浜や東京インテリア家具・大阪本店の沖を北進し、再びなみはや大橋をくぐって尻無川の上流にむかう。大阪環状線を越えて千代崎桟橋に到着した。ダイナミックな航路である。

・第三日、一一月二三日、土曜日

大大阪藝術劇場に集合して午後二時から打ち合わせ会。各自の進捗状況を討議する。講師は中島、古川、橋爪。三時からは古い町家が密集する空堀地域（大阪市中央区谷町・瓦屋町界隈）を散策し、受講生は数班に分かれて商店街や古い祠、石垣などを取材した。この体験が受講生には刺激的で、最終的な冊子制作はテーマを空堀中心の

図1-16 大大阪藝術劇場。「空堀パリ祭」のため準備された凱旋門の大きな幕がある中でイベントが開催された。左は大大阪藝術劇場の運営に携わる芸術家の伊原セイチ

内容に絞り込まれていく。

夕方四時から一般にも公開して、大大阪藝術劇場でイベント「KARAHORIZM 空堀主義―なぜパリ祭と〝俄〟?/蓄音機で町家ザンマイ―」を開催する。

第一部は、八月の地蔵盆に予定され、台風二〇号で中止された大大阪藝術劇場での第一回「空堀パリ祭（４）」についての座談会で、藤田富美恵、古川武志、橋爪節也、司会は山﨑達哉。

「空堀パリ祭」は、藤田が漫才作家・秋田實の精神を継ぎ、庶民的笑芸の源流である「にわか」の復活を志すとともに、大阪のよさを再発信すべく企画したイベントである。大阪市歌にある仁徳天皇の「民のかまどは賑わいにけり」をもじって「巴里のかまどは賑わいにけり」をキャッチコピーに用いた。確かに戦前の大阪は、まちづくりにおいて、中之島の景観や放射状に街路がなった新世界、エッフェル塔と凱旋門が合体した通天閣など、パリを微妙に意識している。座談会では、大大阪時代の画像や街の印刷物の映像を映しながら、藤

田の問題意識や空堀から見た、今後の大阪の可能性を掘り起こそうとした。

第二部は、古川による蓄音機コンサートで、大大阪時代の音楽を聴き、時代の感覚を体験する。古川はコンサートで浄瑠璃「新版歌祭文」を洒落て「珍盤歌左衛門」と称するユーモアあふれる人物で、古い木造家屋のためにレコードの音も中央公会堂特別室とは異なり、柔らかい印象を受ける。終了後は、町家独特の雰

図1-17　3年目「名所・行楽・観光」では、140Bの事務所で意見交換をした。立っているのが中島淳

囲気に酔いながらの懇親会。

・第四日、一〇月二七日、土曜日

140Bに集合して各自のテーマと進捗状況を討議した。講師は前回と同じ。空堀地域での成果も中間発表を行った。

午後四時半から、京阪電車・天満橋駅のすぐ横にある天満八軒家浜から一本松汽船に乗船し、「水の回廊体験2」を実施する。八軒家は、江戸時代において京都・伏見と大坂を結ぶ三十石船の発着所で、当時の目印となった高燈籠を再現するなど、大阪水上観光の拠点となっている。他班からも参加があり、特別ゲストも招いた。

今回の「水の回廊体験」の大きな狙いの一つが、土佐堀川と堂島川をまわり、中之島を一周することである。この二つの河川は川幅も違い、景観も微妙に異なる。その違いを実体験することで、地域の歴史を知るとともに、シビックセンター中之島の将来のまちづくりのイメージを実感する狙いがある。

出航した船は、大川を下って中之島の東端から土佐堀川に入り、中之島公園に架かる天神橋、難波橋をくぐって中央公会堂から市庁舎、淀屋橋を抜け、フェスティバルホール、錦橋、肥後橋から国立国際美術館、住友病院を経て、中之島の西の端に達する。川口の住友倉庫や大阪市中央卸売市場を眺めつつ、船首を東に向け

て中之島北側を流れる堂島川をさかのぼり、大阪国際会議場、リーガロイヤルホテル、朝日放送、堂島リバーフォーラム、大阪大学中之島センター、大阪ビルディング、朝日新聞社を経て、大阪市立東洋陶磁美術館から再び中之島公園を通過して、東横堀川を南下する。

東横堀川以降のコースは、第一回第二回と同じだが、今回のクルージングでは、たそがれ時の道頓堀の繁華街のネオンなどの景観を観察・取材することも目的であった。船は道頓堀川に入って、日本橋をくぐり、戎橋からグリコのネオンの前を抜け、湊町リバープレイスで反転し、日本橋の桟橋に到着する。

下船後は、道頓堀商店街に建設中の商業施設「道頓堀ミュージアム並木座」（大阪市中央区道頓堀）を見学し、山根エンタープライズ㈱の山根秀宣社長から建設中の施設の説明と街への思いを聞いた。道頓堀にミニ博物館兼ミニシアターを新設したいという山根のまちづくりへの夢の実現として、蕎麦の「更科」の土地を買い取ったもので、「体験型 劇場街歴史ミュージアム」として、インバウンドの観光客にも芝居街道頓堀を認識してもらうため小さな廻り舞台も設け、名称は人形浄瑠璃を発展させ、歌舞伎にも影響を与えた劇作家・並木正三（一七三〇～七三）にちなんでいる。見学時は内装が未完成のコンクリートむき出しの状態だったが、平成三一年三月にオープンした。⑸

第五日、一一月二五日、日曜日、打ち合わせ会を千里中央駅の喫茶店に開催する。受講生各自のテーマの確認と進捗状態を報告し、討議をおこなった。対象テーマを「名所・行楽・観光」という幅広いものに設定していたが、受講生の多くが前回現地調査もした空堀地区に関心を寄せ、空堀の魅力発掘に力を注ぐようになる。

第六日、一二月一五日、土曜日、合評会を140Bに開催。また、正式な日程ではなく番外のスケジュールだが、新年あけて早々の平成三一年一月四日金曜日、大阪メトロ松屋町駅に集合して、受講生有志による

図1-18　完成した冊子

取材を中心とした空堀地域の自由な見学会を開催した。

第七日、平成三一年一月一五日、土曜日、140Bに集合し、各自の進捗状況を報告し、冊子制作に向けての原稿修正や問題提起などを討議する。中島は編集者として受講生の取材姿勢について厳しく言及した。

展覧会に関しても、担当の受講生より報告があった。

第八日、二月三日、日曜日、大阪大学中之島センターで、各自の作成した原稿の最終的プレゼンテーションと自由討議を公開で行う。講師は中島、古川、山﨑と私で、この後も講師陣や受講生同士の意見交換と微調整をメールで行いながら、本講座の目標である地域顕彰冊子の最終校正と印刷に進むことになった。この日は節分で私の誕生日であり、鬼はそと、福はうち!と、洒落のきつい誕生日祝いを受講生からいただくハプニングがあった。

【完成した冊子】

完成した『ここからほり　五感で楽しむ上町台地、空堀商店街とその周辺』本文三〇頁の内容は以下の通り。

岡田祥子「からほりばなし」は、空堀商店街界隈を自転車で散策する還暦過ぎの女性フクちゃんとサッちゃんの対話で進行する小説風の街の案内である。冊子中に三回登場し、谷町にある大阪文学学校や劇団大阪の話、大阪市立高校の統廃合の問題も含まれ、軽妙だが現代社会の問題も突いて、観光ガイドになりがちな地域紹介の冊子に文学的香気を漂わせる。

足立由紀子「食は文化や!＠空堀」は、こんぶの土居、鰹節

図 1-19　空堀の路地を漂流する津村長利「紫の花を探して─迷宮路地の花園」

羽山和慶「空堀主義のカラホリアンと空ブラ市場の実証分析」。空堀における環境音を採集し、論攷に組み立てようとしたアイディアは面白いが、「実証分析」といったタイトルが学術的な意味か、戯文、パロディ的な意味かわかりにくい。デリケートに現場音を採取すれば、ジョン・ケージの実験音楽的な聴覚体験が可能であったかもしれないが、さらに理論的な方法論が必要だろう。

屋・丸与、大衆食堂そのだ、冨紗家本店、からほりきぬ川、酒肴福半ほか、地域の食の名店を取材して、店の紹介とともに自分の食についての考えを述べている。中島から取材姿勢のあり方を問いかけられたことで、積極的に」各店の人たちにインタビューできたことは貴重な体験であった。

畑一成「1月6日、阪堺電車上町線に乗って／四天王寺と住吉大社を参詣する」。畑は初年度からこのプロジェクトに参加し、独自の表現を開拓してきたが、今年は展覧会を担当するとともに本業が忙しくてイベントに参加できないこともあった。上町台地と古社寺をとりあげ、四天王寺や住吉大社、阪堺線を取材して撮影した写真を構成し、縦四七二・五糎、横一九九八糎の巨大な六曲屏風を制作するというプロジェクトの計画を提示する。こうした写真を引き伸ばしてパネルとしたコンポジションは、昭和一〇年前後に「写真壁画」の名称で、パリ万博（一九三七）をはじめ内外の博覧会でも試みられている。指定の寸法でプリントして完成させる機会がなかったのが残念である。

柴田小織「空堀商店街から発信する、私の地図」。空堀界隈を、味わい深いタッチの手描きの地図で表現する。繰り返し描き直したことで手描きの味わいがよく出て、空間的なゆがみも気にならない。「はばたけ！わたしの地図」の書き入れのように、思いのこもったメモが地図を埋め尽くし、脳内で街を散策している気分にもなれる。

藤田晋一「空堀で私の『記憶の劇場』を始めます」。藤田も三年連続、この講座に参加し、俳句や川柳など文学にこだわりつづけている。空堀商店街の「萌」で開かれていた短歌のワークショップへの参加を契機に、空堀を詠んだ自作の短歌や俳句を「十三番勝負」として開陳する。「空堀をルージュを変えた君とゆく　少しざわざわかなりどきどき」。古くも新しい空堀の街独特の色気が好ましい。

山田真穂「まちなかにおけるアート」。メンバーで一番若い現役大学生で、静岡からの参加で大阪に不案内なところもあったが、空堀地区と、森村泰昌の美術館「モリムラ＠ミュージアム」がある北加賀屋を中心にしたギャラリーや劇団などの文化施設を紹介する地図を制作した。地図は整理され、他の受講生にはない若い感覚であった。年配の受講生との交流も貴重だったと思う。

津村長利「紫の花を探して～迷宮路地の花園」。「私は先の見えない自分の道を悩みつつ」という出だしからドキッとさせられる。「五枚の花びらがある紫の花を探せ」という啓示を受けて路地や坂道、階段が錯綜する空堀の街を漂流する。私の道はいつも何も見つけられず、彷徨い続けるだけなのだ」と煩悶しながらも、答えを見いだそうとする物語的性格の強い一編。津村も本講座に三回連続参加だが、本作は表現として一つ突き抜けた感じがあり、文章を練りあげ、見開きで右に文章、左に立ちきりで写真を入れた冊子を別に出してもよいと思う。

図1-20　修復が終わり、保護用の台に移された芦
国の墓石（大阪市天王寺区　円成院）

おわりに――もっと緩やかに　広がりつつ――

振りかえってみると地域文化班の活動は、創意工夫と試行錯誤の連続ながら、フィールドワークを重ねて大阪という都市を新しい眼差しでとらえなおし、街の魅力を発信・顕彰できたことにおいて充実した活動であった。

三年間を通じて受講生の異同もあるが、メディア発の大阪の過度の〝おもしろイメージ〟に疑問を感じている人が多く、「地域文化の発信・顕彰とメディアリテラシー」の課題については、個人差はあるものの、すんなりと受け入れられた。プロジェクト全体のテーマである大学博物館の活用では、開放的な博物館活動の実験として「エコミュージアム」を提起したが、受講生も自分なりに咀嚼して、冊子編集や展覧会において、その概念は反映されたと思う。さらにファシリテーター自体、人と人をつなぐことが重要な仕事でもある。

この班には、連続してこのコースを選択した受講生が多いことがあり、新しく参加した受講者を牽引して、自発的に行動してくれたことが結果を導いた。

講師陣も活躍し、歴史知識のみならずイベントで活躍した古川や、受講者の主体性を重んじながら中島が、つねに一人一人に問いかけ、取材編集のノウハウを熱く伝えたことは感謝に堪えない。イベントやミーティングの回数、印刷原稿の校正のメールでのやり取りなど一番多かった班ではなかったか。実務面では山崎達哉にお世話になった。

図 1-21　大阪市立くらしの今昔館で展示された津村の制作した石橋
　　　　　心斎橋。ペーパークラフトである

最後に、活動終了後も別の社会的行動へと発展した副産物とでもいうべき出来事を紹介する。

「アートで元気」という会社を定年で起業した受講者の津村長利は、『とんぼり　街はミュージアム！』に、先祖の芦国という浮世絵師が芝居の看板を描いていたことを記したが、私の研究室（大阪大学大学院文学研究科日本東洋美術史研究室）出身で東京国立博物館アソシエイトフェローの曽田めぐみが、天王寺区下寺町の円成院を調査し、文化年間（一八〇四〜一八）に大坂で活躍した上方浮世絵師の蘭英斎・浅山芦国の墓石を発見した。墓石には絶筆の可能性もある「蓮に鶺鴒図」が刻まれ、学術的にも貴重で、いち早い修復措置を施して保存することが望まれた。

墓石の芦国と津村の先祖の芦国とは同名の別人なのだが、この話を聞いた津村はクラウドファンディングを立ち上げ、墓石の修復保存を推進する。除幕式は平成三〇年一〇月二八日に執りおこなわれ、この経過は、津村のブログと、曽田めぐみ「上方浮世絵師　浅山芦国の墓石と修復保存活動について」（『大阪春秋』一七四号、二〇一九年五月）に紹介されている。

平成三一年三月は大阪市立くらしの今昔館で私が企画した企画展「モダン都市大阪の記憶」が開かれ、ペーパークラフト作家のトニー・コールによって「立版古大しんぱん切組とうろう浪花心斎橋鉄橋の図」が組み立てられたが、津村が二年目の課題に制作した石橋心斎橋の立版古も、スケールを大きくして組み立てられ、会場に鉄橋と石橋の二つが並んだ。

ほかにも人の出会いがあり、140Bでの打ち合わせのとき、「生

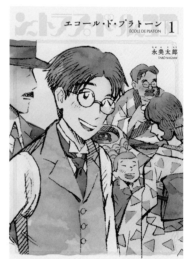

図1-22 永美太郎『エコール・ド・プラトーン』第1巻（リイド社、2019年）

きた建築ミュージアム フェスティバル大阪（イケフェス大阪）の取材に来阪した漫画家の永美太郎と知りあった。永美は、大正から昭和初期の大阪で川口松太郎を中心に活動した印刷・出版会社のプラトン社を題材に「エコール・ド・プラトーン」を連載中で、プラトン社の事務所が堂島ビルにあったことによる取材中であった。

永美は当日の「水の回廊体験2」に参加し、特別ゲストの成瀬國晴とも知りあう。成瀬は、昭和一一年（一九三六）に浪速区日本橋三丁目に生まれたイラストレーターで、テレビ番組のロゴやセットのデザイン、落語家の肖像や阪神タイガースのイラストなど、多彩な活動を展開し、作家・藤本義一との親交も深い。自らの作家生活で培った経験や思い出を永美に語った。『エコール・ド・プラトーン』の第一巻は平成三一年二月にリイド社より単行本として刊行され、巻末に私が「大大阪」の時代についての解説を書いている。

受講生の誰もが職業として文化芸術に直接、携わるわけではない。しかし、ファシリテーターのあり方も多様である。答えが最初から分かっているのもつまらない。短期間であったが「地域文化班」での経験は、各自の人生のなか、もっと緩やかに広がって、生かされていくことだろう。（文中敬称略）

注

〈1〉 https://www.manabi.city.osaka.jp/www/contents/lll/ityou06/ityou06.html

〈2〉 橋爪節也編著『大大阪イメージ——増殖するマンモス／モダン都市の幻像』創元社、二〇〇七年

〈3〉 「大大阪モダニズム」という言葉は、同年五月の拙稿「「大大阪モダニズム」の復権——「阪神間モダニズム」と私鉄沿線モダニズムの再検証——」（『美術フォーラム21』第三七号特集：「地方美術史」って何？——三つのアプローチ——）で提起したものである。

〈4〉 一一月一四日水曜日に「浪速なくともカラー・フォーリー巴里祭～巴里のかまどは賑わいにけり!?」を開催し、ちんどん通信社の林幸治郎が、芸能として俄を実演した。

〈5〉 道頓堀ミュージアム並木座　http://www.yamane-e.com/dotonbori-namikiza.html

〈6〉 アートで元気になるプロジェクトニュース　http://artdegenki.hatebl.jp/

〈7〉 成瀬については、二〇一二年の『大阪春秋』一四六号より二〇二〇年現在まで、「なにわの画伯 成瀬國晴氏に聞く」が聞き手 橋爪節也＋古川武志／構成 長山公一で連載されている。

第2章 TELESOPHIA プロジェクト

山﨑達哉

1 "TELESOPHIA" とは

"TELESOPHIA" のプロジェクトは「記憶の劇場」の活動⑥の講座として、二〇一六（平成二八）年度から二〇一八（平成三〇）年度まで三年間行われた。

"TELESOPHIA" とはこの講座のために名付けた造語で、"TELE" は「遠い」を意味し、"SOPHIA" は「知」を意味することから、直訳で「遠い知」となる。この「遠さ」は、空間的（物理的な距離）あるいは時間的（過去や未来などの時間の）な遠さをも考慮した。また、"TELE" は、telephone、television などに使われることから、「伝える・伝わる」や「つなぐ・つながる・つなげる」などにも拡大解釈ができると考えた。さらに、「伝える」という点から、「受ける」側の意識についても思慮を巡らせることとなった。"SOPHIA" についても、実用的な知見や抽象的な知見を含む「知」、「叡智」、「知識」だけでなく、やがて「わざ」などについても解釈を拡げて着目した。すなわち、様々な文化や芸術、あるいは生活の中などにおいて、人々が抱える知や思い、わざなどがどのように伝えられているのかを調査・研究・考察し、どのように現代に活かしていけるのか考えるものであった。そのような情報は、通信に乗せられていたり、言い伝えに含まれていたり、口頭伝

承で伝えられていたり、物語として語られていたり、様々な状況によって伝えられていると想定し、調査・研究を進めた。

このように様々な〝SOPHIA〟がどのように〝TELE〟していたのかを探るプロジェクトとして「TELESOPHIA プロジェクト」は始まった。三年間行われたプロジェクトは、二〇一六年度に始まった「紛争・災害の TELESOPHIA」、二〇一七年度に始まった「旅・芸の TELESOPHIA」、二〇一八年度に実施した「日本ジャズの TELESOPHIA」に大きくわかれる。なお、二〇一八年度には「TELESOPHIAと芸術・文化・生活」として、これまでのテーマに加え昔話における「伝えること」についても探っていった。それぞれについて、簡単ではあるが振り返ってみたい。

2　紛争・災害の TELESOPHIA

「記憶の劇場」初年度の二〇一六年度は、「紛争・災害の TELESOPHIA」として、プロジェクトが進められた。これは、世界中で様々な紛争や自然災害等によって、有形無形の文化・芸術・芸能が破壊され・喪失されてしまった時に、その復興（復活）過程において、人々が新しく、もしくは再びコミュニティや共同体が形成されていったことに着目し、考察するものとして始めた。

例えば、日本国外だと、カンボジアのアンコール遺跡群やボスニア・ヘルツェゴビナのスタリ・モスト、クロアチアのドゥブロヴニク旧市街などは、紛争からの回復事例として有名である。国内においても、東日本大震災（東北地方太平洋沖地震）で失われた神楽や鹿踊りなどといった芸能を中心とした無形文化遺産の復活が注目を浴びた。

このように、紛争・災害のあった地域では、復興（復活）させようとした時に人々が協力し合い、新たなコミュニティが平和的に構築されたり、新しい共生の方法がとられたりしている。そこで、そのような国内外の例を基軸として、一九九五（平成七）年一月一七日に発生した阪神・淡路大震災において、どのような人の動きがあったか、あるいはなかったのかを調べ、考えようと試みた。そこでは、大阪大学で行う活動として、地理的な利点を活かしただけでなく、震災発生から二〇年を超えたということを考慮し、人々の記憶が消失する前に、調査、考察を行うべきだと考えた。その中で、破壊・喪失してしまった有形無形の文化・芸術・芸能の復興事例を検証し、復興の過程における人々の共生意識の高まりに着眼し、調査・考察を深めていくこととした。

なお、この「紛争・災害の TELESOPHIA」のテーマは二〇一七年度、二〇一八年度にも引き続き企画・実施された。

準備講座・講演とワークショップ

準備講座として、講演とワークショップを開始した。

二〇一六年八月六日には、国立民族学博物館にて、文化財科学が専門で文化財修復に詳しい、国立民族学博物館の日髙真吾による講演「被災文化財の支援から考える地域文化の保存と活用」を開催した。内容は文化財再生・保護についてのもので、東日本大震災における文化財レスキュー事業や、民俗資料の救援活動などについての話があった。他にも、展示を通した被災地へのまなざしや、無形文化財支援を通した被災地への関わりなどの講義があった。

また、八月一三日には、講師に伊藤拓也、古川友紀、富田大介を講師に迎え、演劇や共生をテーマにした、身体や思考力を使うワークショップを大阪大学豊中キャンパス21世紀懐徳堂スタジオにて実施した。

上映会とトーク

九月一一日には、映画『その街のこども』（二〇一〇年）を観賞した後、実際に阪神・淡路大震災を経験した方からお話を伺い、受講生との対話の時間を設けた。これまでの講座で、講師、受講生のほとんどは阪神・淡路大震災を直接体験していないことがわかり、そのため阪神・淡路大震災をテーマに調査を進めることに疑問が生じていた。しかし、対話の中で、阪神・淡路大震災そのものに目を向け、知ろうとしていることが嬉しいと、阪神・淡路大震災を経験した方からの声があり、講師、受講生ともに、調査へ踏み切る気持ちが後押しされたように思えた。一方で、震災や体験者の声を扱うため、「誠実である」ということに非常に重きを置き、プロジェクトは進行した。「誠実である」ことは翌年、翌々年においても常に意識された。二〇一六年一一月二七日、一二月一一日、二〇一七年一月二九日の講座他において報告会、議論を進めた。受講生とともに、イベントを企画立案することや、展覧会、上演などの実現に向けての話し合いも行われた。

また、調査の一環として、二〇一七年一月一六日に、ふたば学舎講堂で行われた「名を呼ぶ日」に希望者のみが参加した。これは、高原耕平、高森順子などで組織された「名を呼ぶ日実行委員会」の主催によるもので、一月一六日の二〇時から同日の一七日の早朝五時半まで、震災で亡くなられた方々の名前を読み上げたものである。翌一七日の一〇時からは、ふたば学舎多目的室1―1にて、「1・17その日の迎えかた、受けとめかた」という公開サロンも開催された（「名を呼ぶ日実行委員会」主催）。

上映会以降は、講師と受講生とが連絡を取りながら、それぞれの関心に合わせて調査を行った。[2]

これらの対話や取材、調査を進めていく中で、興味深かった事実として、震災を経験した方が震災について話せるようになるには時間を要するということがあった。震災経験者が家族や他人に対して、あるいは人前で、震災について話せるようになるまでに、早くて七～一〇年程度の時間が必要であるとのことであっ[3]

た。記憶を風化させたくないという理由で話をしてくださった方もあったが、それでも最初に話せるように

なるまで時間がかかったという。今回は震災から二〇年以上経過していたが、それでも当時を鮮明に思い出

している方もあり、経過する時間の感覚をつかむのが難しいと感じた。

パフォーマンス

様々な調査を進めていく中で、当初の目的であった上演に関しては、二〇一七年二月二六日に、「1995

年1月17日のAM神戸を朗読する」という上演を、大阪大学豊中キャンパス21世紀懐徳堂スタジオにて、開

催した。これは、演出家の伊藤拓也の指導によるもので、受講生とともに上演作品をつくりあげた。この公

演は、阪神・淡路大震災が起きた一九九五年一月一七日のAM神戸のラジオ放送が文字に起こされていたこ

とで実現した。上演においては、『RADIO—AM神戸69時間震災報道の記録』から読むテキストを伊藤

拓也が選択した。

上演に際して、坂茂建築設計の協力のもと、二〇一六年の熊本地震で実際に使用された「避難所用間仕切

りシステム」を用意した。この「避難所用間仕切りシステム」を参加者と観覧者で組み立てるところから上

演は始まった。組み立てた「避難所用間仕切りシステム」に毛布を敷き詰め、公衆電話[5]を置き、その中に観

客が入りこむことで、間仕切りの中を客席、間仕切りの外をラジオブースに見立てた舞台（演者側）とした。

室内は、間仕切り用の白い布を照らすプロジェクターの明かり以外は真っ暗となり、プロジェクターからは

『RADIO—AM神戸69時間震災報道の記録』から説明にあたる部分が照射された。実際のラジオ放送を

元にした原稿を、伊藤拓也の演出のもと、講師（富田大介、古川友紀、山﨑達哉）と受講生とで読み上げる形の

上演となった。なお、音響の佐藤武紀により、より「ラジオらしい」効果を生んでいた。上演終了後は、出

演者と観客とで感想を共有し、本公演について振り返りを行った。

本公演については、阪神・淡路大震災について上演を通して「伝える」ことを目的とし、観客に阪神・淡路大震災当日のことや神戸での現状、人々の心理や行動などを想起させる上で効果的であった。しかし、上演というかたちをとり、「見せる」あるいは「聴かせる」ことを想定しながらも、これまで調査・考察を行ってきた講師や受講生がより阪神・淡路大震災の実際について考え、感じ取る部分が大きいものとなった。

上映会・トークセッションと受講生企画

　二〇一七年二月二七日には、神戸映画資料館において、一般の方が撮影した阪神・淡路大震災の映像を観賞し、意見交換を行う、「私たちの震災の記録」上映会＋カフェトーク」を開催した。「私たちの震災の記録上映会」で使用された映像は、平成二〇（二〇〇八）年に神戸映画資料館の呼びかけで集まった阪神・淡路大震災の記録映像で、一般の方々が家庭用ビデオで撮影した無編集の五つの映像[6]を上映した。上映の前には、神戸映画資料館の田中範子によるこの映画を集めた経緯などの解説があった。映像は、地震直後に何とか記録を残そうとしたものや、変わり果てた街を前に撮影されたものなど、撮影者の思いとともに、震災直後の生々しい神戸の姿をみることができた。上映後には、カフェトークの時間を設け、様々な意見交換が行われた。[8]

　三月三日には、神戸市須磨区の喫茶リバティルーム・カーナにおいて、神田裕（前・たかとり教会神父、たかとりコミュニティーセンター所長）[9] 岡本美治（喫茶リバティルーム・カーナ店主）[10] の二人をゲストに迎え、「震災カフェ」を開催した。「震災カフェ」は受講生によって企画・運営されたイベントで、受講生から湧き上がってきたテーマである「被災者」とはどういうことか」ということについて、二人のゲストのトークイベントを軸に老若男女様々な参加者とともに対話を進めた。神田は宗教者である自身の立場から、岡本は喫茶店を経営していた立場から、それぞれどう考え、実行したかを聞いた。ここでその内容の一部を紹介したい。

神田からは、震災から復興を目指す中で、人づくり・まちづくりをキーワードに協力してきたことが紹介された。

まず、宗教者である自身の立場から、宗教施設である教会に何ができるのか、あるいは、宗教者・神父の立場からできることはないか考えたという。そこで、教会は土地が広く公共のもので、災害時に活用すべきと考え、同時に宗教という壁を取り払って、人々とつながろうとしたという。一方で、ヨーロッパでは地域の公民館的役割を持つ教会だが、長田では教会へ通う地元の人が少ないなど、長田に特徴的な事例がいくつかあり、地域によって感覚が異なることがあると感じていた。感覚のズレという点では、視察が物見遊山になってしまい、復旧活動をしている人と視察の人とのズレを感じたこともあり、それは、痛い経験を抱えている人にとっても陥ってしまう可能性があるため注意しなければいけないということだった。

また、人々と震災の経験についても話があった。復旧ボランティアの時には、お互いに譲り合う、相手が誰でも分け合い声を掛け合うといった、二〜三ヶ月という短い期間ではあるが不思議な体験をしたとのことである。突然非日常に放り込まれるというありえない体験ではあったが、この体験が今後も活動を続ける大きなエネルギー源になっているという。人との出会いや交わりがあり、それらの人々と乗り越えたことが財産だということであった。

一方で、痛みを抱えている人にとっては、一月一七日が来るたびに、節目ごとに苦しんでおり、忘れようとしてしまい、かえって忘れられず、次に進めないという例も話された。震災や復旧活動等については、共通の体験をしていないと伝えにくいことはあるが、震災について話す機会は嬉しく、自身の体験等を伝えることを続けたいという。

そのほかにも、GO（government）とNGOを組み合わせた「GONGOゴンゴ」という組織ができ、今も続いており、兵庫県、神戸市、NGOが一緒のテーブルにつくという機会を持っているという話があった。

たかとり教会周辺には、ベトナム人や在日コリアン、日本人など、国籍・文化の違う人々が暮らし、また日本人にも様々な立場の人が住んでおり、ここでは、その全員が同じテーブルで、平等に支援を受けられるよう考えている。多文化共生という問題は外国人だけではなく、それぞれの立場を生かしていきたいということであった。これらの考え方や活動については、復興した後も大事にしていきたいとのことであり、その活動に期待したい。

岡本からも、自身の取った行動とその後、それから現在に至るまでの話があった。震災によって何もなくなってしまった土地には基地がなく、人が集まる場所がなかったという。何もない場所に彼女自身が立ち、コーヒーを配るなどしたことで、その場が人の集まる拠点となっていった。そこには、座って安心できる場所を早く提供したいとの思いがあったようである。拠点ができるとなると、新聞やテレビなどマスメディアの人々も集まるようになり、情報交換ができるようになった。また、通りがかる人の住んでいる地域によって被害の違いがあるので、身につけるものを気にし、目立つようなこともしなかったという。

震災以降、岡本は、公衆電話の重要さと公衆電話による災害用伝言ダイヤル（電話番号171）の周知・普及に努めてきた。岡本によると、辛いことは忘れても、避難の方法や対策や対処方法は忘れて欲しくないという。例えば、災害に遭った直後や耳にした後には、避難バッグは用意するが、徐々に行方がわからなくなるので、常に側に置いておいてほしいとのことであった。気持ちの上でも、何をすべきか常に自覚をしておく必要があるとのことである。

これらの話を受けて、会場からも様々な声があがった。一部を紹介したい。

本イベントの約一年前、二〇一六年四月一四日には、熊本で地震があり、またそれ以前の東北地震、東日本大震災などのことを考えると、震災については、「興味がない」と吐き捨てられないが、どうして良いか わ

からなかったという参加者もいた。その参加者は、「震災」といわれても腑に落ちるほどわかることはないが、実際に震災にあった人の話を聞き、それぞれの違う体験を聞くことで、イメージがふくらむということであった。

他にも、身内を亡くしている人にとっては、自身も被災者であり、大きく情報として出てくるような亡くなった人だけが被災者ではなく、亡くなった一人に対し、被災者は一人ではないという意見もあった。また、地域のコミュニティの力が強く助かったが、現在ではコミュニティの関係が希薄になっており、心配であるとの話もあった。当時でも都会と田舎のコミュニティ形成が異なっており、地縁や消防団を重視する地域もある一方で、地縁を避けた人もいたり、住む場所もマンションと一軒家では違いがあったりするなど、新しく住み始めた人と昔から住んでいる人との関係の形成を考えたいという話もあった。

そのような中で、子供に震災を伝えるなど、次にどう伝えていくかの議論もなされた。体験型での教育や、震災があった時にどうすべきかの教育など、様々な意見が出た。また、知った気になることがゴールではない、ということや、答えは人それぞれ違うという話もあり、自身の問題としてとらえつつも押し付けずに、個人個人に対応できるのが良いのではないかということであった。

このように、様々な方面で震災時に活動をされていた二人だが、実は今回が初対面であった。また、来場者にも震災経験者がいたが、面識のない人同士が集まっており、復興に携わった方や「震災経験者」の横のつながりの希薄さと、これからはその横のつながりが重要ではないかと感じた。

冊子の作成と展覧会「記憶の劇場」

展覧会「記憶の劇場」においては、被災者へのインタビューをもとにした「聞き書き本」を作成し、来場者に読んでもらう方法をとった。それは、本を読み、人に会い、場所に赴き、阪神・淡路大震災に対して様々

図 2-1　展覧会「記憶の劇場」より展示の様子

な方法で向き合ってきた講師と受講生が、人との対話が「伝える」ことにおいて最良の方法ではないかと考えたからである。展覧会場において、人との対話に近い状態を設定できるよう、文言などを注意深く選んだ「聞き書き本」を個室に設置することで、対話に近い状況が作れるのではないかと考えたのである。展覧会場には、「避難所用間仕切りシステム」を活用して、個室が覗えてあり、「聞き書き本」はその中に置かれることとなった。これにより、来場者は一対一で本と向き合うことができ、それにより対話のような感覚になるのではとと考えた。

「聞き書き本」作成にあたっては、担当講師と受講生が協力して進め、三組四名の方に話を伺った。内容は、展覧会の説明を参考にすると、「自ら語り部を務めることで震災当時の息子の行動を知る母（第一話）、長女を出産した三時間後に産婦人科で被災した夫婦（第二話）、被災地神戸という「その街」のこどもの一人として二〇年後の自分と向き合う男性（第三話）といった四者から聞いたもので、そのうち、聞き手が「伝えたい」と強く思った箇所を文章にし、本にしたものである。本は、来場者がゆっくり読みやすいよう、大型のものをつくることととなった。聞き手の手によって刷られ、紙の糊付から縫合までなされ、(11) この世に一冊しかない本が出来上がり、展示された。

震災×記憶　23年目の阪神・淡路大震災

翌二〇一七年度は、「記憶の劇場Ⅱ」内での「紛争・災害の TELESOPHIA」としての動きはほとんどなかったが、前年度講師の伊藤拓也によって、「震災×記憶　23年目の阪神・淡路大震災　〜ワークショップと発表会〜」が企画され、二〇一八年一月二〇日に、浄土宗應典院本堂において実施された。第一部が九時から一八時でワークショップを行い、第二部の一九時から二一時には発表会を行った。

ワークショップでは、参加者で情報を共有するために、神戸市などが公開している阪神・淡路大震災に関するデータや映像などを閲覧し、感想を共有する。発表会においては、昨年度の『RADIO-AM神戸　69時間震災報道の記録』から伊藤が選択した部分を参加者が読むという。まず、ワークショップにおいて、読み手の担当や朗読する」での上演企画とほぼ同じ上演形態を採用した。読む部分の確認などを行い、実際に読む練習も行った。本番に際しては、こちらも昨年度と同じ「避難所用間仕切りシステム」を用意し、参加者で組み立てた。同様に「避難所用間仕切りシステム」の外側を舞台（ラジオのテキストを読む場所）、内側を客席とした。ワークショップと発表会、感想会を通して、テキストを読み、いわば擬似的に震災当日を体験することで得られる、あるいは想像できる感覚を記憶し、いかに伝えられるのかを考えるきっかけとなる企画であった。それは、伊藤による説明に「検索でデータを瞬時に引っ張り出せてしまう現代社会に生きる私たちは、身体的な記憶こそ次世代に伝えていく必要があるのではないだろうか。」とあるように、身体的な記憶を想像上でなぞる体験であったように思われる。

表象文化論学会第一三回大会におけるパフォーマンス

「紛争・災害の TELESOPHIA」は、二〇一九年度にも活動を行った。七月七日には、表象文化論学会、神

図2-2　表象文化論学会第13回大会「パフォーマンス『RADIO AM 神戸69時間震災報道の記録』リーディング上演」の様子

戸大学大学院人文学研究科芸術学研究室が主催し、大阪大学総合学術博物館「記憶の劇場」TELESOPHIA プロジェクトが共催して、「表象文化論学会第一三回大会」において、「パフォーマンス『RADIO―AM神戸69時間震災報道の記録』リーディング上演」を実施した（協力は、追手門学院大学社会学部、株式会社ラジオ関西）。それに先立つ五月・六月は本上演に向けて、ワークショップや稽古などが行われ、打ち合わせや対話の時間も適宜設けられた。なお、公演実施にあたり、株式会社ラジオ関西に多大な協力を頂いた。また、当時を知る佐藤淳、藤原正美、池添哲也の三氏には、直接話を伺うなど、格別の協力を頂いた。協力に深謝申し上げる。

上演においては、『RADIO―AM神戸69時間震災報道の記録』のテキストを読む、「避難所用間仕切りシステム」を舞台装置として使うなど過去のやり方と基本を同じくしていたが、神戸大学という立地を活用した借景の使用、ラジオを用いた演出、出演者を増やしたことによる配役などの変化があり、これにより初演時よりも大幅な変更が起きた。全体の構成は二部構成となり、一部をこれまでとほぼ同じ地震発生時から数時間としたが、二部は初めて亡くなった方の名前が呼ばれる夜の時間帯から深夜までの抜粋となった。この後半部分は今回新しく追

加された部分である。また、会場となった神戸大学百年記念館（六甲ホール）が二階建てであることを利用し、読み手をわけた。一階には「避難所用間仕切りシステム」が設置され、中には大量の携帯ラジオが設置された。前半はその間仕切りシステムの中でト書き部分（実際の本では説明にあたる部分）が読まれたが、後半には死者の名前を伝える場所となった。二階には、ラジオブースに見立てた机・椅子・マイクなどのある会場、外からの中継に見立てたスタンドマイクが設置された。また、後半では、来場者は一階、二階、そして会場外に設置された屋外のブースなど、様々な場所を行き来できるようにした。一階に設置された大量のラジオからは二階の音声が流れていた。後半からは予め設定されたチャンネルにて、来場者が手に取り、好きな場所で、本上演の内容を「ラジオを聴いているように」聴くことができた。

このように、様々な仕掛けを敷くことで、聞き手に対し、より震災当日を想像し、実感してもらえるようになったのではないだろうか。また、窓から風景が見えることで、一九九五年の震災当時の風景と、二〇一八年の上演時の風景を重ね合わせられるようになり、より想像を膨らませやすくなったといえる。当然ながら、本上演の目的は、震災を追体験してもらうことではなく、震災における様々な人々の活動や心の動きなどに思いを馳せてもらい、震災の記憶を伝えられないか、ということであった。翌日には、「企画パネル『RADIO―AM神戸 69時間震災報道の記録』リーディング上演をめぐって」を開催し、石田圭子（神戸大学）、稲津秀樹（鳥取大学）、江口正登（立教大学）、富田大介（上演企画／追手門学院大学）、伊藤拓（上演演出／演出家）、門林岳史（関西大学、司会）らが、前日の上演を振り返り、考察した。

なお、この表象文化論学会におけるパフォーマンスの数日前の六月一八日七時五八分には「大阪府北部地震」が発生した。また、六月二八日から七月八日までは、「平成三〇年七月豪雨」の影響で西日本豪雨が続いた。その後も九月四日・五日の「平成三〇年台風第二一号」などの天災が相次いで発生し、多大な被害があった。これまで調査やその結果、伝聞のみにて想像したり、考えたりしていた災害を実際に体験することとなっ

た。特に、上演前日の七月六日には、避難場所を探す人を案内するという出来事にも遭遇し、上演に携わったメンバーはそれぞれ複雑な思いを抱えることになった。

三度目となった『RADIO—AM神戸69時間震災報道の記録』のリーディング公演は、これまで以上に観客へ訴える力を持ったといえる。一方で、読み手や上演に関わる側への影響も、これまでにない仕掛けをした分、多大なものとなった。これまで積み重ねてきた調査や人との対話、実際に声に出してテキストを読むこと、耳から入る他者が読む声など、様々な要因によって、読み手への影響は大きなものとなったといえる。

追手門学院大学での展開

さらに、「紛争・災害のTELESOPHIA」は大阪大学外でも発展をみせた。講師である富田大介は、一二月二五〜二七日の追手門学院大学での集中講義において、街歩きや、上映会とトークイベント、ワークショップを経て、成果のパフォーマンスのショーイングまでを行った。ここでは、神戸という土地が抱えている、在日外国人や被差別部落、都市再開発等の諸問題と震災とを念頭においたものであった。震災や大惨事が起きた際には、このような諸問題に焦点があたったり、反対にみえないようにしたりする。このような現象は神戸に限ったものではなく、ひとつの例であるが、その際の感覚や感情などを想像できるよう、考えられたワークショップやパフォーマンスであったといえる。阪神・淡路大震災を主な題材としていた「紛争・災害のTELESOPHIA」の延長としてこのように、震災だけでなく震災の際に考えられる諸問題に取り組んだことは大きな動きであったと思う。

おもいしワークショップ

「紛争・災害のTELESOPHIA」からの継続として、また「パフォーマンス『RADIO AM神戸69時間

震災報道の記録』リーディング上演」の発展形として、「おもいしワークショップ」を実施した（一〇月一四日、一〇月二八日、一一月一七日、一二月二三日、二〇一九年一月一二日）。本ワークショップでは、記憶や知識の差を埋めるために、様々な仕掛けを用意し、参加者がなるべく公平になり、進められるよう企画した。また、これらの仕掛けに加え、準備講座も用意した。少数の参加者を対象としたものであったこともあり、参加者の記憶に残るものとなった。

「おもいしワークショップ」は、これまでの「紛争・災害のTELESOPHIA」で得た知識や情報、人や場所との出会い、さらには実施した公演やイベントなどの様々な経験をさらに活用し発展させるべく始めた試みである。本ワークショップでは、阪神・淡路大震災で被害のあった土地をさらに実際に訪問し、その土地を歩き、本などから参照したいくつかのテキストを声に出して読むということを行うこととした。さらに、参加者それぞれには自身で選んだ石を持参してもらい、歩いていく中で、各参加者が関心を持った、あるいは気になった場所に、その石を置いてもらうこともことも行った。この石は参加者の分身のようでもあり、思いを乗せた「何か」でもあり、置いた後も気になるような存在となればという思いがあった。このように、歩いたり、声に出して読んだり、石を置いたりするなどして、その土地と出会い、向き合い、触れ合うことで、その土地の記憶と出会い、土地に少しでも慣れることができないかというワークショップとなった。それは、これまでにないワークショップのかたち、あるいは参加者が出演者ともなりえる「上演」の新しいかたちを探る挑戦的な試みともいえるものとなった。

第一回目の「おもいしワークショップ」は、二〇一八年九月三〇日に予定されていたが、台風の影響により中止となった。ここでも自然災害の影響を感じることとなった。中止となった第一回は、一〇月一四日と一〇月二八日の二回にわけて開催されることとなった。この公園周辺は、震災によって多くの家屋が倒壊・焼失してしまい、一帯が瓦礫となっ

第一回目の「おもいしワークショップ」は、対象の場所を六甲周辺とし、六甲風の郷公園内の「風の家」前に集合した。この公園周辺は、震災によって多くの家屋が倒壊・焼失してしまい、一帯が瓦礫となっ

た場所である。そのため、現在あるほとんどの建物は、震災以降に建てられたものである。なお、この地域では、震災から九年後の二〇〇四（平成一六）年に「風の家くらぶ」という自治組織が立ち上げられた。公園と集会所は、地域の防災とコミュニティの場としてつくられている。阪神・淡路大震災というと、神戸市の状況に焦点を当てられることが多いが、神戸市以外でも甚大な被害のあった土地は当然であるが多い。そこで、第一回目の「おもいしワークショップ」では、六甲に着目することとした。

偶然ではあるが、台風の影響で延期となったため二回行った第一回目の「おもいしワークショップ」では、興味深い現象がみられた。第一回目の一回目、一〇月一四日には阪神・淡路大震災や東日本大震災など震災を体験した、あるいは震災に関心が深い参加者が多く、街並みひとつひとつにも話が膨らみ、ひとつひとつの景色を素通りすることが難しかった。しかし、参加者の誰もが立ち止まり、それぞれの話に耳を傾けていた。一方で、第一回目の二回目、一〇月二八日の会は、震災に関心はあるが、実体験の少ない参加者が多く、前回の現象のように毎回立ち止まって話すということは比較的少なかった。むしろ、新しい情報や発見を吸収しつつ進むという感じであった。震災の体験そのものが、似たような空間に接すること、あるいは心情に近かったり当時の状況を思い起こしたりするテキストを読むことで、人に語らせるものをもつのではないかと考えた。また、震災への関心をもつ参加者にとって、それらの語りは耳を傾けたくなるものなのではないかと思う。

続く第二回目の「おもいしワークショップ」⑳は、第一回目で得た経験や知識、感覚や感触などを心身に浸潤させるよう、第一回目の集合場所であった「風の家」内で知恵と身体を駆使するワークショップを、一一月一七日に行なった。第一回目の「おもいしワークショップ」で使用したテキストをもとに、テキストに出てくる現象や状況などを、身体を活用して相手にどう伝えられるか、またどのように受け取ることができるかを試行したものであった。そのようなワークショップであるため、参加者は、知識、記憶、想像など

知恵を駆使しつつも、身体でどのように表現することで伝えられるかということにも意識する必要があった。同じテキストを読んでも、参加者によって関心が同じであったり異なったりしるし、また解釈もわずかにズレることがあった。ワークショップ後に、振り返りを行い、確認はできたものの、ワークショップ最中で起きる様々な現象には常に意識を巡らす必要があった。身体を使って伝える行為をした際に、人によって重点を置く場所が変わり、受け手に新たな発見をもたらすこともあった。そのことが振り返りでもさらに議論が広がるきっかけともなり、興味深いワークショップとなった。

第三回目の「おもいしワークショップ」では、古川友紀、富田大介に加え、鳥取大学より稲津秀樹を迎え、二〇一八年一二月二三日に下見をし、二〇一九年一月一二日に本番を迎えた。

二〇一八年一二月二三日には、講師陣のアドバイスのもと、湊川公園を起点として、実際に歩くべき箇所を探った。時間や距離、本ワークショップの内容等を考慮し、実際に歩くべき場所が決まり、二〇一九年一月一二日に第三回目の「おもいしワークショップ」を実施した。それは、これまでの「紛争・災害のTELESOPHIA」で培った経験や「おもいしワークショップ」での体験、事前リサーチをもとにした、大規模な「おもいしワークショップ」となった。特に、湊川流域の兵庫区や長田区という地域は、阪神・淡路大震災以前にも、一九三八（昭和一三）年に起きた阪神大水害で甚大な被害を受けた場所でもある。また、それ以前にも、湊川の付け替えによる新湊川の開削やその工事に伴って「新開地」地区ができるなど、水の流れとは常に関係のある場所であった。水害、戦災、震災などの様々な「紛争・災害」に遭ってきた地域を巡るワークショップとなった。㉑

今回のワークショップでも、いくつかのテキストの音読はあったが、流域の歴史を聞いたり、また今の都市の地形を身体の感じに置き換えたりするなどの試みも加わった街歩きとなった。知識として情報を得るだけでなく、実際にその土地を歩き、土地に触れ、すれ違う人々とも交流し、時には山や川などの地形に合わ

せた身体ワークショップも交えた有意義なワークショップとなった。長時間にもかかわらず、参加者は最後まで参加し、ワークショップ後の意見交換（自由参加）にもほぼ全員が参加するものとなった。ワークショップの仕組みや都合上、大人数での実行は難しいが、それでも参加者には貴重な体験となり、参加者それぞれの心に残るワークショップとなったといえる。[23]

3　旅・芸の TELESOPHIA

　上演舞台がある現代とは違い、ほとんどの芸能が旅を伴っていた時代があり、例えば「箱廻し」や「人形芝居」などは旅をしながら門付けなどで演じられていた。芸能活動と旅をすることは不可分であり、またそのことが芸の内容やその技術を伝播させることにもなっていたといえる。「旅・芸の TELESOPHIA」では、芸能、特に人形を使用した芸能──箱廻し、人形浄瑠璃、人形芝居など──に着目し、芸能における旅と伝統・再興・創生をテーマとして、それらの芸がどのように伝わっていったのかを考察することとした。

　現在、日本国内には人形を使用した芸能が数多くある。その中でも有名なのは文楽に代表される人形浄瑠璃であるが、その他にも人形を使用する団体が現代でも存在していることは注目すべき事実である。一方、決まった舞台で上演するだけでなく、旅回りや門付をして芸を披露する団体が現代でも存在していることは注目すべき事実である。人形を扱う芸能においても同様に、舞台ではない場所で上演したり、旅（移動）を伴って演じられたりしており、現代においても行われているのが特徴的である。ここでは、古くからの「伝統」を守る「箱廻し」、途絶えた芸能を震災をきっかけとして「再興」した「えびすかき」、伝統的な芸に新しく人形芝居を付け加え「創生」した「能勢浄瑠璃」の三者のありように注目し、芸能における「知やわざが伝わること」の実際を探った。

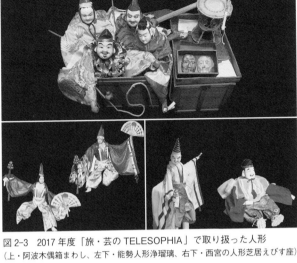

図2-3 2017年度「旅・芸のTELESOPHIA」で取り扱った人形
（上・阿波木偶箱まわし、左下・能勢人形浄瑠璃、右下・西宮の人形芝居えびす座）

阿波木偶箱まわし

二〇一七年九月三日に、阿波木偶箱まわし保存会による上演と解説を、大阪大学豊中キャンパスのサイエンススタジオBにて実施した。講師には、辻本一英、中内正子、南公代の三名を招いた。ここでは、辻本による三番叟まわしと箱廻しの説明・講義と、中内正子・南公代の二名による三番叟まわしと箱廻しの実演が行われた。辻本の話から一部をここで紹介し、箱廻しがどのように芸やわざを伝承してきたのかを考察する機会としたい。

阿波木偶箱まわし保存会が演じている「三番叟まわし」は、門付け芸で、三番叟とえびすまわしが合わさった祝福芸である。門付け芸であるため、基本的には座敷に上がって演じられることはないという。一方で、芸人の定宿など関係の深い家や、拝む場所が特定の室内の場合は座敷に上がることもあるそうである。彼らの回檀先は江戸時代からほぼ途切れず保たれている。三番叟まわしが来た時期は、米の収穫を終え新しい年を迎える正月だという。民間において信仰された清めの役割を果たすとのことである。それは、新しい年を迎え、準備をし、田を植え、稲を刈り、次の五穀豊穣を願うという需要があったものであった。清めについてさらに述べ、徳島県西部の被差別部落には「掃除」と呼ばれる部落がさらにあったという「掃除」が「清め」そのものを指し

ていた。一方で、穢多系の被差別部落には「えびすまわし」や「大黒まわし」があったという。こちらは、祝福、「ほめ」であり、愛で尽くしを語る芸であり、「福まわし」も同様に祝福芸ということであった。

これらの芸は正月一日に始まり三月頃まで続き、一〇〇〇軒以上の家を回るという。しかし、時代が明治に変わった時や、第二次世界大戦後、高度経済成長の時に、このような文化が減っていったということであった。

特に、高度経済成長時における、地域社会の変化、核家族の進行、過疎化などにより、三番叟まわし芸人が急激に減ってしまった。それ以外の背景には、娯楽の変化や差別の事実もあったという。そのような後継者が激減する危機が受け継げられてしまった。ここで重要なのは、芸人としての知識やわざだけではなく、先にも述べたような門付け先を受け継げたことであった。

伝統的な習俗として、三番叟まわし芸人を迎えるということがあったからだという。四国、特に徳島県の神観念に裏打ちされたやえびすを迎えることが、人々の喜びでもあったのである。また、迎える側も、何世代にもわたりそろって迎えることで、「正月に三番叟さん、えべっさんをお迎えするんだ」という習俗として残っていく。正月に神を迎えるということの例として、外から鼓の音が聞こえると、家の主人は押し入れや風呂、水屋などの全ての家の戸を開けたという話を紹介していた。これは、家のあらゆる所にいる神が一年で疲弊してしまうため、三番叟まわしによって神々にパワーを充電できるようにということであった。三番叟の人形が、目をパクパクさせたり、口をパクパク動かしたりしたが、その瞬間こそが清めの時間だという。また、三番叟の帽子には、黄色と黒の横縞模様が交互に一二本あり、縞模様の上には片面に月が、その反対面には日が描かれていた。このことにより、一日、一ヶ月、一年などの時の流れを表している。実演では、千歳、翁、三番叟と続く「三番叟まわし」に加え、「えびすまわし」、「福まわし」といった祝福芸も上演された。

さらに、大道で人形浄瑠璃のさわりを演じる箱廻しの芸についても説明があった。これらの人形は一人が

一体を演じるため、一人で首と右手、左手を動かし、同時に浄瑠璃を語る必要がある。そのため、一人で首と右手、左手を動かして演じられるよう、人形に工夫がされているという。ここでは、『絵本太功記』、『傾城阿波の鳴門』などの実演が披露された。

このように、伝統をつなぐ阿波木偶箱まわし保存会であるが、伝えたり、受け継いだりしていることは、単に詞章や人形を動かす芸のみではなく、神を拝むことや門付け先を受け継ぐことも含んでいることがわかった。さらには、門付け芸人を迎える側も、迎えるという文化を後世に伝え、受け継いでいることが示されたことは重要な視点であると思う。芸を行う側と受ける側の両者がこの文化を伝えており、どちらが欠けても成立しないものであるといえる。

講座の約一年後である二〇一八年一一月二五日には、大阪府能勢町の淨るりシアターを訪問した。この日は、「第27回人形浄瑠璃ジョイント公演」が行われる日で、太夫と三味線が途絶え人形のみが伝わる徳島県の勝浦座と、太夫と三味線のみが伝わる能勢の浄瑠璃が互いに力を合わせて行う公演を鑑賞した。ここで特筆すべきは、「人形浄瑠璃ジョイント公演」が能勢町郷土芸能保存会五〇周年記念事業として実施されたため、阿波木偶三番叟まわしが公演の冒頭に登場し、三番叟まわしの上演を行ったことである。三番叟まわし実演の前には、「祝詞を唱える（拝む）のであるが、記念事業ということで長尺の祝詞を唱えていた。前年度に続き、三番叟まわしを鑑賞するだけでなく、長い祝詞を聴けるという、またとない機会となった。

　能勢人形浄瑠璃

継続して伝わっている形態ではなく、新しく人形をつくった能勢人形浄瑠璃鹿角座を主な例として、同時に能勢の素浄瑠璃にも着目しながら、伝統的な芸を将来へ伝える手段について考えた。また、屋外における人形浄瑠璃公演を通し、仮設の舞台における芸の移動についても考察した。

大阪の最北端「おおさかのてっぺん」能勢町には、太夫と三味線のみで語られる素浄瑠璃が約二〇〇年以上にわたり伝えられている。(24)この素浄瑠璃は、「能勢の浄瑠璃」と呼ばれ、「おやじ」と呼ばれる他に例のない制度によって支えられている。「おやじ」は、いわゆる家元にあたるが、世襲制ではなく、「おやじ」になる太夫は弟子を五、六人養成し、後継者を育成している。(25)現在、竹本文太夫派、竹本井筒太夫派、竹本中美太夫派、竹本東寿太夫派の四派がある。新しい「おやじ」が誕生することで、それまで浄瑠璃とは縁のなかった庶民によって創られ、伝え続けられてきた文化といえる。能勢の素浄瑠璃は、農業の傍ら土地固有の芸事として、農閑期に師匠から稽古を受け、身につけられてきたものであり、おやじの周りの町民を浄瑠璃の世界へと誘い込み、浄瑠璃人口の拡大に繋がっているという。能勢の素浄瑠璃は、浄瑠璃に馴染み、親しんできた土地であった。現在でも、約二〇〇名の語り手が存在し、能勢町内各地区に太夫襲名の碑など一〇〇余基が残されている。このように、素浄瑠璃によって伝えられてきた「能勢の浄瑠璃」であるが、地域の財産として守り育て、次世代に向けて提案と発展をするために、一九九八(平成一〇)年、素浄瑠璃を基に浄るりシアターのプロデュースによって、「能勢の浄瑠璃」に人形と囃子を加えた「四業」(27)による新しい人形浄瑠璃・「能勢人形浄瑠璃「鹿角座(かしら)」」が誕生した。二〇〇六(平成一八)年には、能勢町制施行五〇周年を機に、名称を「能勢人形浄瑠璃「鹿角座」」と改め、劇団を旗揚げした。誕生した当初から、人形首、人形衣裳、舞台美術、演目の全てにおいて、能勢オリジナルのものを採用している。

能勢人形浄瑠璃で使用される人形首は、オリジナルのものを作成している。その顔は、親しみやすいつくりや表情をしており、他の人形浄瑠璃の人形にない、比較的現代的な顔つきの人形であるといえる。それは、実際に能勢の人形浄瑠璃を観劇する現代の人々の特徴を表すという考えのもと、実際に能勢の人形浄瑠璃を観劇する現代の人々にあわせた顔のつくり、表情を採用しているためである。例えば、現在まで伝わっている、人形浄瑠璃・文楽の人形は約四〇〇年の歴史を持っているが、その人形の顔は、約四〇〇年前の人間の表情に近いかもし

れないと考えられるということである。　能勢人形浄瑠璃の人形首は、能勢人形浄瑠璃が未来に残ることで、現在から数百年後に現代の人間の顔の造形や表情が伝わるかもしれないという思いのもと、作成されている。一方で、そういった現代的な顔のつくりは、伝統的な人形浄瑠璃の人形の顔の造形ではないため、受け入れられない可能性も抱えている。しかし、そこにこそ、能勢人形浄瑠璃のこだわりと次世代への伝え方があるのではないだろうか。

　人形の衣装が洋服生地で作られていることも、人形首以外に能勢人形浄瑠璃に採用されているオリジナルの要素である。鹿角座は、人形浄瑠璃の古典作品を中心に上演しているが、オリジナル演目が四つあること[28]も大きな特徴である。また、毎年六月には、能勢人形浄瑠璃「鹿角座」の定期公演「浄るり月間」が行われ、様々な趣向が凝らされている。[29]そのほか、能勢人形浄瑠璃の、太夫・三味線・人形遣い・囃子・それぞれの部門には「こども浄瑠璃」があり、定期公演などで登場・活躍している。

　さて、以上のような特徴を持つ能勢人形浄瑠璃について資料と上演を通し学ぶため、二〇一七年一〇月一四日、浄るりシアターを訪問した。能勢人形浄瑠璃鹿角座の野外公演「浄瑠璃の里　能勢浄瑠璃公演」を鑑賞する予定であったが、天気が不安定であったため、浄るりシアター内での上演の鑑賞となった。出演は、能勢町郷土芸能保存会と能勢人形浄瑠璃鹿角座、演目は、素浄瑠璃による「御所桜堀川夜討―弁慶上使の段」、人形浄瑠璃での、「壺坂観音霊験記―山の段」と「本朝廿四孝―奥庭狐火の段」であった。屋内での上演とはなったが、舞台での上演や、劇場内に仮設の舞台を設置しての上演であったため、屋外での公演に似た状態を実感できた。また、上演を通して、能勢に伝わる素浄瑠璃や、能勢人形浄瑠璃鹿角座が新しく人形をつくり上演を続けている実際について、実体験をもって知る機会となった。

　継続講座として、二〇一八年には、一〇月二〇日に浄るりシアターを訪問し、能勢人形浄瑠璃鹿角座の野外公演「浄瑠璃の里　能勢浄瑠璃公演」を鑑賞した。昨年度と異なり浄るりシアター前という、屋外での上演

となった。出演は、能勢町郷土芸能保存会と能勢人形浄瑠璃鹿角座で、演目は、「三味線組曲」、素浄瑠璃による「菅原伝授手習鑑―桜丸切腹の段」、人形浄瑠璃での「傾城阿波の鳴門―巡礼歌の段」と「鬼一法眼三略巻―五条橋の段」であった。

浄るりシアターでは、受講生は、公演そのものだけでなく、ロビーの展示を通して、能勢人形浄瑠璃への知見を得ることができた。なお、「浄瑠璃の里 能勢浄瑠璃公演」は、普段劇場でしか見られない人形浄瑠璃芝居を、神社や城趾などの屋外に舞台を作り上げ、その場で上演するものとして、二〇〇八年に始まったが、二〇一八年に一旦終了となった。そのやり方は、二〇一九（令和元）年七月三〇日に、大阪大学豊中キャンパス八〇周年記念広場にて上演された、「まちかね ta 公演 at 大阪大学」に引き継がれた。[30]

能勢の浄瑠璃には、二〇〇年以上伝わる素浄瑠璃があったが、新しく人形や衣装を作成し、囃子を加えることで、人形浄瑠璃をビジュアル化し、[31]より伝えやすくなったといえる。また、オリジナルの要素を加えることで、伝え広めやすさに貢献したともいえるだろう。そのことにより、さらに能勢の素浄瑠璃や人形浄瑠璃そのものに関心を持つ層が増えたのは間違いない。一方で、いわゆる「伝統」から外れてしまうことを危惧する声があることも否定できない。しかし、新しい試みがあったからこそ、能勢の浄瑠璃が現代まで伝わったとも考えられるため、これからは能勢の素浄瑠璃と人形浄瑠璃の両者をいかに将来へ伝え、繋げていくのかが重要ではないかと考える。常に挑戦や新しい試みを実現する能勢の浄瑠璃にこれからも期待したい。

西宮えびすかき

二〇一六年二月一〇日には、西宮の人形芝居えびす座による上演と講座を、大阪大学豊中キャンパスのサイエンススタジオBにて実施した。講師には、武地秀実、松田恵司の二名を招いた。上演では、二人遣いでの寿式三番叟と人形によるえびす舞が披露された。講座では、西宮の「えびすかき」が再興された経緯や、

現在も続けている活動などについての解説があった。ここで一部を紹介したい。

人形芝居えびす座は、二〇〇六年に設立された。その設立のきっかけは、一九九五年の阪神・淡路大震災であったという。西宮神社の近く、西宮中央商店街でも震災の被害は甚大であったそうである。震災の後七〜八年経過し、町が徐々に立ち上がったが、商店街の店舗も四分の一以下にまで減ってしまい、閑散としていたという。同時に、新しく建ったマンションも増えており、新しい人たちと昔から住んでいる人たちが混在するようになり、人々の関係も希薄になったそうである。

そのような中で、自分たちの地域への関心、西宮へのふるさと意識を高めようと「見つけた」のが、西宮の傀儡子であった。傀儡子は、人形まわしのことを指し、奈良時代にはすでに存在していたと推定されている。特に、西宮神社を本拠地として、首掛けの箱に入れた夷人形を首から掛けて舞わし、全国を回りえびす信仰を広めた宗教芸能者は「えびすかき」と呼ばれていた。しかし、商店街の人々も傀儡子やえびすかきについて知らなかったというが、人形浄瑠璃の源流と言われるえびすかきを知ると、「立派な文化遺産」であると気づいたようだ。

この西宮の貴重な文化遺産であるえびすかきを再興するために、また、阪神・淡路大震災からの「創造的復興」を目指し、人形芝居えびす座につながる「くぐつプロジェクト」が二〇〇五（平成一七）年に立ち上がったという。「創造的復興」とは、阪神・淡路大震災で受けた被害を、単に元に戻すだけでなく、人と人の関係の希薄化や商店街の衰退などの社会の課題に取り組むことである。また、二〇〇八年には、人形芝居や人形劇の拠点だけでなく、地域の人々が集える場として、「戎座人形芝居館」も開館した。戎座人形芝居館で(33)は、人形芝居や人形劇、淡路人形浄瑠璃のワークショップなどの人形芝居に関することだけでなく、狂言や生け花の教室、寄席や紙芝居・マジック・腹話術などの上演、独楽遊びなど、様々な催しが行われていた。さらに、戎座人形芝居館は、常に郷土の芸能を披露するだけでなく、伝承も行える場として重要であったという。さ

らに、常に何かが行われている場所として、商店街や神社との交流ができ、町が少しずつ活気を取り戻すきっかけの場所となったのではないかということであった。戎座人形芝居館は、二〇一二年には閉館することとなったが、それまでに「戎座人形芝居館だより」を毎月発行し、定期行事を開催したことで、これまで知られていなかった西宮のえびすかきを人々に浸透させ、地域の人々同士の交流も活発にできたとのことである。

現在、人形芝居えびす座が行っているえびすかきとはあえて形態を異にしている。それは、西宮のえびすかきを再興するにあたり、ただの再興ではなく、人との繋がりを濃くし、未来へ伝わるような芸能を目指したためであるという。それらの再興における活動を「えびすかきの創造的復興」と称している。そこには、昔あったものをそのまま再現するわけではなく、今の時代に合ったもの、必要とされるものを実施したいという思いがある。例えば、人形はえびすかきが使用した大きさを現在のものに決めるまでに試行錯誤したという。される人形よりも大きいものを採用していたが、福を与える神様のサイズにふさわしいものを模索し、

人形芝居えびす座は、毎月一〇日に、西宮神社にて境内でえびす舞の上演を行っている。それ以外でも、招待などがあり、国内外でも上演している。また、なくなってしまった戎座人形芝居館の活動理念を人形芝居えびす座のえびすかき再興の活動が受け継いでもいる。その活動は「世代をつなぐ」[35]、「地域をつなぐ」[36]、「人と人をつなぐ」[37]、「組織をつなぐ」[38] の大きく四つにわかれる。「えびすかきの創造的復興」における、なぜえびすかきの再興とは「未来づくり」である。すなわち、繰り返しになるが、ただ再興するだけでなく、なぜそれが産まれてきたのか、なぜ地域にあったのか、何を生み出したのかなどを知り、お互いに知恵を出し合い、それらによって繋がりを生み、新しい社会を創造していくことである。

西宮の人形芝居えびす座における活動は、過去に途絶えてしまった芸能を震災を境に再興しようとしたものであるが、それを途絶えたまま復活させようとするものではなかった。それを再興するにあたり、現在に

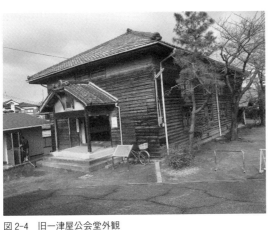

図 2-4　旧一津屋公会堂外観

合った形態で復活させ、未来へ繋げることも考えているものであった。単純な復活ではなく、芸態を変えてでも「伝える」ことに意識をおいている様子が窺えた。一方で、途絶えた際のえびすかきについても独自に調査を進めているとのことだったので、未来へ繋げる活動と並行して、えびすかきの復元にも期待したいと思う。

劇場とは何だろう？──伝統芸能と劇場の関係を考える（受講生企画）──

「記憶の劇場」における「TELESOPHIA プロジェクト」では、受講生による企画を立案から実施まで行うことを必須とした。「旅・芸のTELESOPHIA」でも同様に受講生から企画を集め、トークイベントを実施することに決まり、テーマを「劇場とは何か」とした。トークゲストは、「旅・芸の TELESOPHIA」にて上演や講義を担当した、辻本一英、松田正弘、武地秀実の三者とし、司会進行を受講生が務めることとなった。イベント開催までに、トークイベントに関する打ち合わせを、一〇月六日、一一月一五日、一二月九日に実施し、それ以外にも、受講生による自主的な打ち合わせも適宜開かれた。

トークイベントの内容を充実させるために、一二月二五日には、摂津市にある、大正時代に建てられた芝居小屋の、旧一津屋公会堂を見学した。「旅・芸の TELESOPHIA」では、旅をしながら芸を披露することと、劇場において上演することの違いについて考えていたため、この建物の見学は必要と考えた。それは、この建物の性格とも関係しており、

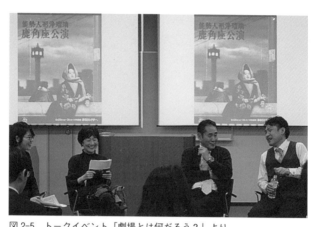

図2-5　トークイベント「劇場とは何だろう？」より

旧一津屋公会堂は、一九一三（大正二）年に芝居小屋として建築された建物[39]で、建築当時は旅回りの劇団公演や地元の青年団による芝居が盛んで、多くの上演が行われたとのことである。建物は二階建てで、一階には、舞台、客席のほか、芝居に合わせて演奏を行うための黒御簾や、幕を引く人が隠れるための場所もあった。二階に桟敷席もあり、まさに芝居公演を行うための建物という感じであった。一階の舞台裏からは地下に降りる階段があり、そこには舞台よりやや大きめの部屋があり、旅をしながら興行を行う芸能人たちは地下で寝泊まりすることもあったそうである。この地下の部屋は楽屋にもなり、真上の舞台への出入りを便利にしており、早着替えなども可能にしていたそうであるが、現在は板張りの床となっていた。また、一階の客席から舞台に向かって、もともと花道が通っていたそうだ。現在はなくなってしたが、花道を必要とする、あるいは使用する劇団が来ていたと想像した。このように、常設の劇場でありながら、旅芸人たちが頻繁に使用していた芝居小屋を実際に訪問することで、常設の劇場をもつ能勢人形浄

旅（移動）と劇場の有無、そして劇場が常設か仮設かなどといったことについても考える良い機会となった。[40]

幾度の打ち合わせと古い劇場の見学会を終え、二〇一八年一月二一日に、トークイベント「劇場とは何だろう？──伝統芸能と劇場の関係を考える」は開催された。企画の立案そのものはもちろんだが、広報や運営も受講生によってなされた。まず、三者がそれぞれ携わっている芸能や活動について紹介があった。その中で、劇場を持たず門付けを続ける阿波木偶箱まわし保存会の辻本一英、能勢に常設の劇場をもつ能勢人形浄

瑠璃の松田正弘、戎座芝居館という劇場をかつて持っていたが現在は屋外や門付けにて上演を行う人形芝居えびす座の武地秀実と三者の特徴がみえた。

阿波木偶箱まわし保存会が担うのは、三番叟まわしと箱廻しであるが、門付けで行われる三番叟まわしは信仰として定着したもので、見せるものとしての芸ではないため、劇場の有無として考えにくいということであった。見せる芸ではないものの、招待されて舞台の上で披露することはあっても、絶対にやり方は変えないとのことであった。一方では、三番叟まわしを広く知ってもらう方法として劇場は有意義であるとの意見も聞けた。また、箱廻しは大道で見せるために行う芸であり、こちらについては、演出を加えることも可能であるとのことであった。

能勢人形浄瑠璃は、常設の劇場での公演のほか、野外公演も積極的に行っている。その観点から、天気の心配がない、音響や照明が備わっている、客席や舞台が既に用意されているなどの理由で、劇場があると便利が良いという意見があった。一方で、屋外での公演の場合、植物や星空、古い神社などがあると、それら自体が舞台美術となるため、劇場ではできない良さと意味があると感じているとのことであった。その上で、劇場はなくても良いが、あると便利である、劇場があるから上演作品があるのではなく、上演作品があってこそ劇場があるという趣旨の意見であった。

かつて存在した戎座芝居館については、当時は震災復興において、コミュニケーションの場として、人と人が出会える場所としての機能が大きかったという。一方で、西宮の地域の伝統的な芸能としてのえびすかきがあったということを知らせる、情報発信基地としての機能もあったとのことであった。人が気軽に出入りできるコミュニティースペースとしての面と、人形芝居えびす座が常に上演できる場としての演じる人と見る人が集まる劇場のような面があったということであった。

三者の劇場を取り巻く状況は様々であったが、劇場について三者がほぼ同様に考えていたことは、何もな

い場所で芸を披露し、観劇する人が現れるとそこが劇場になるということであった。もちろん、仮設の舞台がある方が劇場らしさは表せるが、大道であってもその場に劇場（のようなもの）を芸人がつくれるかどうかではないかということであった。また、利便性や情報発信の場としても劇場はあるためにあり、その面から考えるのであれば、劇場はなくなると困る必要なもの、ということで意見が揃った。

「劇場とは何だろう」と考えて開催したが、受講生は、このテーマは様々な視点で切り取ることができ、答えに迫ることの難しさを実感していた。しかし、「劇場」の社会における役割と存在意義について考える機会となったといえる。

展覧会「記憶の劇場Ⅱ」とちんどん通信社による宣伝と上演

展覧会「記憶の劇場Ⅱ」においては、阿波木偶箱まわし、能勢人形浄瑠璃、西宮のえびす舞の三つの芸、そしてトークイベントを行った。

そしてトークイベントについて、受講生がそれぞれの視点で、日本画の描画による表現や、文章と写真による報告などを行った。また、浄るりシアターの協力のもと、当該年度に鑑賞した『本朝廿四孝』から八重垣姫の人形と狐の人形を借り、氷の張った諏訪湖を渡る様子の再現も行った。こうして、上演や講義において、芸能の「わざが伝わること」の実際を探り、展覧会においてそれらを再検証した。

さらに、芸における伝承や劇場の機能について、トークイベントの内容を展開させるため、劇場ではない場所で行われる芸として、ちんどん屋による実演を実施した。これは、受講生による企画として行ったもので、ちんどん通信社（有限会社東西屋）を招き、宣伝・上演・解説等を行った。二〇一八年三月九日と一二日には、ちんどん通信社による宣伝と上演を行った。自らを広告宣伝業とし、音楽や芸能を宣伝方法として活用する様を、会期中であった展覧会「記憶の劇場Ⅱ」の宣伝活動を通して確認した。石橋商店街を、音楽を

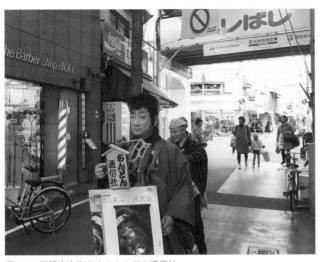

図2-6　石橋商店街を歩くちんどん通信社

演奏しながら展覧会チラシを配るちんどん通信社によって、街頭でのコミュニケーション方法や、往来を邪魔しない歩き方の実際を目の当たりにし、体験もできた。普段の商店街が、ちんどん屋が通ることで、その周りだけ劇場になったように見え、一方では人々の行き来も妨げないという、劇場でもあり劇場でもないという特殊な空間を生んでいた。三月一一日には、「歩く宣伝芸能　ちんどん屋の現在・過去・未来」と題し、ちんどん通信社による上演と解説を、大阪大学豊中キャンパスの21世紀懐徳堂スタジオにて実施した。[41] 商店街の時のように普段は歩きながら演奏を行うが、ここでは観客を前にした公演となった。説明では、歌や音楽の演奏を交えながら、映像や写真なども紹介された。解説では、原点が口上であったが、扮装や鳴り物を加えていった、ちんどん屋の歴史も聞くことができた。ここでは、そのちんどん屋の上演方法について、説明の一部として、歩き方と発声についてを紹介したい。

ちんどん屋は長時間歩いて演奏し、宣伝をするため、歩くことについて説明があった。それによると、竿竹売りや獅子舞など、モノを担いで歩く場合と同じように、ちんどん屋でも体重を片方の足に乗せて次にもう片方へ移動させるような歩き方をするという。[44] それは、歌舞伎の六方（六法）や盆踊り、纏や木遣りなどと同じような体重移動の仕方になり、歩く際の動き方も同様になるという。ここでは、モノの重さに従って歩くことが重要で、その歩き方をすることが楽で、延々と歩けるようになるということであった。

発声についても独自の考えを聞くことができた。それは、竿竹屋などの物売りのような口上における発声方法は、聞き流せるがしっかり聞こうと思うとちゃんと聞こえるというのが特徴であるということであった[45]。

このことは、お経や祝詞にも通ずることで、どこか一方向のみへ発しているわけではなく、全体に向けて発することに良さがあるという。ちんどん屋においても同様に、誰がどこで発声しているかわからない発し方をし、どこかで誰かが聞いていると考えて発することで、関心を持つ人が聞いてくれるという考えであった。面とむかってしっかりと話すことは、聞き手がかえって疲労してしまうようである。また、墓石や仏壇の前で、ちんどんの演奏を頼まれたこともあるらしく[46]、鉦や太鼓などの鳴り物に供養のような効果も求められているようである[47]。

公演の最後はちんどん屋による三番叟であった。宣伝業の他に、雇い主を「ほめる」ことも必要で行っているという。特に正月などでは、万歳が行われ、「ほめる」ことが各地でなされるが、ちんどん屋でも同様に「ほめ」を行い、迎え入れられるという。そこで、舞台の最後でもあり、来場者および企画者である本プロジェクトへ向けて「ほめ」を行ってもらった。

ちんどん通信社による街頭での宣伝と、スタジオでの上演と解説では、様々な示唆があった。街頭での宣伝では、往来の邪魔にならないよう人々の動きに合わせて歩いていた[48]。また、声をかけられた時には必ず返答をしており、人々との密なコミュニケーションこそが宣伝につながっているようであった。広く知らせる時には発声の際は全体へ向かって話すが、個別に対応する時には一対一の関係をつくることで差を持つことが重要であるようだ。スタジオでの上演では、来場者が小学生から高齢者まで多様であったが、臨機応変にその場で対応し、準備していた内容を少し変更しての上演と解説となった。また、歩き方や発声なども、過去のちんどん屋はどうであったかを研究・考察し、現代においていかに実現できるかを試みているようであった。「劇場の有無」の延長として開催した講座であったが、ここでも「伝える」ことについて深く考える機会

となった。

『廻り神楽』と『海の産屋 雄勝法印神楽』上映会

二〇一八年度にも「旅・芸の TELESOPHIA」を継続して実施した。一〇月七日、八日には、「紛争・災害の TELESOPHIA」「旅・芸の TELESOPHIA」両者の発展的講座として、阪神・淡路大震災のあった地・神戸市長田区の神戸映画資料館にて、ドキュメンタリー映画『廻り神楽』（二〇一七年／日本／九四分）[49]と『海の産屋 雄勝法印神楽』（二〇一七年／日本／七五分）[50]の上映会を実施した。

『廻り神楽』は、岩手県宮古市に根拠地をもつ黒森神楽の担い手を中心に、被災から六年後の現状を描くドキュメンタリー映画である。黒森神楽は、江戸の初期から三四〇年以上、門打ちをしながら、三陸海岸を巡り続けて来た神楽である。そこでは、正月になると権現様と旅に出る神楽衆と、自身の家で神楽を待つ人々が描かれている。繰り返し津波が襲ったこの土地では、神楽衆が重要な役割を果たしてきた。神楽を担う人々が、被災にあってもどのように旅を続けて神楽を演じてきたのか、その神楽を次世代へどのように伝えているのか、また神楽を迎える人々がどのように神楽を迎えてきたのか、黒森神楽を中心に様々な人々の関わりを描いた映画である。[51]

『海の産屋 雄勝法印神楽』は、東日本大震災から一年後の二〇一二（平成二四）年に撮影された映像をもとにつくられた、芸能がもつ力を描いたドキュメンタリー映画である。東日本大震災の大津波でほぼ全戸を被災した宮城県雄勝半島にある石巻市の漁村・立浜の漁師たちに注目している。彼らは生活の再建にも力を注ぐ一方で、祭りや神楽（雄勝法印神楽）も復興することを試みる。津波により祭具や神楽の道具が流されてしまったが、力を合わせ、道具を作り直し、祭りや神楽を復興し、何もなくなってしまった海辺に舞台を建てて、上演する様を描いた映画である。

一〇月七日の上映会には、『廻り神楽』監督の遠藤協とのトークイベントを設定し、受講生が進行役を務めた。上映会の前には事前講座として神楽の講義や事前鑑賞会を行っており、トークイベントでは、予めトークテーマや質問なども受講生自らが考えて用意し、進行も受講生が担った。上映会やトークイベントの運営も受講生によって行われた。

トークイベントでは、『廻り神楽』ができたきっかけ、作成への思い、映画を通してみた黒森神楽への印象などの話が伺えた。遠藤は、二〇一二年から岩手県宮古市の「震災の記憶伝承事業」[52]に携わっており、その中で出会った黒森神楽に衝撃を受け、その活動を映画にしたいと思ったとのことであった。なお、この映画は共同監督によって作られているが、それについても、監督一人だとみえる世界や表現に限度ができる可能性があり、その限度を超えたいという思いもあったためだという[53]。また、「自身のみた廻り神楽」を映像的な表現とするために、ストレートな表現でなく、ある種の物語性をもたせたという。それにより、神楽が存在することによってみえてくる熱や温かい時空間を表現できたのではないかということであった。

映画を作った動機としては、先にも書いたように、黒森神楽がやっていることのすさまじさを様々な人に知ってもらいたいという思いであったが、別のテーマも設けていたという。それは、一〇〇年後の黒森神楽の神楽衆にこの映画をみてもらいたいということであった。舞台となった三陸沖は、津波が常襲する地域で、数十～一〇〇年程度の単位で、中規模から大規模の津波が襲うようである。すなわち、今回の東日本大震災の百年程度前にも同様の黒森神楽の被害にあった神楽衆が存在し、現在から百年程度後にも神楽衆が存在すると考えられ、彼らも同様に黒森神楽を担っていると考えられるのである。そこには、数百年の間変えずに現在まで伝えられた黒森神楽が、これからも変えずに伝えられていくであろうと考えているからであった。このように、長期的な視点と思いを持って作られた映画を撮影した時点で東日本大震災から六年が経過していたが、その時点でも先の見えない復興や、風化

しつつある震災の記憶など、様々な思いを感じ取っていたという。そのような中で、人々は当初弔いや復興に向けて鼓舞してもらうなどの願いを抱えていたが、徐々に新築や船の祝いなどの門出への願いが増えていき、願いに変化がみられたという。変化する願いに対して、（黒森）神楽は全て応えられ、その万能さを目の当たりにしたということであった。映画中でも、場面によってうたが違っており、神楽がいかにその万能さを目の当たりに応えてきたかを表していた。

このように、二つの映画を通して、震災後の東北の神楽における「伝える」ことの実践をみることができた。

特に、トークイベントを通して、黒森神楽については、より「伝える」ことについて深めることができた。

「旅・芸の TELESOPHIA」では、様々な芸能において、受講生による企画も交えながら、時間的または空間的に遠い（＝TELE）知識やわざ（＝SOPHIA）が現代の私たちにどのように伝えられているかを考えた。芸能において「伝える」とは、芸における技術だけでなく、先人たちの思いなども「伝え」ていく必要性を実体験で学んだ。その「伝える」ことには、「迎える」存在が重要であり、相互の関係が不可欠であると体感できた。

4　日本ジャズの TELESOPHIA

二〇一八年度には、日本のジャズにおける TELESOPHIA にも着目した。九月一七日には、「日本ジャズの TELESOPHIA」として、「JAZZICTIONARY——ことばが奏で、ピアノが語る日本ジャズ史——」と題したイベントを開催した。講師には、作曲家・編曲家、ピアニストである渋谷毅[54]と、音楽プロデューサーである川村年勝[55]を招き、渋谷のピアノ演奏だけでなく、日本のジャズを中心とした音楽に精通する渋谷・川村の対

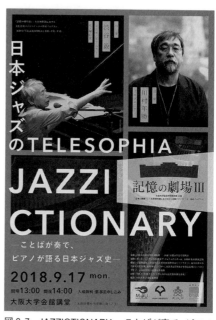

図2-7　JAZZICTIONARY ─ことばが奏で、ピアノが語る日本ジャズ史─」チラシ
（デザイン：岸本昌也）

談、さらには川村による講義などのイベントとなった。特に、渋谷・川村の両者は、日本のジャズと深い関わりを持っており、両者の関係も長く互いに尊重しているが、公の場で対談することはなく、貴重な機会となった。会場となったのは大阪大学会館の講堂で、この講堂にあるピアノ・ベーゼンドルファー一九二〇を使用した。大阪大学会館は、一九二八（昭和三年）年に旧制浪速高等学校の校舎として建てられており、二〇〇四年には、国の登録有形文化財（建造物）となっている。その建物にふさわしいピアノとしてベーゼンドルファー社の

一九二〇年製のピアノが選ばれている。一九二〇年といえば、アメリカで誕生したジャズ音楽がヨーロッパでも流行の兆しを見せていた頃である。それを考慮すると、このベーゼンドルファー一九二〇もクラシックだけでなく、ジャズも当時演奏された可能性がある。さらにそのピアノを現代の日本のジャズの歴史を知る、生き字引的なピアニストである渋谷毅が演奏するという仕掛けを用意した。

当日のスケジュールは、渋谷毅の演奏に始まり、続いて渋谷と川村の対談（進行は山﨑）、川村によるジャズを含むサブカルチャーについての講演、一九八三（昭和五八）年の屈斜路湖ジャズフェスティバル「カムイドラノ」の映像の一部上映と川村による映像の解説と進んでいった。最後にはアンコールとして演奏が行われたが、客席にいた金子マリが飛び入りで参加し、渋谷によるピアノで二曲歌った。演奏後の渋谷の話では、このピアノは持って帰りたいくらい良いとのことであった。

渋谷と川村による対談では、戦後の日本の音楽文化を、ジャズを中心に話を伺った。戦後のジャズに直に触れ、作曲家・編曲家・演奏家として現在に至るまで精力的に活動している渋谷毅は、日本のジャズだけでなく、ポピュラー音楽界の歴史そのものを知る人物である。対談では、小学校一年でピアノを始め、高校二年生の時にジャズに出会ったことや、最初にレコードに名前が載ったのは作曲家やピアニストではなく、編曲家として『見上げてごらん夜の星を』を担当した時であったことなどが話された。その他、ジョージ川口との出会いやいずみたくとの関係、作曲・編曲活動、演奏活動との両立などについての話があった。また、川村からは、全然鳴らないピアノも渋谷が弾くと鳴るようになったこともあるという逸話があると紹介された。渋谷による音楽演奏の考え方で印象的だったのは、独自の楽器編成でオーケストラを組織（渋谷毅オーケストラ）しているが、それは楽器の編成で音楽をやるわけではないという考えであった。それは、音楽は普段の生活の中で仲の良い人と演奏するから音楽になる、という考えからきている独自の考えを語り、できた曲が人に訴えるのであれば、作曲方法は楽器でもコンピュータを使っていても問題ないと述べ、印象的な話であった。

川村年勝も、プロデュース・製作側の視点から日本のジャズの歴史とともに歩んできている。川村からは、裏方から見た文化のつくり方の話があった。主流にはなれないが、色々な人などを巻き込んで、ひとつのムーブメントを起こそうとしていたことが、サブカルチャーとなっていったということであった。その流れの中には、演劇や劇団、映画、文学、音楽などがあり、大手に対して自由に表現しようとしていた動きがあったとのことである。特にそのような動きを感じられたのが新宿のゴールデン街で、ジャズメンがよく集まった、とのことである。そこでは、一日行かないと一年遅れるくらいの「ジャックの豆の木」や「ふらて」などの酒場が紹介された。また、遊びは真剣に取り組む姿勢から、その遊びの中で、ジャズミュージシャンを中心に集まった面々によって、草野球チーム「ソークメナーズ」⁽⁵⁶⁾が結成された。ソークミュージシャンを中心に集まった面々によって、草野球チーム「ソークメナーズ」が結成された。ソーク

メナーズでは、しっかりとした会則があり、応援歌や球団歌も作詞・作曲されていたほか、会報も手書きで作られており、真剣に遊んでいた様子がみえる。川村はここで監督を務めたことから、現在でも「監督」と呼ぶ者がいるそうだ。その他に真剣に遊んでいたこととして、冷やし中華を季節を問わずに食べたいという者が集まって、「冷やし中華連盟」が結成され、不定期で「冷やし中華」が発行されたという話もあった。また、「冷やし中華」の面々による決起集会が催され、ジャズのライブだけでなく、講演会もあったそうである。このように、何でも自分なりに表現できれば良いと思う人々が集まっており、中でも山下洋輔は何でもおもしろがる天才であったとのことである。

様々な自身の体験したサブカルチャーを紹介する以外にも、川村本人が携わったジャズ・コンサート、屈斜路湖ジャズフェスティバル「カムイドラノ'83」についても話があった。川村によると、そのコンサート開催の背景には、アメリカ合衆国での一九五四年ニューポート・ジャズ・フェスティバルや一九六九年のウッドストック・フェスティバルなどへの憧れがあったようである。赤塚不二夫本人からアイヌの人々とともにジャズ・フェスティバルを開催したいとの相談を受け、同時期に相談を受けていた岩神六平とともに視察から準備したとのことである。開催地が国立公園だったことから、膨大な書類の準備があったこと、音に影響するため風向きや気温などを調べたことなどが話された。当時はアクセスが悪かったが、全国各地から集まった人々が相乗りで会場に向かったほど多数の人が集まったとのことである。映像では、赤塚不二夫が全国各地から集まった人々が相乗りで会場に向かったほど多数の人が集まったとのことである。映像では、赤塚不二夫が、古澤良治郎ＢＡＮＤ with 向井滋春、ザ・プレイヤーズをバックバンドにした日野皓正とタモリのセッションが上映され、川村による解説が随時行われた。解説の中で、北海道にはまだＰＡや照明の業者がいないため東京から運んだことや、赤塚不二夫があいさつでゴミを持ち帰るよう呼びかけており、この時点でエコの考え方を示していたことと、古澤良治郎がジャズメンでいち早くレゲエを取り入れたことなどが話された。

このように、実演・対話・過去の映像など、様々な点から日本のジャズの歴史について知り、考える大切

5 TELESOPHIAと芸術・文化・生活

昔話の時間と距離　口承文芸学者小澤俊夫さんに聞く

二〇一九年二月八日に、大阪大学中之島センターにて、小澤俊夫講演会「昔ばなしの時間と距離～口承文芸学者 小澤俊夫さんに聞く～」と題した講演会を実施した。　事前準備やチラシ作成、広報、トークイベント

研究者・口承文芸学者の小澤俊夫を招くことで決まった。トークゲストには、受講生との議論を重ねた結果、昔話の研受講生の企画により実施することで決まった。トークゲストには、受講生との議論を重ねた結果、昔話の研われ、"TELESOPHIA"をテーマとする内容であれば、どのような企画でも良いとし、トークイベントをは、TELESOPHIAプロジェクトの特徴的な活動内容といえる。三年目には、震災や芸能、音楽などにとら主体となって、上演や展覧会などの企画を立て、進めていく」ことは、三年目においても実施された。これなった。TELESOPHIAプロジェクトの基本的な構想である、「受講生とともに調査・考察を行い、受講生が

「記憶の劇場」が三年間の事業であったことから、TELESOPHIAプロジェクトも三年目で「一日」の区切りと

ちたいと考えている。

い歴史の一部については伺うことができたが、全容に触れることができなかったため、再度開催の機会を持ろう。来場者には劇場や音楽ホールのスタッフ、音楽関係者などもおり、好評を博した。一方で、二人の長触れることとなり、（ジャズや音楽における）伝えることや伝わることなどについて知る良い機会となったであ受講生にとっては、イベント運営について学ぶだけでなく、ジャズをテーマにしたTELESOPHIAの実際にな一日となったといえる。イベントでは、受講生は受付、会場整理や場内案内など様々な場面で活躍した。

図 2-8　小澤俊夫講演会チラシ（デザイン：今谷多日子［受講生］）

奏とレコード・CDの関係に近いという。語られるということは、本のように戻ることができないため、簡単で明快な言葉・表現を使用しているという。つまり、昔話は、読んできた文学ではなく、聞いてきた文学である。ここで重要なことは、毎晩子供に向けて語ることや、子供の話を聞くことによって、大人と子供の信じられる間柄ができ、それが愛の関係であるということであった。しかし、現代の昔話は、読む文学（本）が増え、聞く文学（語り）が廃れているのではないかと考えていた。そこには、毎晩語られてきた昔話が語られることが減っていることに関係しており、将来的には口伝えという伝承のあり方が消えてしまうと危惧していた。一方で、記憶して語ることが難しいようであれば、本を読んで聞かせても良いので、生の声で届けることこそが大事だという。良い語り手は必ず最後に「これでおとぎ話は終わりだ」というあいさつのことばをつけるという。それは意味のない言葉だが、昔話は作り話であるため、このあいさつがあることで「ここまでがおとぎ話である」と示しており、語り手が責任を取らなくて良いようになっているということであった。絵本は、正確な絵で描かれてい

また、地域によってことなるが、昔話は「こんでえんつこもんつこ、さけた」や「どっとはらい」など、地域によってことなるが、記憶して語ることが難しいようであれ

の内容等まで、受講生たちが相談し、決定した。講演会では、昔話を伝えるということを通し、「伝える」ことについて考える機会となった。その一部を紹介したい。

小澤によると、昔話は語られる時間の間にだけ存在し、終わると消えてしまうものであるとのことであった。本に書かれている活字は語られる話を定着させたもので、音楽で言えば生演

れば、現代ではわからないものや想像できないものをみせるために役に立つという。そのほか、絵自体が物語を語ることもあり、絵に任せられることもあるとのことである。

昔話にはしっかりとした文法があり、昔話の構成はその文法によってできていることから、昔話の文法についても説明があった。

昔話では、主人公や大事な人物を一人あるいは一組みで孤立的に登場させ、対話の場合は、常に一対一で構成される。それは、もっともシンプルで、イメージしやすい状況を生じることができるからで、複数の登場人物でも必ず一単位になっているという。[63]また、昔話は残酷ではあるが、残虐にはならない。昔話の残酷な事件は、幸福に至る試練として語られるということである。

昔話が平面的なつくりをしていることも一つの文法であるという。昔話は立体的でない、切り紙細工のような平面で語られるために、非現実的なこともありえる。[64]また、昔話においては、姿形を乱すこと、かたちの上で邪魔するということが、「死」に匹敵することを表現し、かたちが元に戻ると「生き返る」ということも、この平面的であるからだという。

昔話において、同じ場面は同じ言葉で語られることも文法の一つとして紹介された。[65]これは、音楽で同じメロディーが出てくることと同じであるという。特に、三回の繰り返しということが大切で、この三回の繰り返しは、音楽の作り方と同じで、三回目が一番長く、一番重要である。すなわち、三回目にアクセントがあることで、リズムが生じるというもので、[67]これは、人間としてのりやすいリズムであろうと考察していた。

このように、昔話の起源はわからないが、段々と語られるうちに研ぎ澄まされていき、孤立性、一対一、平面性などの文法を備えており、昔話における言葉による造形の仕方は重要文化財的であるという。なお、昔話は教訓を含んだ話というよりは、人間の物語であり、強く生きろといいたいのであろうと考えているとのことである。昔話は、個人が忘れたことを集団で記憶するという点でも重要であるという。[68]また、

今回のテーマである、昔話の時間と距離についても話が及んだ。時間については、ある出来事と別の出来事が同時に起きるなどの「時間の一致」におとぎ話性があるとのことであった。時間については、時間の経過を語らないということも特徴であるという。距離では、ヨーロッパと日本を比較し、ヨーロッパの昔話[69]では具体的ではない、距離が極端な表現で登場するのに対し、日本の話は距離が短いものが多いという。これ[71]は、国土に影響されており、その土地に住む人の空間感覚に拠っているのではないかということであった。また、空間を写実的には語らないことも特徴であるという。

以上のように、様々な観点から昔話について話を伺えた。講義の合間合間に小澤自身によって語られる昔話は生き生きとしており、自らの表現によって「昔話は語られるものである」ということを表していた。イベントとしては、受講生が主体となり、テーマの設定から広報、当日の進行までトークイベントを準備から実施できたことは、最大の収穫であったといえる。

TELESOPHIA プロジェクト

「紛争・災害のTELESOPHIA」から始まった「TELESOPHIA プロジェクト」は、三年を通して、震災、芸能、ジャズ、昔話など、様々なかたちで、"TELESOPHIA"を巡って調査、考察を行った。扱う素材が多岐にわたったが、本活動の大きなテーマである芸術、芸能、文化、アートなどにおける「伝える」ことの例を通し、「伝える」ことの重要さと難しさを知った。特に「伝える」こと「伝わる」ことの大きな違いを実感を持って体験できただけでなく、「伝える・伝わる」ためには、「迎える・受け取る」姿勢が重要であることも知ることができた。また、扱った芸術ジャンルに違いはあっても、それぞれが互いに関係しあえる部分があるということの確認もでき、領域を横断してプロジェクトを進めることの重要さの知見も得た。「領域横断」という点では、芸術ジャンルに限らず、人、地域、時間など、超えるべき境界は無数にあるとも考えて

いる。同時に、その境界をあえて意識することの大切さも感じている。様々な芸術ジャンルやテーマを持った複雑な講座ではあったが、受講生は趣旨を理解し、柔軟に対応し、吸収していった。多岐にわたる芸術分野を経験したことは、アートマネージャーやアート・ファシリテーターに求められる、多様なジャンルに柔軟に対応できる素質を養ったといえる。また、本活動の肝でもある、受講生による企画もトークイベントを毎年実施することで実現した。受講生企画においては、招聘講師の候補選出から決定、イベントの準備、広報（広報物作成も含む）、当日の運営・進行、記録などまで、受講生が中心となって実施できた。実際にイベントを立ち上げ、実現させることで、受講生は実体験をもってアート・ファシリテーターの経験を積むことができた。

TELESOPHIA（知やわざを伝える／受け取る）という考えを根底に、多種多様な講座を展開できたことは非常に貴重な機会であったといえる。しかし、分野を広げてしまったことで受講生に戸惑いを与えてしまった章にて「伝える」ことができたのであれば幸いである。TELESOPHIA を基本的なテーマとしたとはいえ、課題の残る講座となった。また、それぞれの分野においても、まだまだ伸び代を残しており、全てを網羅できたとは言い難い。本章においても、そ紙面の都合で全ての情報を伝えきれなかったのは残念だが、この講座を通して得た「知」を僅かでもこの文であろう。しかし、この三年で培ったものは確実にあり、携わった方それぞれが何かを得ていると感じている。今後も今回扱った分野での調査・考察を実直に伸張していきたい。さらに “TELESOPHIA” というテーマは、芸術のみならず、あらゆる分野において必要となるであると考えるため、新たな分野にも挑戦できれ調べ・考えるプロジェクトであるため、地道な活動となり、結果はすぐには出ず、しかも目に見えて表れないばとも考えている。

注

（1）プロジェクトを進める中で、心理的な「遠さ」なども考えるようになった。

（2）調査を行う中で課題の設定も行い、その中で、「震災」と聞いて思い出す作品や「阪神・淡路大震災」に関する作品などについても調べ、報告を行った。

（3）当然ではあるが、これより長い時間を必要とする方もいれば、一切震災について話さない方もいる。

（4）このテキストは、『RADIO―AM神戸69時間震災報道の記録』（ラジオ関西震災報道記録班（編著）、長征社、二〇〇二年）として出版されている。また、本書籍のテキスト全文は、「株式会社ラジオ関西」の許諾の上、神戸大学附属図書館の震災文庫にて、デジタル公開されている。

（5）公益財団法人日本公衆電話会に協力を得、拝借した。

（6）上映したのは、「南駒栄・大正筋　新長田」（撮影者：佐藤木弘之）、「長田の郵便配達」（撮影者：高田知幸）、「兵庫県南部地震被災記録」（神戸市広報課）（撮影者：松崎太亮）、「野田北部・鷹取の1月21日」（提供：野田北部まちづくり協議会、撮影者：藤本富夫」、「長田区野田町　17日朝・自宅の様子」（撮影者：本村忠夫）の五点。

（7）前回上映されたのは、平成二〇（二〇〇八）年で、九年ぶりの上映となった。

（8）実際に撮影された方も観客として来られていた。

（9）震災当時は、カトリックたかとり教会で復興活動に尽力しながら、FM放送にて在日外国人のために多言語放送を行った。

（10）震災当時は、壊滅した路上で青空喫茶を開き、誰もが利用できる公衆電話も設置した。以降、災害伝言ダイヤルの普及に取り組んでいる。

（11）本の作成にあたっては、本のアトリエ・eiko に協力頂いた。

（12）https://www.outenin.com/article/article-10470/（二〇一九年八月二八日閲覧）

（13）なお、本企画はモニターレビュアー制度が導入されており、全日程を経験した金子リチャード（https://www.outenin.com/article/article-11432/）、杉本奈月（https://www.outenin.com/article/article-10772/　二〇一九年八月二八日閲覧）

〈14〉 二〇一九年八月二八日閲覧）の二名によるレビューも公開されている。

個別の担当は、企画・構成：富田大介、演出：伊藤拓（伊藤拓也）、音響：佐藤武紀、照明：根来直義、テクニカル

アドバイザー：檜皮一彦、制作：伊藤麻希、山﨑達哉、出演：稲津秀樹、岡野瑞樹、岡元ひかる、金子リチャード、

富田大介、秦詩子、古川友紀、本多弘典、山﨑義史、吉水佑奈、であった。

〈15〉 本公演の詳細な報告は、企画・構成・出演の富田大介によってなされている（https://www.repre.org/repre/vol34/
conference13/performance/ 二〇一九年八月二八日閲覧）。

〈16〉 堀潤之によって企画パネルの報告がされている（https://www.repre.org/repre/vol34/conference13/kikaku/
二〇一九年八月二八日閲覧）。

〈17〉 七月七日の上演日と七月八日の企画パネルの日も含まれ、開催も危ぶまれた。

〈18〉 講師は、富田大介、宮内康乃、古川友紀、伊藤拓など。

〈19〉 本ワークショップの企画・構成は古川友紀が担当した。

〈20〉 第二回目の「おもいしワークショップ」の講師は、古川友紀と富田大介が担当した。

〈21〉 このように阪神・淡路大震災による被害をある時間における点だけとしてではなく、一連の線、あるいは面として

とらえられる試みができたのは稲津秀樹による協力が大きい。

〈22〉 第一部一〇時～、「喫茶店 ニュージャンボ」にての昼休憩を挟み、第二部一四時、～一八時までという長時間にわ

たるワークショップとなった。

〈23〉 「おもいしワークショップ」の記録はウェブ上（https://omoishi.amebaownd.com）にて閲覧可能であり、詳細に記

述されている。

〈24〉 素浄瑠璃は、江戸時代からの伝統を持ち、演技者・人形を伴わない浄瑠璃の演奏形式で、義太夫節で語られる。

〈25〉 「能勢の浄瑠璃」は、一九九三（平成五）年に大阪府無形民俗文化財に指定され、一九九九（平成一一）年には、「浄

瑠璃という芸能が地域に伝播し継承される過程で、全国的にも希少な伝承のあり方を生み出したものであり、芸能

の過程を知る上で重要」とのことから、国の無形民俗文化財の選択を受けている。

〈26〉 二〇〇一（平成一三）年に新しく誕生した。

〈27〉 人形の動かし方は、首と右手を操る「主遣い」、左手を操る「左遣い」、脚を操作する「足遣い」による、三人遣いの形式を採用している。

〈28〉 能勢の祭りや行事・名所・特産物などが織り込まれた詞がある『能勢三番叟』、全国から応募された戯曲からできた能勢が舞台となるコミカルな作品で、能勢人形浄瑠璃のデビュー作ともなった『名月乗桂木』、能勢におりたった宇宙人との親子の愛を描く、時空を超えたSFファンタジー作品『閃光はなび〜刻の向こうがわ〜』、俵屋宗達の「風神雷神」を人形浄瑠璃で描く『風神雷神』の四演目である。

〈29〉 例えば、パネルを使用した演目の解説や、字幕を使用した観客とのコミュニケーション、現代美術を大いに取り入れた舞台セット、能勢人形浄瑠璃を擬人化した能勢PRキャラクター（「西能きよ（お浄）」と「木勢るり（るりん）」）が3D映像や実際の浄瑠璃人形になって登場するなどである。

〈30〉 大阪大学に野外劇場を設置し、能勢人形浄瑠璃鹿角座が出演した。演目は、「能勢三番叟（お浄＆るりりんバージョン）」、「傾城阿波の鳴門――巡礼歌の段」「日高川入相花王――渡し場の段」であった。

〈31〉 人形は言うまでもないが、文楽などでは御簾の向こうで「見えない」囃子が舞台上で「見える」ことも、画期的な試みといえる。

〈32〉 一九九五年の阪神・淡路大震災をきっかけとして復活したという点においては、二〇一六年度の「紛争・災害のTELESOPHIA」での成果の延長ともいえる。

〈33〉 戎座人形芝居館の当初の主な事業は、①人形芝居や人形劇の情報拠点としての活動、②伝統芸能を学ぶ活動、③西宮「浜方地域」におけるライフストーリーの聞き取り事業、④人形芝居の資料収集と展示活動（「人形劇の図書館」との連携）、⑤まちのにぎわい創出につなげるための工夫・活動、の五点であった。

〈34〉 えびす舞が招福の舞であることを意識している。

〈35〉 西宮・浜脇での活動として浜脇中学校の生徒がえびす舞を習う、南淡中学校郷土芸能部との連携、イベント「西宮・浜脇のふるさとづくり「えびすかき」から「人形浄瑠璃」へ」の実施など。

〈36〉 震災のあった東北への支援としてえびす舞を届ける、西宮神社にて「戎座人形芝居館 文化祭」の実施、県立西宮

〈37〉 高校による西宮神社の獅子舞の復活など。

〈38〉 商店街にて「まちかどルネサンス 大道芸祭」の実施、フランスの国際人形劇フェスティバルへの参加・上演、カンボジアでの公演活動など。

〈39〉 西宮神社の祭で奉納芸の実施、西宮市や青年会議所・商工会議所との協力など。

〈40〉 二〇一〇年には、摂津市指定有形文化財の指定を受けている。

〈41〉 現在は耐震や安全性の問題から、劇場としての使用はできず、耐震の工事も簡単ではないようであった。

〈42〉 当日のメンバーは、林幸治郎、小林信之介、ジャージ川口、内野真、仮屋﨑郁子で、ゲストに青木美香子が参加した。

〈43〉 映画『親馬鹿大将』(一九四八年、大映東京)や、昭和三〇年代頃に撮影された富山県の「全日本チンドンコンクール」の個人所有の8ミリなどが紹介された。

〈44〉 昭和三〇年代頃の写真で、映画やテレビ番組、アニメ等の登場人物の格好をした「コスプレ広告」のちんどん屋の姿が紹介された。

〈45〉 両手と両足が同時に動くようになるということであった。

〈46〉 声明からの影響も考えられるとのこと。

〈47〉 法要の後で、僧侶と入れ替わりに演奏をしたこともあるとのこと。

〈48〉 その他にも、誰もいない被災地などをちんどん演奏で歩くことを頼まれたことがあり、歩くことそのものも追悼につながっている可能性もあるかもしれないということであった。

〈49〉 商店街では、道の中心を歩くことが、邪魔にならず良い場所を確保して歩けるとのことであった。

〈50〉 監督は、遠藤協・大澤未来(共同監督)、製作はヴィジュアルフォークロア・ネオンテトラ。

〈51〉 監督は、北村皆雄・戸谷健吾、製作はヴィジュアルフォークロア。

〈52〉 『廻り神楽』は第七三回毎日映画コンクールでドキュメンタリー映画賞を受賞した。共同監督の大澤未来も同じプロジェクトに携わっていた。

〈53〉それはドキュメンタリー映画においても期待している部分であったとのことであった。

〈54〉渋谷毅（しぶやたけし）…ジャズ・ピアニスト。作・編曲家。一九三九年東京生まれ。東京芸大作曲科中退。ジョージ川口、沢田駿吾グループなどのメンバーとして活動、同時に作曲家として、歌謡曲、映画、CMなど数多くの作品を手がける。一九七五年にトリオを結成、一九八〇年代後半からは従来の典型的なビッグバンド・スタイルから解放された渋谷毅オーケストラを結成、ソロ活動と併せて精力的に活動している。映画『嫌われ松子の一生』の音楽で、日本アカデミー賞・最優秀音楽賞を受賞している。

〈55〉川村年勝（かわむらとしかつ）…一九四七年東京都足立区生まれ。一九七〇年代から日本ジャズシーンの中枢に関わり、坂田明、古澤良治郎らのマネージメントや、「サマーフォーカス・イン」、「ミッドナイト・ジャズ・イン」などの音楽イベントのプロデューサーとして活躍。一九八三年にプロデュースした「屈路湖ジャズフェスティバル」は、最高ランクの評価を得ている。一九九〇年、コンサートの打ち上げ中に脳内出血で倒れ、一命は取り留めるも左半身の自由を失う。その後ジャズシーンに復帰し、イベント・プロデュースやCD制作などを手がけている。

〈56〉「ソークメナーズ」の命名者はタモリとのことである。

〈57〉川村によるとガリ版でつくったのではとのことである。

〈58〉会報によると、メンバーには、山下洋輔、奥成達、奥成繁、坂田明、相倉久人、青石有信などが在籍しており、様々な分野から参加していたことがわかる。

〈59〉川村談では「冷やし中華連盟」だが、会報では「冷やし中華」となっている。

〈60〉なお、会報をまとめた書籍として『空飛ぶ冷し中華』（全日本冷し中華愛好会編、住宅新報社、昭和五二年）、『空飛ぶ冷し中華 part2』（全日本冷し中華愛好会編、住宅新報社、昭和五三年）の紹介もあった。

〈61〉実際の出演は、古澤良治郎BAND with 向井滋春、坂田明セクステット、山下洋輔 PICASSO LIVE ゲスト日野皓正、原信夫とシャープス＆フラッツ、渡辺香津美＆ラリー・コリエルDUO、アイヌ・ネノ・アン・アイヌ、サムルノリ、ザ・プレイヤーズ、大野方栄、タモリであった。

〈62〉昔話を聞かせる際に重要なことは、聞き手が頭の中で絵を描くことや想像することであり、ここで言葉から絵への

変換が行われるという話もあった。

〈63〉 ヘンゼルとグレーテルは二人で一組、白雪姫の小人も七人で一組ということであった。

〈64〉 例えば、馬が脚をひとつ取られ、三本脚になったとしても、話中では平気で走れるというものであった。

〈65〉 同じものに出会うことで、人は嬉しいと感じるという。

〈66〉 白雪姫が三回殺されていることも同じ理屈である。

〈67〉 例えとして、三段跳びや、吟遊詩人の詩、けんけんぱ、などが挙げられた。

〈68〉 昔話では、道徳を気にしておらず、悪知恵も知恵のうちとしていることが多いという。

〈69〉 マックス・リュティの理論を参考にしている。

〈70〉 例えば、『太陽の東 月の西』など。

〈71〉 遠い距離を旅するもの 〈天竺など〉が出る話は外来のものであるとのこと。

第3章　自然科学に親しむ・触る・アートする

伊藤謙

はじめに

本章では、「記憶の劇場」の「活動③」で実施した企画「自然科学に親しむ・触る・アートする」について記述する。

近年、アートの分野は多方面にわたり、アート従事者・関係者にも科学的知識は不可欠なものとなりつつある。しかし、科学的知識への "最初の一歩" が踏み出せずにいる方も多い。その機能不全を取り払うためにも、"理系研究者" と "自然科学を題材とする作家" の協同によるアートの紹介という本企画は文理融合の視点からも有意義なものとなろう。本企画では、内容のリサーチから展覧会運営までを受講生が行い、企画運営の実践的技能を身につけられるようにした。特に、作家の多彩な技能を活かした各種ワークショップ、アウトリーチを実施し、様々なイベント運営の経験を積んだ。更に、作家との「協働」のあり方を探究し、調査・折衝によって、アート、観客、作家の新たな関係を提案できるグローバルで即戦力性のあるアートマネージャーの育成を試みた。また、科学・アートを中心として学術横断的に事象を捉えることによって、ジェネラリストとしての視点と同時に科学的リテラシーをも身につけることを目指した。

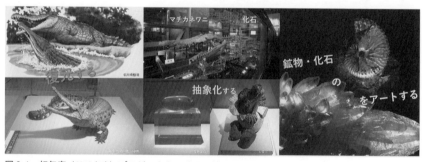

図3-1　初年度（2016年度）プロジェクト・イメージ

1　自然科学を通じたアートと科学の融合

大阪大学総合学術博物館は文理融合の研究および社会に開かれた活動を行っている。本プロジェクトでは、理系研究者の視点、特に自然科学の中でも化石・鉱物のアートとしての魅力を紹介すると同時に、科学的視点から考察することをも目的とした。具体的には、館蔵の標本群を科学的視点を踏まえた上で、自然科学対象のもつ美しさをアートとして表現する実習を行った。また自然科学を体験する学習として、博物館蔵の資料を活用した実習も展開した。いずれも、博物館としての展示機能を利用したアートに絡めた展覧会へ発展させた。本企画は、（1）「教員・作家による講義と受講生によるリサーチ」と（2）「受講生の協働リサーチ及び制作、展示」という二部構成であり、講義は①全体のまとめとしての Introduction 講座、②実習二講座（自然科学を撮影する、自然科学を造形する）を実施、③総括としての展覧会（展覧会「記憶の劇場」）を実施した。

2　初年度の活動「自然科学に親しむ・触る・アートする」

初年度の活動では鉱物標本を結晶学的な視点からだけでなく、結晶の美しさをアートとして表現する実習を行った。化石標本を利用する学習として、我が国における古生物資料のマスターピースともいえる当館所蔵マチカネワニ化石（国の登録記念物）

を中心にした実習を展開した。

初年度の招へい作家と担当講師には、恐竜・昆虫・動植物と多岐に渡るリプロダクション・アート（再現芸術：復元画や復元模型）を手掛ける、柴田純生氏（京都造形芸術大学教授、立体造形作家）、川崎悟司氏（インディペンデント・イラストレーター）、古田悟郎氏（京都造形芸術大学特別講師／株式会社海洋堂、生物造形作家）を招き、自然科学をアートとして表現する面白さを受講生に体験してもらうこととした。各氏は、本学博物館において、二〇一三および二〇一四年大阪大学総合学術博物館夏期特集展ならびに常設展示に協力頂いた経緯もあり、依頼する運びとなった。

初年度の計画と実際の講座の概要

初年度の計画として、教員および招聘作家と連携し、受講生とともにリサーチを兼ねたワークショップ及びアウトリーチを行うこととした。一年の総括として、作家による作品展示と、それに付随する受講生企画からなる展覧会を行うこととし、展覧会「記憶の劇場」にて試みた。なお、本学の各キャンパス・附属施設だけでなく、近隣の展示施設でも公開し、大学博物館のオープンネス（開放性）を体現したサテライト展示を計画した。まず、科学と芸術、教員と受講生、作家と受講生、文系もしくは理系の視点からどのように他分野を捉えるか、その魅力をいかに発信するかに基づいた展覧会のコンテクストを創ることを志向した。そして、展示を参加者全員が協働で探究するという目標が確認された。少ない制作期間を補うために、受講生は、制作のテーマ、メディア・素材、展覧会のコンセプト等について事前に議論することとした。さらに、作家と受講生は、メール・ブログ・SNSなどを用いてコンタクトをとり、お互いのリサーチ結果や意見、視点を共有した。その過程も公開し、企画・作品の一部とした。科学、美術、歴史、音楽などの専門家（各一名）を招聘し、レクチャーやワークショップを実施することを当初計画した。

実際の講座では、計五回を実施した。一回目、二回目、四回目は、大阪大学総合学術博物館所蔵の登録記念物であるマチカネワニ標本についての登録記念物であるマチカネワニ標本についての講座を開催した。一回目において、古生物復原を行う著名な専門家二名（古田悟郎氏（株式会社海洋堂）、川崎悟司氏（インディペンデント・イラストレーター）を講師として招き、古生物標本からイラストを作成する技術および立体化する技術についての講座を開催した。二回目には、古生物のレプリカを制作している株式会社大成モナックを訪問し、レプリカ制作の過程を見学し、実際の作業も体験した。四回目では、京都造形芸術大学教授である柴田純生氏を招き、生物造形を抽象化するスキームについて歴史を交えて学び、石膏型の制作を行うなどの実習も展開した。三回目の講座では、受講生の表現力を培う目的で、本事業全体のアドバイザーで、公益社団法人益富地学会館研究員の石橋隆氏を招き、標本撮影の技術を学ぶ講座を行った。

なお、五回目として、京都造形芸術大学や益富地学会館といった研究・教育施設を訪問し、体験型の見学会（エクスカーション）を実施した。これは受講生の要望により実現した会で、鉱物を扱う体験や意見交換を行った。受講生にとっては、前の四回の講座を補完できる会となった。

初年度の一連の各講座、体験型の見学会への参加、展覧会の企画・設営を通して、科学とアートの異分野が根底において繋がっているという事実を考える機会を持った。特に本活動では、"研究者"と"自然科学を題材とする作家"の協同によって、アートの紹介を行い、さらに内容のリサーチから展覧会準備・設営までを受講生が行い、企画運営の実践的技能を身につけることができた。さらに、受講生全般に、活動③への参加と展覧会の制作を通して、アーティストとの折衝による協働作業の重要性とマネージメント能力に必要な知識を身につけ、本活動全体での担当事業や本業の新たな展開に活用できるようになった。

初年度講座において実施した事項のまとめ

次のような事項を初年度において実施し、次年度に向けた考察を行った。

図3-2 2016年度展覧会「記憶の劇場」より1 全体の様子
（上部にマチカネワニの化石のレプリカを配置）

図3-3 2016年度展覧会「記憶の劇場」より2 ワニを題材と
したアート作品

図3-4 2016年度展覧会「記憶の劇場」より3 鉱物の展示

（1）座学を中心とした「自然科学に親しむ・触る・アートする」の基礎講座を開催し、自然科学の基礎的な学術情報の講座から実際のアート制作の現場へと向かう四講座を有機的に関係づけて、人材育成を行った。

（2）講座において基礎的な知識を身につけた人材にさらに高度かつ総合的な（自然科学をコアとしたファシリテーターとして完成されるための）教育する機会として、受講生が中心となって企画したエクスカーションを実施した。これにより受講生が自らの力でアーティストや研究者と交流する能力を育むことができた。

（3）本事業全体の集大成としての展覧会「記憶の劇場」を実施し、本人企画からは、講師によるワニを題材としたアート作品や受講生考案による鉱物展示、ワークショップで活用したマチカネワニのレプリカを展

示した。講座で培ってきたアウトプットを博物館展示という形で昇華させ、その企画から制作、運営までの過程を受講生と講師陣がSNSで常に密に連絡を取りながら進行させた。展覧会運営のノウハウを吸収することで、受講生はアート・ファシリテーターとしての役割を作品の制作から展示設計に至る広範囲において学ぶことができた。

（4）次年度は、芸術関連諸機関との連携をさらに強化し、連携機関の特質を生かした講座を開催し、より実践的な教育を行うことを目指すこととした。

初年度講座における反省点

次年度へ繰り越した反省点としては次の点が挙げられる。

（1）講座実施と並行し、作家との協働作業により作品を作る過程そのものが育成となる研修型のカリキュラムであったために、作家のスケジュールと照らしあわせたタイトなスケジュールとなった。なお受講生は、社会人や学生が多かったため、平日のカリキュラム編成は無理であった。

（2）今回は受講生には基本的に最初は受け身の姿勢での受講を強いた。しかし、講座が終了した段階で自発的に学びたい受講生が増加したことから、講師の所属する研究施設・教育施設を訪問するエクスカーションを実施することで、その旺盛な学習欲求に対応した。今後の講座では、受講生自身が構成する講座を一講座設ける予定とした。

初年度講座における受講生と学生スタッフの交流

本企画においては、学生スタッフを採用した。具体的には、大阪大学の美術史分野で学ぶ博士後期課程の学生一名および京都造形芸術大学の三回生の学生を積極的に活動に参加させた。学生の関与は、受講生との

表 3-1　初年度プロジェクトの概要

講座・展示・公演等名称	実施期間	実施場所（所在市町村）
自然科学に親しむ・触る・アートする（1回目）	平成 28 年 10 月 8 日	大阪大学総合学術博物館（大阪府豊中市）
自然科学に親しむ・触る・アートする（2回目）	平成 28 年 10 月 15 日	大成モナック株式会社（大阪府東大阪市）
自然科学に親しむ・触る・アートする（3回目）	平成 28 年 10 月 22 日	大阪大学総合学術博物館（大阪府豊中市）
自然科学に親しむ・触る・アートする（4回目）	平成 28 年 10 月 29 日	大阪大学総合学術博物館（大阪府豊中市）
自然科学に親しむ・触る・アートする（エクスカーション）	平成 28 年 11 月 20 日	京都造形芸術大学（京都市）、益富地学会館（京都市）
「記憶の劇場」展覧会	平成 29 年 2 月 27 日〜3 月 11 日	大阪大学総合学術博物館（大阪府豊中市）

よいシナジー効果をもたらし、京都造形芸術大学側の作品には学生スタッフの作品が追加された。また展覧会実施においては、学芸員資格を有する大阪大学の学生が受講生への展示指導も行い、学生側にとっても貴重な指導を体験する場となった。今年度の活動において、学生スタッフは有志の参加となったが、次年度からも学生スタッフを積極的に活動に参加させ、プロジェクト運営を学ぶ場とすることとした。

初年度講座における抱負

二〇一六年度の「記憶の劇場」は、三年間の計画の初年度であった。本年度は、三か年において展開する事業のコアプログラムとして多くの可能性を模索すべく、四種類の講座を一コマずつで実施したことで、受講生の求めるプログラムの方向性が見えてきた。次年度は、自然科学という広い分野から「鉱物」を特に切りとり、〝図鑑〟制作というひとつの大きな年間を通じてのアウトプットを設定し、この目標に向けての講座を構成していくこととした。また次年度は、外部の教育機関・研究機関との連携をさらに強化し、外部機関での講座を実施する予定にした。

博物館の講座を活用したプログラムは継続して実施することとし、博物館としての展示機能を利用したアートに絡めた全体の展覧会を開催することは決まっていた。「教員・作家による講義と受講生によるリサーチ」と「受講生の協働リサーチ及び制作、展示」という二部構成である。

自然科学を写真でアートする
©石橋隆、新田紗也

自然科学を
アートで"体感"する
©柴田耐生

図 3-5　2017 年度のプロジェクトのイメージ

本プログラムは、「大学博物館」という教育と研究の融合した施設がプロジェクトの場として存在していることから実現できるレアなケースであり、次年度も継続して積極的に取りいれていくべきであると確信した。

3　二年目の活動「自然科学に親しむ・触る・アートする ～研究からアートそして発信～」

二年目の本企画でも、自然科学の中にアート的要素を見いだし、それを具現化することで、アートと自然科学の融合を図った。特に自然科学の中でも化石・鉱物の分野を取り上げ、それらのアートとしての魅力を紹介すると同時に、その科学的視点からも考察した。具体的には、館蔵の標本群を科学的視点からだけでなく、資料のかたちや色が織りなす自然の美しさをアートとして表現する実習を行うというものである。資料がもつ形や色を自然科学の目を通して眺めることを体験するために、当館所蔵の資料を活用した実習を展開した。活動を通じて作り上げた作品を活用して、アートに絡めた展示を年度末の展覧会「記憶の劇場Ⅱ」で行った。本企画は初年度に続き、（1）「教員・作家による講義と受講生によるリサーチ」と（2）「受講生の協働リサーチ及び制作、展示」という二部構成である。講義は、①全体のまとめとしての Introduction 講座、②実習二講座（自然科学を撮影する、自然科学を造形する）、

第 1 部　歩くこと、聞くこと、触れること　　110

図 3-6　2017 年度金属加工実習の様子

図 3-7　2017 年度撮影実習の様子

③ 総括としての展覧会（展覧会「記憶の劇場Ⅱ」）を実施した。

二年目における招へい作家と担当講師

　初年度に続き、柴田純生氏を招き、自然科学、特に「鉱物」をアートとして表現する面白さを受講生に体験してもらうことを志向した。また、座学は本学博物館の三名が担当した。科学とアートの関わりについての講座を上田貴洋が、自然科学の代表的な発信手段といえる〝図鑑〟の変遷・作り方についての講座を伊藤謙および竹中哲也（大阪大学総合学術博物館）が担当した。〝鉱物の撮影〟については石橋隆氏、〝自然科学を造形する〟は、柴田純生氏が担当した。なお、石橋氏は図鑑の作り方についての講義も一部担当した。

二年目の計画と実際の講座の概要

　担当講師・作家が連携し、受講生とともにリサーチを兼ねた活動を行うこととした。
　最終的に、展覧会「記憶の劇場Ⅱ」において受講生の作品と、講座の成果からなる展示を行った。また、成果は冊子

図 3-8　2017 年度に作成した図鑑「五感 GOKAN no ZUKAN」より

体（図鑑）としても社会に発信することを計画した。科学と芸術、教員と受講生、作家と受講生、文系もしくは理系の視点からどのように他分野を捉え融合するか、また、その魅力をいかに発信するかというスタンスに立ち、展覧会のコンテクストを創りあげ展示するのかについて、参加者全員が協働で探究することを目指した。

二年目の講座は、計六回を実施した。一回目は座学による講座、二回の撮影実習を大阪大学総合学術博物館で、二回の造形教室を京都造形芸術大学で実施した。座学講座においては、大阪大学総合学術博物館の三名の教員・研究員（伊藤、竹中、上田）が三〇分程度の講義を担当した。撮影実習では、益富地学会館の石橋隆氏により、鉱物図鑑を作成するために必要な写真のスキルを学ぶ実習を二回にわたり行った。造形教室では、京都造形芸術大学教授である柴田純生氏により、木工と金属により自然科学をアートする行為を二回にわたり実体験した。六回目の講座は、受講生による講演会を実施した。ゲスト講師に、築地書館の編集者である橋本ひとみ氏、化石ハンターの宇都宮聡氏、イラスト

表 3-2　二年目のプロジェクトの概要

講座・展示・公演等名称	実施期間	実施場所（所在市町村）
座学講座（1回目）	平成 29 年 10 月 7 日	大阪大学総合学術博物館 （大阪府豊中市）
撮影実習（1回目）	平成 29 年 10 月 15 日	大阪大学総合学術博物館 （大阪府豊中市）
造形教室（1回目）	平成 29 年 10 月 21 日	京都造形芸術大学（京都市）
撮影実習（2回目）	平成 29 年 10 月 28 日	大阪大学総合学術博物館 （大阪府豊中市）
造形教室（2回目）	平成 29 年 11 月 11 日	京都造形芸術大学（京都市）
受講生による講演会	平成 29 年 11 月 18 日	大阪大学総合学術博物館 （大阪府豊中市）
受講生との展覧会打ち合わせ会議	平成 29 年 11 月 20 日	大阪大学総合学術博物館 （大阪府豊中市）
展覧会準備（1回目）	平成 30 年 1 月 5 日	大阪大学総合学術博物館 （大阪府豊中市）
展覧会準備（2回目）	平成 30 年 1 月 12 日	大阪大学総合学術博物館 （大阪府豊中市）
展覧会準備（3回目）	平成 30 年 1 月 16 日	大阪大学総合学術博物館 （大阪府豊中市）
展覧会準備（4回目）	平成 30 年 1 月 23 日	大阪大学総合学術博物館 （大阪府豊中市）
展覧会準備（5回目）	平成 30 年 1 月 30 日	大阪大学総合学術博物館 （大阪府豊中市）
展覧会準備（6回目）	平成 30 年 2 月 10 日	大阪大学総合学術博物館 （大阪府豊中市）
展覧会準備（7回目）	平成 30 年 2 月 17 日	大阪大学総合学術博物館 （大阪府豊中市）
展覧会準備（8回目）	平成 30 年 2 月 22 日	大阪大学総合学術博物館 （大阪府豊中市）
展覧会設営作業（1回目）	平成 30 年 2 月 24 日	大阪大学総合学術博物館 （大阪府豊中市）
展覧会設営作業（2回目）	平成 30 年 2 月 26 日	大阪大学総合学術博物館 （大阪府豊中市）
展覧会「記憶の劇場 II」	平成 30 年 2 月 27 日〜3 月 16 日	大阪大学総合学術博物館 （大阪府豊中市）

レーターの川崎悟司氏を招き、受講生が企画した「図鑑の一生」と題した講演会を実施した。なお、石橋氏も講演会の講師を担当した。他に、展覧会打ち合わせ会議を一回、展覧会準備作業を計八回、展覧会設営作業については計二回を行った。

以上のような講座を通し、本年度の当初の目的であった「図鑑」の作成について検討した。図鑑では、従来のような鉱物の素材や採集場の説明よりも、鉱物に親しんでもらえるものを目指した。鉱物には美しい形をした結晶や面白い形をしたものが多くあり、眺めるだけでも楽しめるが、視点を変え、見方を工夫することで、楽しみ方のバリエーションを豊かにしようと試みた。受講生が中心となり相談した結果、鉱物に「五感」というテーマから注目することとなった。人類がかつて五感を目一杯活用して、未知のものへの理解を深めたように、鉱物に対しても五感を活用して接していたかもしれない。その思いから、人類が鉱物を見て、触って、叩いて、におって、舐めて、もしかすると、口が無く喋ることができないはずの鉱物から、声を聞いたのかもしれないと考え、想像をめぐらせて、鉱物の世界を楽しめる図鑑となった。図鑑作成に取り組んだ。

この図鑑作成の成果は、そのまま展覧会「記憶の劇場Ⅱ」において展開し、五感を通して感じた鉱物展示を行った。

二年目の講座において実施した事項のまとめ

次の事項を二年目の講座において実施し、次年度に向けた考察を行った。

（1）座学を中心とした「自然科学に親しむ・触る・アートする」の基礎講座を開催し、自然科学の基礎的な学術情報の講座から実際のアート制作の現場へと向かう四講座を有機的に関係づけて、人材育成を行った。

（2）講座において基礎的な知識を身につけた人材にさらに高度かつ総合的な（自然科学をコアとしたファシリ

アートと鉱物 - 絵画 -　　　アートと鉱物 - 陶芸 -

"孔雀石"　©石橋隆/益富地学会館蔵　　"セリナイト"　©石橋隆/益富地学会館蔵

図 3-9　2018 年度のプロジェクトのイメージ

テーターとして完成されるための）実践的なアート教育の機会として、積極的な実習活動を実施した。これにより受講生が、自らがアーティスト同様の作業を経験することで、同じ視点を養うことができた。

（3）一年間の本事業の集大成としての展覧会「記憶の劇場Ⅱ」において展示を行った。本企画で展開された講座で培ってきたアウトプットを博物館展示という形で昇華させた。本企画で得られた展覧会運営のノウハウを吸収することで、受講生はアート・ファシリテーターとしての役割を作品の制作から展示設計に至る広範囲において学ぶことができた。

（4）二年目は、自然科学分野の重要な情報発信手段である「図鑑」を、各講師からの指導の下、受講生なりに咀嚼して制作を行い、自然科学への関心をより深く掘り下げる活動を展開した。

（5）次年度は、京都造形芸術大学に舞台を移し、アートで活用される「鉱物」を紹介することをテーマに展開することとした。

4　三年目の活動「自然科学に親しむ・触る・アートする～身のまわりの鉱物～」

三年目の本企画では、理系研究者の視点、特に自然科学の中でも身の回りにある鉱物の "活用" をテーマに紹介した。鉱物の活用は、科学、産業およびア

図3-10　2018年度の鉱物顔料の実習より1

図3-11　2018年度の鉱物顔料の実習より2

図3-12　2018年度の鉱物顔料の実習より3

トの多岐にわたるものであり、分野横断的な視点からも考察した。具体的には、館蔵の標本群を中心に鉱物学的視点からだけでなく、科学、産業そしてアートとして活用される鉱物への理解を深める実習を行った。鉱物を実体験する学習として、当館所蔵の資料を活用した実習を展開した。いずれも、博物館としての展示機能を利用したアートに絡めた展覧会を開催することとした。三年目の本活動は、①全体のまとめとしての概論、②実習二講座（鉱物を活用する）を実施し、三年目においては今までの二か年と異なり③総括としてはトラベリング・エグジビション（学外での展示）を実施することとした。

図3-13　総括展覧会のチラシ

三年目の活動における招へい作家と担当講師

初年度から一貫した講師として、柴田純生氏を招き、鉱物のアートにおける活用例について、陶芸を例に、アートに変換する面白さを体験してもらうこととした。また三年目の本講座においては、過去二か年にわたり受講生として活動してきた山下智子氏（近畿大学非常勤講師）を講師として招き、絵画と鉱物の関わり、鉱物を使用した実習を展開した。受講生が講師を担うという流れは、本講座の目的であるアート・ファシリテーターを育成するという目的にかなうものとして非常に重要なものである。

概論は、本学博物館および益富地学会館の三名が担当した。鉱物学を石橋隆氏、鉱物の工業的活用についての講座を上田貴洋、鉱物の医薬品としての活用についての講座を伊藤謙が担当した。またアートにおける鉱物の活用についての座学講義は、陶芸についてを柴田純生氏、絵画についてを山下智子氏が実習時に実施した。

三年目の計画と実際の講座の概要

制作及び展示については、担当講師・作家が連携し、受講生とともにリサーチを兼ねた活動を行い、最終週に作家による作品展示とそれに付随する受講生企画（トーク、

表 3-3　三年目のプロジェクトの概要

講座・展示・公演等名称	実施期間	実施場所（所在市町村）
概論	平成 30 年 7 月 28 日	大阪大学総合学術博物館 （大阪府豊中市）
座学	平成 30 年 9 月 16 日午前	京都造形芸術大学（京都市）
陶芸講座（1 回目）	平成 30 年 9 月 16 日午後	京都造形芸術大学（京都市）
陶芸講座（2 回目）	平成 30 年 9 月 29 日	京都造形芸術大学（京都市）
絵画講座（1 回目）	平成 30 年 10 月 7 日	京都造形芸術大学（京都市）
総括展覧会 『石を感じる〜memory×sense〜』	平成 31 年 1 月 15 日〜 27 日	京都造形芸術大学（京都市）

図 3-14　2018 年度展覧会「石を感じる〜 memory × sense
〜」の様子 1

図 3-15　2018 年度展覧会「石を感じる〜 memory × sense
〜」の様子 2

ワークショップなど）からなるトラベリング・エグジビションを行うことを計画した。

三年目の講座は概論を初回に実施した。本講座の全体的な説明についてを伊藤謙、鉱物の利活用についての講座を上田貴洋、鉱物学を石橋隆氏が担当した（七月二八日、大阪大学21世紀懐徳堂スタジオ）。実習講座の概要説明について柴田純生氏、アートと鉱物の関係についての座学を伊藤謙、陶芸の技術についての座学による概説を吉田瑞希氏（京都造形芸術大学）が担当した（九月一六日午前中、京都造形芸術大学）。その後実施した陶芸実習は、二日間にわたり柴田純生氏および吉田瑞希氏の両名が担当した。

具体的には、一日目に陶土・陶石を扱う実習（九月一六日午後、京都造形芸術大学）、二日目には釉薬を扱う実習を実施した（九月二九日午後、京都造形芸術大学）。加えて、一〇月七日には山下智子氏および柴田純生氏による鉱物顔料についての実習「実習／鉱物を用いた平面絵画材料」を実施した。そして、三か年の総集編的展覧会「石を感じる〜memory×sense〜」を京都造形芸術大学にて実施した（二〇一九年一月一五日〜二七日）。展覧会の最終日には、三か年にわたる講師陣が集い、ギャラリートークとあわせた意見交換を来場者と実施した。特に、京都造形芸術大学での陶芸と絵画の実習では、鉱物がどのように芸術と関係してきたのかを学習した。実習を通して体験することで、受講生は、鉱物と芸術の関係とその活用方法を知ることができた。実例を紹介する。

陶芸の実習では、陶土を用いて素焼きを製作し、釉薬を調合し、焼成を行った。釉薬は、光沢や色彩を与えることで、美しく見せる効果だけではなく、水の浸透や汚れを防ぐという機能も併せ持つ。この釉薬は「鉱物」から成っており、焼成の高い温度によって鉱物が化学変化し新たな一面を表す。同じ釉薬であっても焼成によって違いが生じることを体験することができた。

絵画の実習では、鉱物を用いて顔料を作成し、それを使って描くことで画材の違いを体験した。色材には、天然と合成、有機と無機があるが、それぞれを掛け合わせることで様々に変化する。油絵なら油や膠などの重層構造に耐えられる媒材を使用し、水彩画の透明感が求められる時には天然物や水に溶け易い媒材を利用する。「鉱物」が、色材として重宝されていることが分かった。

三年目講座において実施した事項のまとめと今後への抱負

二〇一八年度は過去二年間の講座にて育成した受講生を、展覧会のデザイナーや講座の講師として起用した。この部分において、アート・ファシリテーター育成プログラムという本事業の目的に叶う結果が出せた。

のではと自負している。また、三年間の総括の展覧会を京都造形芸術大学にて実施したことは、二つのことにおいて意味があった。一つは二か年において大阪大学総合学術博物館にて実施した展覧会の本企画に関する展示を総括の形で京都造形芸術大学にて実施したことによって、異なる視点による評価の本企画に関きたこと、二つ目は展覧会を過去二年間の受講生がデザインや企画を担当することによりアート・ファシリテーター育成プログラムとしての意味を果たすことができたこと、である。今後も、機会があれば本企画で実践してきたような「アートと科学の融合」をテーマにした活動を継続していきたい。

第二部

パフォーミング・メモリーズ

第4章　オペラ『新しい時代』再演をめぐる三年間

伊東信宏

『記憶の劇場』の三年間は、筆者と、筆者がお世話をしたオペラ上演グループのメンバーにとってはモノローグ・オペラ『新しい時代』をめぐる三年間だった。最初に大まかに言っておくなら、平成二八（二〇一六）年度が記録上の年度がその予備公演の年、平成二九（二〇一七）年度が本番の年、そして平成三〇（二〇一八）年度は記録上演の年となるが、実際にはその準備はもっと前から始まっている。本章では、この数年間に我々が何を行ないを、どんなことを考えたかについて、順を追って記していきたい。

1　二〇〇〇年春の作品初演

そもそもは、平成一二（二〇〇〇）年に初演されたモノローグ・オペラ『新しい時代』を筆者が観たところから始まる。このオペラは、当時京都で活発な活動を展開していた22世紀クラブ（代表吉竹達雄氏）が、ドイツから帰国して間もない作曲家三輪眞弘氏に、登場人物一人のオペラの作曲を委嘱したところからスタートしていた。当時、三輪氏は岐阜の情報科学芸術大学院大学（IAMAS）の前身となったアカデミーで教え始めており、周りにいたスタッフ、学生などを巻き込みながら公演は準備されていった。それらは、映像の前

田真二郎氏（IAMAS教員）、主演を務めたさかいれいしう氏（武蔵野音楽大学で声楽を学び、当時IAMASに在籍していた）などである。

初演は、二〇〇〇年春に京都と東京で相次いで行われた。四月二三日京都府立府民ホールアルティ、続いて四月二七日紀尾井ホールの二箇所である。筆者はこのうち京都での公演を観に行き、朝日新聞に公演評を書いた。そこには次のような一節がある。

ヴァグナーの楽劇が、その時代と場所を反映して、尊大で、誇大妄想的で、「冗長に書かれるほかはなかったのと同じような意味で、このオペラは、現代の日本を反映し、子供じみて、神経症的で、脆弱でしかありえなかった。それは、この時代にオペラを書くというほとんど奇怪な課題から、作曲者が全く目をそらさなかったことの帰結だ。（朝日新聞二〇〇〇年四月二五日夕刊）。

この評言について誤解なく理解してもらうためには、まずオペラの概要を確認しておく必要があろう。

2 『新しい時代』の概要

モノローグ・オペラ『新しい時代』は、「オペラ」というにはあまりにも特異な形態をとる舞台音楽作品である。まず登場人物のうち歌をうたう人物は一人である。これは一四歳の少年という設定で、上演ではこれをソプラノが演じる。それ以外に舞台に現れるのは、四人の巫女（キーボード奏者）、および音響や照明をコントロールする三人の信徒たちだが、彼らは歌わないし、言葉も発さない。歌手一人のオペラ、というのは22

図 4-1　舞台配置図[1]

世紀クラブからの委嘱の条件だった。
オペラならピットにオーケストラがいるはずだが、この『新
しい時代』ではそれもなく、ただ右記の四人の巫女（キーボード
奏者）が音楽的な背景を形作る。　舞台の中央に灯籠のようなも
のが置かれ、それを取り囲むように四方にキーボードが配され
て巫女たちがそれぞれのキーボードの前に座る。　直方体の灯籠
の表面には、主として楽譜が映し出されるので、直方体のそれ
ぞれの面の向かいに座った巫女たちは、自分の前に現れた楽譜
をキーボードで弾くという形で音楽が進んでゆく。　灯籠の芯に
小さなランプが呼吸するように光るので、これが奏者たちに拍
を示している（いわば指揮者の代わりである）。

舞台上手には小さなブースがあり、これは少年の部屋とも見
える。　少年はこの中に置かれた椅子に座ることができる。下手
には大きなスクリーンがあり、ここには奇妙な記号や、場合に
よっては少年のリアルタイムの映像（暗視カメラのような少し不気
味な映像）や巫女が鍵盤を弾く手元が映し出されたりもする。

このオペラの物語は、一四歳の少年がネット上に漂う情報の
中から「新しい時代」の神のメッセージを聞き取って、ネット
ワークの中に自分という存在の情報を解放し、そして余剰になっ
た自分の物理的存在を「消去する」（つまり自死する）というもの

である。つまり、オペラはその少年が自分をより高いステージへと解放する儀礼そのものとして進行する。

当日、「次第」として配布されたプログラムは、各部に次のような題名が記されている。

招霊
（詠唱「訪れよ、我が友よ」／招霊の儀「アレルヤ」）

アーカイブ
（祈誓文1／信仰告白／祈祷文2／奉聲の儀（キャプチャー）／別れの言葉／服薬と成就の言葉／詠唱「天使の秘密」）

昇華
（霊体浮遊／同志への遺言／詠唱「新しい時代」／出立）

このような概観からすでに明らかなように、このオペラには二〇〇〇年当時、まだまだ生々しかったいくつかの現実の出来事が直接間接に影を落としている。台本は、作曲者三輪眞弘氏自身が書き下ろしたものだが、氏は高校卒業とともにドイツに渡り、平成八（一九九六）年に日本に帰ってきて岐阜県大垣市に創設されたアカデミー（IAMAS）のスタッフとなった。その帰国の一年前である平成七（一九九五）年は、地下鉄サリン事件と阪神・淡路大震災の年であり、そして一年後の平成九（一九九七）年には神戸の少年連続殺傷事件が起こっている。上記のように、このオペラは架空の新興宗教の儀礼として進行するのだが、この「新興宗教」という主題、あるいはそこで用いられる宗教的「ステージ」といった用語法、「ヘッドギア」のようなアイテムなどは、明らかに現実の事件を指し示している。

さらに「一四歳」の少年という主人公の設定は、もちろん神戸の事件を連想させる。三輪氏はいわゆる「酒鬼薔薇事件」に直面して、それに「共感」したわけではないにしろ、どこかで心当たりがあると思った、と

語っていた。この少年を取り巻く状況や情報の断片の中には（同じ時代を生きるものとしては当然のことながら）我々と無縁ではないものが含まれている、と感じたということだろう。そういう「心当たり」がこのオペラの中にも取り込まれている。

またこの少年が第二部「信仰告白」の中で述べる次のような言葉は、やはり過去の日本の現実からの引用である。

告白します。偉大なる「新しい時代の神」よ、／ある時インターネットの掲示板でひとこと、「ミカーシャ、またはエレナという名前に記憶のある方、ご連絡ください。」と書かれた投稿に出会いました。ボクはその名前に懐かしく不思議な響きを感じました。ミカーシャ、この名前こそがアトランティス文明の時代に呼ばれていたボクの霊魂の名前であったことを、ボクは知ったのです。

これは一九八〇年代のオカルト雑誌に頻繁に見られた、「前世」の記憶をめぐる読者からの投稿の文体の模倣だ。たとえば昭和五四（一九七九）年に創刊された『ムー』昭和六〇（一九八五）年七月号では、「自分がミヤリア一族だと思われる方、または、ソディラ、セカ、スィール、[以下略]の名に心あたりがあるか、自分の魂の名がこのいずれかの方」を探す一五歳の少女を手はじめに、この種のカタカナによる異国風の名前をめぐる尋ね人の投稿が現れるようになる。[2] 初演当時、筆者にもこの種の記憶は残っていたが、それが「オペラ」の舞台に持ち込まれたことに驚き、三輪氏の発想に舌を巻いた。

3　声を発すること

『新しい時代』は、前節で見たように様々な現実の出来事の記憶から成っていたが、もう一つ重要だったの
は、作曲当時、三輪氏自身が置かれていた状況である。三輪氏は前述のとおり、一九九六年に帰国して、十
数年ぶりに日本を拠点にして活動するようになるのだが、そのとき三輪氏は、「作曲家としてこの場所、いや
日本という国で自分はどのように活動を続けていいのかわからなくなった」と書いている。具体的には、そ
れは「言葉」というものに対する違和感だった、と言って良さそうだ。

作品が発表される。そこに作曲家の言葉が添えられる。聴衆は「よくわからない」という。批評家はそれ
らしいことを書く。そうしてサイクルが終わって、作曲家はまた別の作品を書く。「現代音楽」という枠組み
の中で、そんなサイクルが繰り返されていくことに、三輪氏が徒労感と苛立ちを感じていたことは想像に難
くない。「現代音楽」ばかりではない。映画も、小説も、「アート」も、続々と「衝撃的新作」が発表され、
そして何事もなかったかのように消費されてゆく。そこで紡ぎ出される言葉は、当該の新作が、革命的に斬
新であり、社会の変動を見事に写し取っていて、音楽界に後戻りできない衝撃を与える、と語っているだろ
う。だが、そんなことはまず起こらない。言葉はなめらかに紡ぎ出され、なめらかに聞き流されて、なめら
かに忘れ去られていく。

そういう「現代音楽」の現場に放り出され、三輪氏は帰国後しばらく曲が書けなかった、という。当時の
日本の言語をめぐる状況について三輪氏は「徹底的な『饒舌と沈黙』」と書いている。耳ざわりの良い、差し
障りのない「正義」は、もう意味がわからなくなるほどに繰り返され、本当に必要な叫びは一度も発せられず
に圧殺される。三輪氏は、他の人と同じように「斬新な」作品を書くサイクルに参入することもできたはずだ
が、そうしなかった。作曲家としては（不穏当な言い方だが）失語症に陥った。そうして何年か後にようやく

作曲されたのは、「言葉の影、またはアレルヤ」という作品（一九九八年、愛知芸術文化センターで初演）だった。

この作品では四人のキーボード奏者が灯籠のようなものを囲んで座る。その灯籠の四面に、それぞれ単声の旋律の楽譜が映し出され、それを奏者たちが奏してゆく。旋律は、フラット二つの調から一度もはみ出さない、単純なもので、出てくる音も少なくとも最初はただの正弦波だ。この作品は外面的にはほぼそれだけでできている。三〇分以上、何か他の出来事が起こるわけでもなく、爆音が鳴るわけでもなく、展開があるわけでもない。ただ四つの声部が淡々と密やかに呼びかわし合うだけだ。その組み合わせやタイミングは刻々と移り変わり、よく聴いていると音色も次第に変化していく。そして、これらの微小な出来事の組み合わせによって、何度か「声」が、「うた」が、浮かび上がる。

実はこの四つの声部のうちの一つは「声帯」の役割をしており、基本的な歌の音高を決めている。そして他の三つの声部は、歌われる言葉の「フォルマント」に対応して決められており、うまくタイミングが合えば、「言葉」が浮かび上がることになる。コンピュータが発する四つの音の交錯するところにホログラムのように「言葉」が浮かび上がる「声」。そして浮かび上がると同時にかき消えてしまう、誰のものともわからない声である。

これを聴いていると「声」「言葉」「うた」というものが、いかに奇跡的で一回的なものであるか、という事が改めて感じられる。そして当時の三輪氏にとって、「声」を発するということがどれほど困難なことだったか、ということも。これは音楽的失語症に陥っていた三輪氏がようやく発することのできたギリギリの「声」だった、と筆者には思える。そしてそこで歌われたのは、「アレルヤ」（実際にはこの声には子音は発音できないので、a-e-u-i-a という「アレルヤ」の母音）という祈りの言葉だった。

実は、この「言葉の影、またはアレルヤ」は、『新しい時代』の第一部「招霊の儀 『アレルヤ』」の部分に、ほぼそのままの形で取り込まれている。つまりこのオペラは、当時作曲者自身が置かれていた状況と向き合うところから生まれてきた、ということができる。そして、この「声」の問題は、作曲者としての三輪氏の

その後の展開に大きな役割を果たすことになる。三輪氏は、このオペラと前後して佐近田展康氏（当時西宮市勤務、現在名古屋学芸大学教授）と一緒に「フォルマント兄弟」というユニットを結成するが、このユニット名義で発表される活動は、いずれも人工的に合成される「声」をめぐるものである。「兄弟」が開発したMIDIキーボードによる即時的な音声発生装置で宅配ピザを注文するという「兄弟deピザ注文」というパフォーマンス（二〇〇三年）、クイーンのフレディー・マーキュリーの声に共産主義の「インターナショナル」を日本語で歌わせるというヴィデオ映像作品「フレディーの墓」（二〇〇九年）、あるいはMIDIアコーディオンを利用した「兄弟式国際ボタン音素変換標準規格」による一連の活動（たとえば二〇一五年のPr(l)aying Voice/ Stabat Mater）などがそれにあたる。その意味では、このオペラは作曲家としての三輪氏のそれまでの経験や活動を惜しみなく盛り込み、さらにその後展開の出発点ともなったと考えることができる。

4　再演へ

多少先回りしてオペラの中身に入ったが、ここで再演に至る経過を時系列に沿って振り返っておくことにしよう。当初、この再演の計画は、『記憶の劇場』の事業と必ずしも明確な関連があったわけではない。筆者は二〇〇〇年の初演を観てから、この作品のことがずっと忘れられなかったが、それを再演しようと本気で考えだしたのは二〇一四年初頭のことだった。それ以前、二〇〇五年には、筆者が企画したレクチャーコンサートのシリーズで三輪氏に講師として登場してもらい「ピアノとテクノロジー」と題したレクチャーの演奏を行なったり、氏を大阪大学に招いて「またりさま」という氏の作品の「実践会」というものを行なったり（六月一五日、大阪大学待兼山修学館）、という形で三輪氏の作品について折にふれて考えていた。そして、

二〇一四年の春に、やはり氏の作品 Four Bit Counters を、研究室のメンバーで練習して上演したことがあり、それと前後して初演されて以来触れる機会のなかった『新しい時代』を再演する、というアイディアを三輪氏に相談した。氏は、ありがたい話だが、まずは初演時にも上演の原動力であった映像の前田真二郎氏に協力を要請する必要がある、という反応だった。また、初演時に用いた機材などはもう完全に過去のものになっているので、それらを現在の機器で再構成するのは大変な作業になりそうだ、という点も問題だった。前田氏が、この話を快諾してくださり、再演について本気で可能性を探ろう、ということになったのが、同年の夏頃。この時点では、筆者がアドヴァイザーのような形で関わっている「あいおいニッセイ同和損保ザ・フェニックスホール」（以下ザ・フェニックスホールと表記）での上演を見込んでいたが、予算的な見通しは全くなかった。

　その後、二〇一五年の六月頃、名古屋駅で三輪氏とこの件について相談した頃に、大阪だけではなく、愛知県芸術劇場での上演の線も浮かび上がってきて、それによって計画がかなり具体的になってきた（最終的には再演における音響、舞台、照明については大阪の公演についても愛知県芸術劇場に担当してもらったので、同館の協力は決定的に重要だった）。二〇一六年四月、上記二館の関係者が名古屋に集まる。ザ・フェニックスホールで当時担当していた谷本裕氏（後に沖縄県立芸大に移り、同館における担当は宮地泰史氏になる）、愛知県芸術劇場の藤井明子氏（彼女は前述の「言葉の影、アレルヤ」が初演された際の担当者でもあった）、そして三輪氏と筆者などである。ここで翌年末に大阪一公演、名古屋二公演を行なうことが決まった。同時に、この頃『記憶の劇場』の事業が採択され、この枠組みの中で、上記の再演に関わっていくこともできるようになる。そしてこの『記憶の劇場』一年目の事業と関連して、オペラ再演の前段階としてザ・フェニックスホールで三輪眞弘作品集「声のような音／音のような声」という演奏会を二〇一六年末に行なうことになった。

5 『記憶の劇場』活動④ 「オペラ『新しい時代』をめぐるワークショップ」（二〇一六年度）

『記憶の劇場』の活動は、一〇月頃から本格化し、何度かの勉強会を経て、一一月一五日にIAMASに行き、三輪氏、藤井氏などの協力を得てワークショップを開催し、受講生と意見交換をした。唐草模様のミニバスをチャーターしての日帰り旅行は良い思い出である。

一二月二五日には前述の演奏会「声のような音／音のような声」が開催される。これは、翌年のオペラ上演を見据えて、『新しい時代』に関連する作品を集めて演奏する、というものだった。それらは上述の「言葉の影、またはアレルヤ」（オペラの前に書かれ、オペラにほぼそのままの形で組み込まれた）、あるいは独唱曲「天使の秘密」「訪れよ、我が友よ」「新しい時代」など（これらはオペラの中で少年によって歌われる声楽曲である）、さらには「再現芸術における幽霊、またはラジオとマルチチャンネル・スピーカーシステムのための新しい時代」「合唱曲 新しい時代」（これらはオペラの後に、そこから派生する形で生まれた作品）などである。このうち、「言葉の影、またはアレルヤ」については、四人のキーボード奏者を『記憶の劇場』の受講生を中心に募ることとにし、結果的に日笠弓氏、木下瑞氏、岩野ちあき氏、盛岡佳子氏の四人が公演に出演することになった。以後、この四氏には、オペラ上演に至る一年以上、良いチームとなって作品上演を支えていただくことになった。

この演奏会のうち、特に「再現芸術における幽霊、またはラジオとマルチチャンネル・スピーカーシステムのための新しい時代」については、事後に筆者が書いたエッセイの文章[6]を引用してみよう。

　オペラの後に、オペラの素材を使って作られたのが「再現芸術における幽霊、またはラジオとマルチチャンネル・スピーカーのための『新しい時代』」（二〇〇七年）という作品だ。初めに、ラジカセが舞台

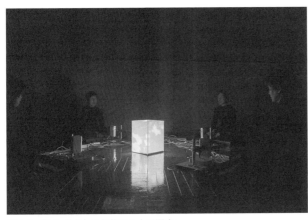

図4-2 「アレルヤ」の灯籠と4人の巫女
（大阪での再演舞台より、撮影：守屋友樹）

に置かれる。ラジカセからはラジオの放送が流れていて、それは街の喧騒を伝えている。道端でコマーシャルソングらしきものが流れ、通り過ぎる人たちが何を言っているのかわからないけれど楽しそうに話している。と、突然それが途切れる。数秒後に、先ほどと似たような喧騒が聞こえてくるけれど、それは会場の横の別のスピーカーから聞こえてくる。それも時々途切れたり、また続いたり。途切れた静寂の中で、別の片隅から、誰かの話し声がしてくる。あるいは幻聴のように電子音の連なりが聞こえるような気がする。しばらくすると、それはスピーカーから聞こえる声であったり、電子音であったりすることがわかってくるが、それらはオペラ『新しい時代』で用いられた言葉であり、そして旋律的素材だ。旋律的素材の方は「神の旋律」と三輪さんが呼ぶもので、レミファソラシドの七音をコンピュータが自動的に重ならないように選択しながら生成していくものである。声の方は、オペラの中で十四歳の少年が語る言葉である。

「夢を見ました。「白い子供」の夢です。まっしろで鼻も口もまん丸くて、ぶよぶよとして目だけが光っていました。…次にみた夢でボクはすごく驚きました。その白い子供はボクのおなかの中で生まれたボクの子供だったのです。ボクは男なのに…」

こういう言葉が断片になって、会場のそこここから降りかかってくる。ほぼ真っ暗な会場で、これを聞くのはとても怖かった。だが同時に、これらの音の組み合わせは、極めてスタイリッシュにできていて、筆者はシビれた。いざとなったときに三輪さんが示す、こういう冴え

図4-3　展覧会「記憶の劇場」活動4の展示の様子
（またりさま人形が見える）

わたり方に魅せられる。

　当日、この作品の中で、舞台後ろの壁が上がり、ガラス越しに街の様子が見えた。会場のザ・フェニックスホール特有の機構なのだが、後ろの壁を開けることができるので、外の音は聞こえない。会場は五階あたりにあり、ちょうどクリスマスで、青と白にライトアップされた御堂筋が見える。そしてスピーカーから流れる喧騒は時として外の情景に重なり、重なったと思うと途切れて無音で車や人が行き交うのだけが見える。見えるものと、聞こえるものとが、ずれたり重なったりしながら、どちらも信じられなくなってゆく。そして曲が終わるのとほぼ同時にまたこの壁が降りる。ちょうど三輪さんの頭の中にいて、大きな瞼が開き、また閉じたような気がしてくる。一回のまばたきの瞬間に見えたもの、聞こえたものが、一生の長さに等しい時間に引き伸ばされながら、ゆっくりと渦巻いてかき消えていった、というのが実際に聴いた印象だった。

　この年度の最後には「記憶の劇場」展覧会が開催され、活動④に関する展示も受講生の主導で制作した。ここには三輪氏の作品の一つである「またりさま人形」が持ち込まれ、演奏会の記録映像や、様々な記録を集めたスクラップ帳なども展示された。

6 『記憶の劇場Ⅱ』活動④「三輪眞弘『新しい時代』の再演」（二〇一七年度）

二〇一七年度に入ると再演のための準備が本格化したが、これ以前から制作の調整役にナヤ・コレクティブの福永綾子氏の協力を得られるようになり、そのお仕事ぶりには、筆者などはただただ目を見張るだけだった。「モノローグ・オペラ」という形態であっても「オペラ」の上演には、音響、美術、衣装、舞台、照明など膨大な数の人々が関わっており、それらの人々の日程や利害を調整し、取りまとめてゆくのは、当然のことながら完全にプロフェッショナルの領域であって、筆者は真近でそれを体験することができて学ぶところが大きかった。

これは『記憶の劇場Ⅱ』の受講生にとっても同じだっただろうと思われる。この年度には次のような事業を行なっている。箇条書きで示してみよう。

- 受講生が当該オペラの内容などを知るための勉強会（一〇月七日、大阪大学）
- オペラを学生（主として一回生）に告知するためのプレゼンテーション（一一月一三日、大阪大学）
- オペラ『新しい時代』再演のためのリハーサル見学（一二月二日、三日、大垣ソフトピアジャパンセンタービル）
- オペラ上演（一二月三日、九日愛知県芸術劇場小ホール、および一二月一六日あいおいニッセイ同和損保ザ・フェニックスホール）
- 大阪大学博物館における『記憶の劇場Ⅱ』展覧会のための準備（二〇一八年二月一七日など、大阪大学）
- 記録映像の上映会（三月四日、大阪大学21世紀懐徳堂スタジオ）

一七年ぶりに再演された公演については様々な反響があったが、その中で最も大きかったのは、この公演が佐治敬三賞を受賞したことだったと言えるだろう。「佐治敬三賞」は、サントリー芸術財団が主催し、「わが国

図4-4　大阪公演の舞台

で実施された音楽を主体とする公演の中から、チャレンジ精神に満ちた企画でかつ公演成果の水準の高いすぐれた公演に贈られるもの」であり、毎年一件が選ばれる。二〇一七年度の贈賞理由は次のようなものだった。[7]

世紀のちょうど境目二〇〇〇年に初演されて衝撃を与えた音楽劇の、一七年ぶりの再演である。オペラといっても既成の諸形式の踏襲は一切ない。コンピューター・プログラムで制御され、フォルマント音響合成（佐近田展康による）を駆使した三輪眞弘の音楽が、前田真三郎の映像と一体になり、メディアアート的総合演劇を作り出す。コンピューター・ネットワークの中に神を見出し、光となってそこを永遠に漂う肉体なき旋律情報となることを願う主人公の少年の自死の物語は、既に初演時に衝撃を与え、来るべき二一世紀のニューエイジともいうべき世代の、ほとんど不気味とすら言えるほどに純粋無垢なヴァーチャル的感性の到来を予告していた。しかし主役のソプラノに必要な極めて特異なキャラクターと声（透明で性ニュートラルな非身体性ともいうべきもの）、そして複雑なコンピュー

ター・システムの故に、再演を望む多くの声にもかかわらず、その機会はこれまでなかった。だがこの一七年の間に、本作品が描き出した――初演当時は多くの人にとって現実感がなかったであろう――ヴァーチャル世界はいつのまにか世界を包み込む現実そのものとなり、その前で私たちはただ呆然としている。電気テクノロジーが現実化にする超（非）現実という逆説。科学技術による合理化の果てに出現する情

報ネットワークの魔界。電脳世界へと人間の主体も身体も解消され、「わたし」と「あなた」といった人称性はもはやなく（この音楽劇がモノローグ・オペラの形をとっているのは必然である）、従って何の苦悩も対立も生じないこのすべすべした滑らかな調和の不気味。この上演至難な作品を「いま」の時点でもう一度再演した意義は、まさにここにある。初演時にも主役を歌ったさかいれいしうの、まるで遠い宇宙から送られてくる電波メッセージのように微かで透明な声は、一七年の間隔をまったく感じさせず、生身の奏者によって演奏されつつ、コンピューター・システムによって制御される音楽は、完璧に映像プロセスとフィットしていた。芸術とは単に美的なものではなく、時代相の最も深いところにある患部の診断にほかならないということを、これだけ鮮烈に思い出させてくれる作品は滅多にない。以上の理由で「三輪眞弘＋前田真二郎　モノローグ・オペラ『新しい時代』」に第七回佐治敬三賞を授与する

なお、二〇一七年度の終わりにも『記憶の劇場Ⅱ』展覧会が開催された。活動④では、舞台で用いられた少年のブースのセットを会場に再現し、そこでオペラの映像記録を鑑賞するという形をとった。また、少年のコップなどの小道具なども会場に展示し、さらにオペラの多くの部分で音楽的に重要な役割を果たした「神の旋律」を生成するコンピュータが設置され、会期中自動生成の旋律が響き続けた。

7　『記憶の劇場Ⅲ』活動④「モノローグ・オペラ『新しい時代』上映会の制作」（二〇一八年度）

前年度で、再演の計画自体は峠を越えたが、その反応からは新たな課題も浮かび上がってきた。とりわけ大きかったのは、若い世代（たとえば筆者が日常的に接している大学生たち）に、この作品のメッセージがあまり

届いていないのではないか、という問題である。拒絶反応は、別だ。この作品に接して、ある種の拒絶反応を起こす人は初演の当時からいたが、そういう人もこれをきっかけに考えを進めることになるだろうし、それは三輪氏、前田氏の方でもある程度織り込み済みだっただろうと思われる。だが、再演の告知などをしていると、「オペラ」というだけで敬遠する人、あるいはこの種の少年犯罪の問題やネットの問題などは古い話題だ、という反応をする人など、興味を示さない人も多かった。これは筆者にとっては誤算だった。筆者は、この作品が持つ異様さは誰の目にも明らかであり、それを拒絶するにせよ、受け入れるにせよ、無関心ではいられないだろう、と考えていたのだ。だがこの作品に心を揺さぶられた多くの若い人たちを前にしてどうすれば良いのか、というのが、二〇一八年度の当初考えていたことである。

そこで二〇一八年度は再演のポストプロダクションとして、「上映会」を受講生とともに企画し、実施することになった。上映する映像自体は、前田真二郎氏を中心とするIAMASのチームが提供してくれることになった。

そこで受講生を集めてまず八月に二回の勉強会を開催し、そこでどういう場所で上映会を行なうのが良いか、あるいは上映の前か後ろに関係者のトーク企画のようなものを設けるべきか、さらに入場無料としてもその人数などをどのように管理するか、アンケートでどんなことを聞くべきか、といったことを決めていった。結局、上映会の日時、会場は以下の三箇所となり、さらに各回にゲストを呼んで受講生らとともにプレトークを行なう、という計画がまとまった。

大阪会場

　日　時：一一月一五日　一九時～二一時

　会　場：豊中市立文化芸術センター　練習室2

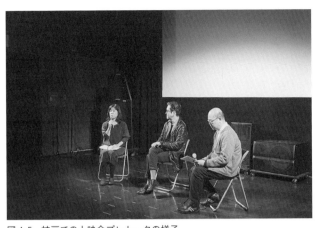

図4-5　神戸での上映会プレトークの様子
（左から日笠弓、三輪眞弘、筆者）

トーク：さかいれいしう（音楽家／『新しい時代』主演）＋木下瑞

（受講生、巫女として出演）

京都会場

日　時：一一月二四日　一八時～二〇時

会　場：ゲーテ・インスティトゥート・ヴィラ鴨川

トーク：前田真二郎（映像作家）＋井上周（受講生）

神戸会場

日　時：一二月二三日一四時～一六時

会　場：神戸アートビレッジセンター

トーク：三輪眞弘（作曲家）＋日笠弓（受講生、巫女として出演）

広報については、九月下旬から一〇月初旬にかけて、チラシを制作し、各所に送付、掲示した。前年度はこのあたりホール側にお任せだったが、今回は受講生、および講師の協力で制作した。といっても講師として協力してもらった青嶋絢氏は、かつての「声なき声、いたるところにかかわりの声、そして私の声」芸術祭の受講生でもあり、また今回の受講生の大部分は現在ホールなどに勤務して実務を行なっている人たちだったこともあって、最終的には水準に達した仕上がりとなったと思っている。会場の下見、あるいは上映会当日の設営、運営などについても少ない人数ながら受講生が自ら行ない、観客の生の反応に

触れることができた。

成果については、ここでは各回で行なったアンケートから肯定、否定の両方の意見をいくつか拾っておこう。

□普段見る機会がないため、このモノローグ・オペラから肯定、否定の両方の意見をいくつか拾っておこう。

□私にはこの作品がハッピーエンドに思えました。

□新しいタイプのオペラだと思った。

□思っていたよりも怖い話でした。

□きもちわるい。

□時間を忘れるほど素晴らしかった。（以上、大阪会場）

□古さもあるが良質の作品。音の個性が低く残念。

□さまざまなテーマが内包されていて奥深かった。

□理解できないものが存在することが分かった。嫌なものは避けて通れる世の中、久しぶりに不快になった気がする、新鮮でした。（以上、京都会場）

□つまらないというより理解ができなかった。

□普段見ないオペラに鳥肌がたった。独自の世界観がすごいと思った。（以上、神戸会場）

『記憶の劇場Ⅲ』の展覧会については、第八章で詳述されると思われるが、各活動の紹介の部分で、我々はオペラの映像記録（ただし一五分程度の抜粋版）に上記のアンケートにおける評言を貼り付ける、という編集を行なって展示した。これも受講生の発案と作業によるものだった。

8 ブルガリアでの上映会と今後

『記憶の劇場』の事業とは別だが、この作品の上映は海外でも試行している。二〇一九年三月一二日、ブルガリア、ソフィア大学講堂での上映である。これはソフィア大学（古典・現代文献学部）が国際交流基金の助成を受けて開催したシンポジウム「日本とブルガリアにおけるポップカルチャーと若者」の枠内で行われたものである。筆者はこのシンポジウムで基調講演として「二〇一〇年代の日本の若者における音楽行動」というタイトルで話をしたのだが、シンポジウムの最後にこの『新しい時代』の上映を提案し、ソフィア大学の日本学科のスタッフ・院生がテクストのブルガリア語訳を用意してくれた。

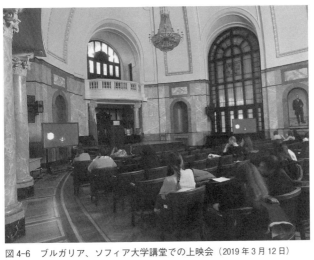

図4-6　ブルガリア、ソフィア大学講堂での上映会（2019年3月12日）

ソフィア大学の古い講堂は、画面も小さく上映の場所としては理想的とは言えなかったが、それでも日本学科の学生、院生たちの中には上映後、熱心に感想を語ってくれる人もいた。翌日の演習で学生たちの感想を聞くことができたが、その多くは「オペラ」という先入観からはかけ離れた作品に戸惑っているようで、実は日本の大学生たちの反応とあまり変わらないようにも感じられた。

このように『新しい時代』再演をめぐる試行は現在も進行中であり、英語字幕入りの映像も前田真二郎氏などの協力により完成したので、今後さらに海外での試写などを試みていくつもりである。

注

〈1〉 この配置図は三輪氏の許可を得てここに掲載した。

〈2〉 「前世少女年表」（http://tiyu.to/n0703_sp1.html）より。このブームは一九八〇年代末まで続いた。

〈3〉 三輪眞弘「声のような音／音のような声」（二〇一六年一二月二五日、ザ・フェニックスホールでの演奏会プログラムノート）より。

〈4〉 同前。

〈5〉 この演奏会の様子は伊東編『ピアノはいつピアノになったか？』（大阪大学出版会、二〇〇七年）に第8講として収められている。

〈6〉 拙稿「東欧採音譚 14 『言葉の影』」（『レコード芸術』二〇一八年二月号、pp.55-58）、後に拙著『東欧音楽綺譚』（音楽之友社、二〇一八年）に収録。

〈7〉 サントリーのホームページにおける二〇一七年度佐治敬三賞ニュースリリースより引用。

〈8〉 ソフィア大学のサイトにこの会議に関するブルガリア語の簡単な報告がある（https://www.uni-sofia.bg/index.php/novini/novini_i_s_bitiya/mezhdunarodna_konferenciya_na_tema_pop_kulturata_i_mladezhta_v_yaponiya_i_b_lgariya、二〇一九年七月一日確認）。

第5章　パフォーミング・ミュージアム

―演劇と博物館の新たな可能性について―

永田靖・横田洋

はじめに

「記憶の劇場」は大学博物館を活用して文化芸術活動を推進すること、それを通してアートマネージメント人材の育成を行うということが事業の目的であった。大学博物館の活用のあり方については「記憶の劇場」内での各活動でさまざまであったが、活動⑤においては実際に博物館が収蔵する資料を活用するという意味において、趣旨に即した企画を推進することができたと考えている。三年間にわたって「パフォーミング・ミュージアム（原題は「performing museum」）」と銘打って、大阪大学総合学術博物館が収蔵する演劇関係の資料を調査・研究し、それらの活用を試みる文化芸術企画を推進した。一般的な博物館の役割やその意義を十分に踏まえ、それを着実に運営しながらも、文化芸術活動を推進する博物館としての新たな役割あるいは新たな価値を生み出すための試みを模索した三年間であったともいえる。

大阪大学には演劇を専門とする研究室が存在し、国内でも有数の演劇研究の拠点となっている。そうした学内の態勢のもと、大阪大学総合学術博物館にはあらゆる学術ジャンルを網羅する総合博物館としては比較的多くの演劇関係資料が収蔵されている。既存の条件としてある収蔵品を活用するという意味において元々持っ

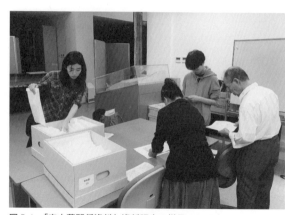

図 5-1 「森本薫関係資料」資料調査の様子 2018 年

ていた博物館の強みを生かし、新たな価値を生み出すための試みという意義をより強く打ち出した企画であったと考えている。当然のことながら演劇関係資料を多く収蔵する博物館として「記憶の劇場」以前から数多くの演劇関係の企画を推進してきた。「記憶の劇場」で活用した資料の紹介も合わせて過去の展覧会の企画の概要を示しておきたい。

大阪大学総合学術博物館は二〇〇二年の発足であるが、発足当時は常設の展示場を持っていなかった。常設展と企画展などを開催できる正式な展示場としての待兼山修学館がオープンしたのは二〇〇七年八月のことであった。現在も大学博物館の中枢として機能している待兼山修学館における記念すべき最初の企画展が開催されたのがその年の一〇月に始まった「くるみ座の半世紀〜関西新劇の源流」であった。最初から、この博物館の強みのひとつとして演劇関係の企画があったということがわかるだろう。

劇団くるみ座は戦前から活躍した女優・毛利菊枝が京都で旗揚げした劇団で、一九四六年に毛利菊枝演劇研究所として発足し、その後くるみ座を名乗り半世紀以上にわたり関西の、そして日本の新劇を牽引した老舗の新劇団であった。二〇〇七年三月に解散した後、残された劇団資料が大阪大学に寄贈され、その年の秋にくるみ座の歴史を振り返る企画として展覧会が開催された。くるみ座の資料についてはこの展覧会の実績を元にしながら、大学が開講する「博物館学」の題材として用いられるなどさまざまに活用されてきたが、従来の枠組みを超えた新たな活用法を探るための試みとして「記憶の劇場」の題材としても用いられることとなった。

二〇〇九年には大阪を本拠とする劇団維新派を題材とした展覧会「維新派という現象『ろじ式』」を開催し

た。世界的にも高い評価を獲得した維新派は二〇一七年に解散したが、展覧会当時は日本を代表する劇団として最高潮の時期にあった。現役の劇団であったため、博物館に関係資料が数多く収蔵されていたわけではなかったが、現役の劇団であることのメリットを最大限に活用し、劇団スタッフの全面的な協力のもと展示場を維新派の舞台装置のような空間に仕立てるという実験的な試みを行うことができた。また野外劇場での公演が大きな特徴である維新派のパフォーマンスを待兼山修学館前の広場で開催し、現役の劇団つまり現在進行形の演劇を博物館が展示することの実験的なあり方を模索することができたと考えている。

二〇一七年には「演じる私たち〜戦後20年関西「新劇」の軌跡〜」という展覧会を開催した。開催年度としては「記憶の劇場」と重なるが、博物館の企画として「記憶の劇場」とは別に開催されたものである。関西の現代演劇の礎が築かれたといってもよい戦後二〇年ほどの関西の新劇の歴史に焦点を当てた展覧会である。

大阪大学が所蔵する演劇関係の資料に加え、関西学院大学、大阪芸術大学などが所蔵する資料を活用した。文学座や俳優座などの東京の大劇団を中心とした新劇の文化がある一方で、個々の劇団の規模が小さい関西の新劇はより観客に近い存在で、当時流行した職業演劇や自立演劇との関連などがより顕著にみられるなど関西独特の新劇文化のありようを示すことができた展覧会であった。

以上のように演劇関係の企画の実績を持つ大阪大学総合学術博物館であるが、「記憶の劇場」の企画としては文化芸術活動における博物館の役割をさらに拡張し、新たな価値を生み出すことができないかと試みた。三年間の「パフォーミング・ミュージアム」で演劇制作を依頼したのは京都を本拠とするやみの演出家である山口浩章氏であった。その山口氏の作品制作活動の企画・運営のあらゆる段階に「記憶の劇場」の受講生が参加し、実際に活動のマネージメントを実地で経験することが人材育成プログラムの骨子であった。

その山口氏も含め事業担当者と受講生は各年度ともまず対象とする演劇関係資料を調査するところから活

動をスタートさせた。膨大な資料群を丹念に調査する過程で演出家の山口氏とともに作品制作の一定の方向性を見出し、方向性が見えてきたら作品制作と並行して、展覧会の企画が進められた。展覧会は題材とする資料を展示するとともに「パフォーミング・ミュージアム」の活動を紹介するもので、展示の企画は受講生が主導して進めていった。この演劇作品の公演と展覧会の開催が活動の大きな二つの柱で、年度ごとに開催された時期や会場はまちまちであったが、すべての企画を完遂することができた。具体的な活動とその成果である演劇作品については次節以降で詳しく紹介したい。

1 「森本薫関係資料」と『まだ生きてゐる』

初年度である二〇一六年度の題材として選ばれたのは大阪大学が所蔵する「森本薫関係資料」であった。森本薫は一九一二年生まれの劇作家で、雑誌『劇作』を中心に執筆活動を行ったいわゆる劇作派の一人である。一九四〇年に文学座に入座し、文学座のためにいくつかの作品を執筆した。特に終戦直前に上演された『女の一生』の作者として知られている。終戦直後に病に倒れ、一九四六年に三四歳の若さで亡くなったが、『女の一生』は文学座の「財産演目」として現在でも頻繁に上演されており、日本の演劇史において重要な劇作家の一人である。二〇〇八年に遺族から森本薫の資料一式が大阪大学に寄贈され、直筆の原稿や書簡をはじめ台本や著作など多くの資料が「森本薫関係資料」として大阪大学に保管されている。

資料調査、展覧会、演劇作品制作の構想を練る活動の一環として二〇一六年一一月一二日には「劇作家 森本薫を語る」というシンポジウムを開催した。評論家の河内厚郎氏、演出家の菊川徳之介氏、作品制作担当の山口浩章氏を登壇者として迎えたシンポジウムであった。受講生はこのシンポジウムの企画・運営も担当

図5-2　記憶の劇場公演『まだまだ生きてゐる』　2019年

し、登壇者との交渉からチラシの作成、当日の運営まで行った。シンポジウムでは関西や大阪の文化が森本薫に与えた影響といったこれまで語られることの少なかったテーマなども扱われ、受講生は森本薫の理解を深めることができた。また同時に演劇の公演に先立って小規模なシンポジウムの運営を手がけることで、イベントの運営を段階を追って経験することのできる良い機会となった。

こうした活動を積み重ね、展覧会は二〇一七年二月二七日から三月一一日の会期に大阪大学総合学術博物館待兼山修学館の展示室において開催され、演劇公演は展覧会の会期中の三月四日に大阪大学21世紀懐徳堂スタジオにて開催された。展覧会は待兼山修学館の展示室を記憶の劇場の各活動で七等分したスペースでの展示となった。小さなスペースでの展示であったが、森本薫の書斎をイメージした空間として構想し、直筆の原稿や愛用の万年筆なども展示することとした。しかし、さまざまな制約の元で初め構想した壁や窓、机といった書斎のイメージを印象づける要素を実際に作り上げることができず、その点においては企画をした受講生にとっても消化不良となったことは否めない。しかし、後で述べる演劇作品においても重要な役割を果たす森本薫が妻に宛てた書簡の現物を中心に展示するなど演劇作品と展覧会が相互に関連する企画となった。

その展覧会の会期中に上演された演劇作品が山口浩章氏構成の『まだ生きてゐる』である。「まだ生きてゐる」というのは森本薫が妻和歌子宛に送った書簡の冒頭の書き出しで、空襲が激しくなった終戦直前に疎開をした和歌子に対し、東京に留まった薫が送った手紙の一文で

ある。

森本薫の直筆書簡は「森本薫関係資料」に全部で一一通あるが、そのうち八通が妻である和歌子宛の書簡である。これらの書簡は既に西村博子氏の研究（『園田語文』八号、一九九四年）によって紹介されているものだが、従来文学座の女優杉村春子との愛人関係が頻繁に取りざたされ、あまり表に出ることのなかった森本薫の妻や家族との関係が示された資料である。展覧会もこの資料の価値に重点を置き構想された。「まだ生きてゐる」の博物館資料を用いて制作された演劇作品も「森本薫関係資料」の中核を成すこれらの書簡を朗読することを中心に構成されることになり、また作品のタイトルも書簡にちなんだものとなった。『まだ生きてゐる』の全体の構成は次の通りである。

以上の九つのパートからなり、森本薫の短編戯曲あるいは長編の一部の上演の間に書簡の朗読を挟んでい

舞台装置はきわめて簡素なもので、プロジェクターでさまざまな情報が投影される他は、簡単に移動できる程度の腰掛けなどがある程度のものであった。一方で、舞台上から客席にかけての壁面には額装されたさまざまな「森本薫関係資料」が等間隔に並べられ、空間全体が博物館での展覧会会場として設定され、それらの資料が時間的・空間的な実体を伴って舞台上に再現されるという形で舞台は進行した。

「女の一生×女の一生」は森本の代表作『女の一生』の二種類の台本を比較上演する試みである。『女の一生』は、孤児であった主人公・布引けいが貿易を営む堤家に引き取られ、やがて堤家の女主人としてその才覚をたよりに明治から昭和の激動の時代を、たくましく生きていく物語である。終戦直前の最も統制の厳しい時期に執筆、上演された演目で、中国や東南アジアとの関係性において当時の国策を反映した形で執筆されなければならなかった作品である。終戦後、国策劇としての側面を修正し、今度はGHQの検閲を意識して『女の一生』を書き直し出版するが、その初版本の『女の一生』は病床の森本が無理をして劇として書いたため劇としての完成度が低いといわれている。実際、一〇〇〇回以上の公演を行ってきた文学座においても初版本のままの上演はほとんどされたことがなく、初演版と初版本を組み合わせた台本を使用してきた。

『まだ生きてゐる』では初演版と改訂版でもっとも大きな違いのある一幕一場（女の一生×女の一生1）と五幕二場（女の一生×女の一生2）について比較・上演した。それぞれ初演版では昭和一七年正月、改訂版はそれが戦後の焼け跡という設定になっており、その相違点をテキスト上だけでなく、パフォーマンスで検証するという試みであった。

テキスト上での相違点だけを考えれば中国や東南アジアの描き方に変更を行ったということは十分に理解できるところもあるが、比較上演されたパフォーマンスの印象としては、初演版に軍国主義的な国策が色濃く反映された作品という印象は感じにくく、改訂版もGHQの政策が色濃く反映されたものとも初演版に対

する大きな反動といった印象も感じなかった。あえていえば異なるものを比較したというよりも、昭和一七年から戦後の焼け跡へと自然に連続した物語のようにも感じることができた。これはあくまでパフォーマンスを観た印象にすぎないが、例えば、文学座が長い間、初演版と改訂版を組み合わせた台本を使用してきたこと、そのことに必ずしも矛盾はなかったことなどが、比較することにより、理解できた。

その他、森本が旧制高校生時代に執筆したとされる『ダムにて』、ラジオドラマ『時間について』が書簡の朗読に挟まれる形で上演された。それぞれ現代ではほとんど上演されることのない作品である。それぞれ『女の一生』とは異なるタッチで、現代的な風俗を背景にしたモダンな喜劇といえ、『女の一生』の作者としての印象の強い森本薫の多面的な才能を紹介することができたと考えている。

作品は山口氏を中心にプロの俳優・スタッフが作り上げたものであったが、「パフォーミング・ミュージアム」の受講生はいわゆる制作担当としての仕事に携わり、特にチラシの作成、予約受付、当日の受付など観客と直接関わる部分を中心に多くの仕事を担当し、一部の受講生は作品に出演した。本務として劇場や文化施設に勤務している受講生も数名いたが、展覧会の企画と合わせ、普段とは勝手の異なる環境において円滑に運営を進めることの難しさを経験することができたのではないだろうか。

2　くるみ座資料と『波の波音』

二〇一七年度の「パフォーミング・ミュージアム vol.2」では、大阪大学が所蔵する「くるみ座資料」を題材とした。二〇〇七年に博物館として展覧会を行っているが、その資料を改めて題材として新たな企画を試みた。「森本薫関係資料」を扱った初年度と同様に「くるみ座資料」を調査するところから活動を始めること

となった。しかし、博物館資料を用いて、くるみ座という劇団を上演するということは森本薫の場合とはまた別の次元の困難さを抱えることになった。資料を活用した上演を通して新しい森本薫の理解を示すということと比較して、ある劇団の理解を示すための上演を行うということはそれほど馴染みのあることではない。そのような困難さも伴う企画であったが、初年度と同様まずは資料の調査を積み重ねることが活動の基本となった。

二年目は初年度のようなシンポジウムを企画することはなかったが、特筆すべき活動としては博物館にある資料の調査を行うだけでなく、受講生が元くるみ座のさまざまな関係者を訪ねインタビューつまり聞き取り調査を行うという活動を行った点である。現在でも京都を中心に在住している元くるみ座の俳優や関係したスタッフに直接尋ねる形でくるみ座という劇団の理解を進めた。このインタビューは展覧会においても演劇作品の制作においても大きな役割を果たすこととなった。

またこの年度は俳優活動を続けていた受講生が多く、多くの受講生が上演にも参加した。制作という本来の受講生の役割を考えると多くの受講生が上演に参加することは一見誤算だったとも思われたが、受講生が稽古に毎回参加することで、出演者やスタッフと受講生の連絡が密に取れ、結果的には制作の役目も十分に果たすことができた。

初年度は演劇公演と展覧会を同時に開催したが、二年目は演劇公演が二〇一七年一二月一六、一七日の二日間、展覧会は二〇一八年二月二七日〜三月一六日と期間としては離れた形で行われることとなった。順序が前後するが、初年度と同様にまずは展覧会の紹介を先に行った後、上演された作品について紹介する。すでに述べたように二年目は演劇に携わっている受講生が多く、展覧会においてもその強みを生かすような企画が行われた。

舞台美術の経験もある受講生は写真資料などを元にくるみ座の稽古場の看板や壁面を忠実に復元し、それらで空間を形作る試みを行った。その空間にすでに紹介したインタビューの音声や関係する映像と一二月

に上演された記憶の劇場の公演の映像も放映した。緻密に作り上げられた空間に複数の映像が流れるインスタレーションのような展示となった。二〇〇九年の劇団維新派の展覧会と同種の試みであったともいえるが、一般的な資料展示とは異なる新たな展示のあり方の可能性を示すという意味でも意義のある試みであった。

時期的には展覧会よりも先に行われる形になったが、二年目の活動の集大成として制作された演劇作品が『豆の波音』である。『豆の波音』の全体の構成は次の通りである。

冒頭の『はじまり』は毛利菊枝のインタビューの朗読である。ちなみにタイトルの『豆の波音』は主宰者毛利菊枝が波音の効果音を出すとき、伝統的な柳行李に小豆を入れたいわゆる波カゴを好み、また波音のあり方に芝居の原点を見出そうとしたという逸話に基づいている。『稽古場日誌』はパンフレットに掲載された劇団員の日誌を朗読したもので、『くるみ座の周辺1』はくるみ座の機関誌に掲載されたくるみ座友の会の会員の座談会、『くるみ座の周辺2』は岸田國男、川端康成、ブレヒトがそれぞれくるみ座、あるいは毛利菊枝

図 5-3　記憶の劇場公演『豆の波音』　2017 年

に宛てて書いた文章を朗読したものである。

　くるみ座は同時期の他の新劇団に比べ柔軟な芸術的姿勢を保っていたが、一方で、毛利菊枝あるいはその片腕であった北村英三によるきわめて厳しい訓練が俳優達に課されていたことで知られている。『稽古場日誌』では理不尽とも思える北村の厳しい稽古が紹介され、『くるみ座の周辺』の座談会では、公演作品の選択に一貫性がないと指摘されていたことが紹介された。一般的に新劇団にはそれぞれに強固な理論的背景があって、俳優訓練も作品選択も一貫した理論の元に行われることが理想とされたはずであるが、くるみ座にはそうした理論が希薄であった。

　くるみ座の運営方針は新劇の中では独特で際立ったものであったが、それにより他の劇団にはない演劇史上の成果を生み出すことが可能であったことも事実である。毛利や北村による一見理不尽で情緒的な運営ではあったが、劇団員達は不満を漏らしながらもそれを信頼し活動している、そんなエピソードの数々が描かれた。

　そうしたエピソードに挟まれる形でくるみ座が過去に上演した短編が上演された。2の『バダン君』、8の『白鳥の歌』はくるみ座がまだ「毛利菊枝演劇研究所」と名乗っていた一九四六年の第一回公演で上演された作品である。4の『職業』も一九四七年に本公演としては第一回の公演に上演された作品で、どの作品もくるみ座にとって草創期の作品である。特徴的なのは岸田國男の『職業』とチェーホフの『白鳥の歌』はともに俳優あるいは劇団を題材にした作品であることである。

演劇について、あるいは演技について議論する劇作品、つまりメタシアター的要素の強い作品である。くるみ座がまだくるみ座と名乗っていない草創期にこうした作品を選び上演したのは、試演会的位置付けの公演における俳優訓練の一環だったのかもしれない。

しかし、『稽古場日誌』や『くるみ座の周辺』に挟まれる形でこれらの作品が上演されると、否が応でもそこに登場するのはくるみ座の俳優達だと認識されてしまうだろう。くるみ座の歴史を紹介するため過去に上演した作品を紹介すると同時に、作品そのもののメタシアター的な要素から、作品がくるみ座について語っているものとして認識される。くるみ座の歴史の中にもそんな一場面があったのだろうと思わせる、そんな仕掛けともなっていた。

『職業』は新劇団に属する若い俳優達が描かれたもので、まさに最盛期のくるみ座の俳優達そのものを描いているように感じた。チェーホフの『白鳥の歌』は老俳優が自身の演劇人生を愚痴をこぼしながら回顧するという筋である。老俳優はシェイクスピアやプーシキンなどの戯曲の一節の朗々と語る。俳優として能力がありながら成功したとはいえないまま老いてしまった俳優の演劇人生の悲哀が描かれた作品であるが、この公演では劇中に登場する戯曲がすべて過去にくるみ座が上演した作品に置き換えられた。そして、老俳優役としてくるみ座出身の俳優で演劇活動から遠ざかっていた中出禎彦氏が特別に出演した。

中出氏演じる老俳優は過去にくるみ座が上演した『オイディプス王』『鉈』『隅田川』『幽霊』などの一節を圧倒的な声量と迫力をもって再現する。実際にはこれらの作品は中出氏がくるみ座に在籍した時期より相当以前に上演されたものであろう。しかし、くるみ座の歴史とその記憶は、虚構の舞台上に中出氏の身体を媒介に現実的な実体をもって現れ、客席をも包み込んだ。記憶を共有するとはこのことをいうのだと断言せざる

六〇年にわたるくるみ座の記憶が喚起された。現実と虚構が入り交じるとはメタシアター的な実験演劇の分野では使い古された言い回しであるが、くるみ座の歴史の記憶は、虚構の舞台上に中出氏の身体を媒介に現実的な実体をもって現れ、客席をも包み込んだ。記憶を共有するとはこのことをいうのだと断言せざる

を得ないほどのまさに圧巻の演技で、この『白鳥の歌』をもって『豆の波音』は終幕となった。くるみ座は全体として前年の森本薫を題材にした作品に比べても直接的な記憶に訴える要素が強かった。くるみ座はすでに解散から一〇年経っていたが、最盛期を知る人もまだ健在で、一九四六年に死去した森本薫の記憶を再構成するのとは条件が大きく異なっていたといえるだろう。演出の山口氏もくるみ座に関わったことがあり、その時の印象や記憶も作品に色濃く反映されているという。博物館資料を用いて演劇作品を制作するという企画で、最初は森本薫よりもくるみ座を題材とすることは困難だと感じられたが、くるみ座を題材とした『豆の波音』の方がより記憶という要素を前面に押し出すことができたのかもしれない。

3 『まだまだ生きてゐる』と三年目の活動

二〇一八年度の「パフォーミング・ミュージアム vol.3」では、初年度で扱った「森本薫関係資料」を改めて題材とし、演劇作品も初年度の『まだ生きてゐる』の再演である『まだまだ生きてゐる』を上演した。新たな題材に取り組むことも不可能ではなかったのだが、いくつかの理由により再度森本薫に取り組んだ。題材としての初年度の成果をより洗練させ、成熟させることに重点を置いた年度となった。

再度森本薫に取り組むいくつかの理由として挙げられる要素としては、活動⑤に限らない「記憶の劇場」全体の方針として外部の施設を利用して企画を実施するという点にあった。初年度、二年目は展覧会も演劇公演も大阪大学内の施設で開催されたが、三年目はその両方とも外部の施設で行うこととなった。初年度と二年目の展覧会は「パフォーミング・ミュー公演も大阪大学内の施設で開催されたが、同劇場での文学座の『女ジアムは連携機関である兵庫県尼崎のピッコロシアターとの共同の企画として、同劇場での文学座の『女の一生』公演に合わせた展示を企画することとなった。初年度と二年目の展覧会は「パフォーミング・ミュー

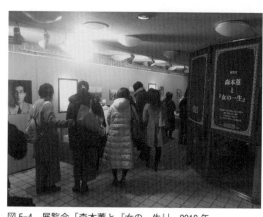

図 5-4　展覧会「森本薫と『女の一生』」 2018 年

ジアム」の企画そのものを展示することを前面に出したが、三年目は性格の少し異なる企画を行う必要があった。文学座は二〇一八年に『女の一生』の全国公演を行ったが、一二月一五日と一六日の二日間がピッコロシアターでの公演であった。その公演に合わせ一二月四日から一六日までの会期でピッコロシアター展示室において「森本薫と『女の一生』」と題した展覧会を開催することとなった。

想定される展覧会来場者の多くは文学座の『女の一生』の観客であり、また上演に関わる文学座の関係者であった。ピッコロシアターの展示室という環境も考慮しつつ、文学座の『女の一生』と深く関連付けられた来場者に向けた展覧会企画としてどのような企画が相応しいかを考えることが三年目の課題であった。結果、過去二年の展示スペースと比較してかなり大きな展示室には一定の経路を設け、森本薫の経歴と『女の一生』の上演史を豊富な資料を元に丹念に辿るという展示を企画した。

文学座の公演に合わせた展示は大変な好評を博し、特に公演のあった二日間の上演前後の時間は経路ごとに鑑賞するための列ができるほどの賑わいをみせた。また公演の合間に展示を鑑賞した文学座の俳優・スタッフ陣にも大変好評であった。『女の一生』という歴史ある演目の公演に合わせて開催されたが、その歴史的理解を深める展示という大きな役割を果たせたと考えている。

三年目は二年目とは異なり先に展示企画を行い、二月に吹田市のメイシアター小劇場で演劇公演を行った。三年間で最も回数の多い公演となった。これまでよりも日数・回数が多く、また学外の施設ということで、公演の運営能力がより問われることとなり、受講生は事前に数回にわたっ二月一日〜三日の計三回の公演で、

て下見とメイシアターの担当者との打ち合わせを行った。上演された『まだまだ生きてゐる』は初年度の『ま

だ生きてゐる』の朗読部分に若干の変更を加えた全体としては再演といえる作品であった。その詳細を紹介

することは省くが、一回だけ公演された初年度よりも個々の演技や演出のあり方はより洗練され、全体とし

ての作品の完成度は格段に上がった。俳優が一人インフルエンザのため出演できなくなり、演出の山口氏が

代役で出演するというハプニングにも見舞われたが、既に高い完成度を示していた作品が破綻することは全

くなかった。

　メイシアターの小劇場とはいえ過去の会場より大きな会場での三回公演ということで集客を心配していた

が、メイシアター側での広報活動、また展覧会の際のピッコロシアターでの公演の宣伝の効果なども含め、

三回の公演とも十分な集客を行うことができた。こうした活動の各段階に受講生は携わり、学外の施設の担

当者との現実的な交渉のプロセスを経験できた。三年目は外部の施設を利用する点も含め、演劇作品と展示

の完成度をより高めると同時に、企画運営能力の精度を高めることを重視した形となった。

　おわりに

　「パフォーミング・ミュージアム」と銘打って活動してきた過去三年間の概要を紹介してきた。大学博物館

を活用して新たな芸術作品の創作につなげていくという試みであった。より具体的にいえば、博物館の演劇

関係資料の調査研究、展示企画を通して、資料を活用した全く新たな演劇作品を制作するという実験を「記

憶の劇場」で行った。「パフォーミング・ミュージアム」とは文字通り捉えれば「博物館を演じる」という意

味であるが、博物館資料の動的な活用のあり方の一つとして演劇を制作するという意味において、十分に実

態に即した企画名であったと考えている。

その中で、従来の博物館と芸術制作の関係性を超えた新たな関係性を目指した。演劇関係者だけでなく、あらゆる文学者、芸術家は作品の制作にあたって関係する資料などを博物館や図書館などを利用して徹底的に調査するものである。芸術制作の過程における資料調査に博物館側がより積極的に関与するという意味合いも当然含まれるが、それ以上に制作される作品に博物館的な役割を与えるということを目的としていたということもできる。歴史的な資料を取り扱い、その資料の新たな価値を見出し、その価値を示すこと、そうした役割を演劇が演じることができるか否か試みるものであった。

新しい価値を生み出そうとする芸術創造活動においては当然のことなのであるが、最終的に完成した形を企画当初の段階から明確に見定めていたわけではなかった。そうした先の見えない活動を人材育成の年度毎のプログラムに組み込んでいくことはきわめて困難なことでもあった。中には活動の各段階で何を目指しているのか見えず、困惑する受講生もいたと思う。ただし、芸術創造活動そのものではなく、その活動をマネージメントする人材を育成するプログラムであるのならば、進むべき方向性を見出せないという困難さを経験することも意味のあることだったのではないだろうか。

「記憶の劇場」の「パフォーミング・ミュージアム」で行った試みが全体として成功したのかどうか、別の言い方をすれば博物館における資料活用の新たな可能性を示すことができたのかどうかという点については後年の評価を待つ他ない。ただし、博物館がその資料あるいは機能を活用しながらも全く未知の事業を進めたという点については間違いがない。受講生だけでなく博物館としてもこれまでに培ってきたものとは別種の経験値を得ることができ、それがまた次の博物館の可能性を広げる素地となったことも間違いないと確信している。

第6章　ドキュメンテーション／アーカイヴの残痕

古後奈緒子

はじめに

「記憶の劇場」の活動で掲げた「ドキュメンテーション／アーカイヴ」は、現代のダンス、パフォーマンスの記録に取り組む行為である。構想は、事業担当者が個人で取り組んできた地域のコンテンポラリー・ダンスの記録活動に、近年の諸芸術領域を横断する「アーカイヴ」をめぐる動向を反映させていったものとなる。

前者は、京阪神におけるコンテンポラリー・ダンスの受容が全国的なネットワークに包摂されつつあった二〇〇〇年代に、地域のダンス・シーンを言葉で残そうと始めたサークル活動の経験を引き継いでいる。当時協力を得たダンス・パフォーマンスのフェスティバルでは、参加者が持ち込む記録メディアの可能性に目を開かれた。またそれは、世界各地から訪れるアーティストが持ち込む実験に対する、探求と学びの共同体という副産物をもたらした。こうした経緯から本プロジェクトの当初の狙いは、個に根ざす活動と、制度機関の論理の間で試行錯誤を行い、演じる身体をめぐる探求を共有する市民を増やすことにあった。

アーカイヴは一般に、近代以降の国家による公共財の保全に係る制度機関に由来するが、近年、これまでその対象からはずれてきた上演芸術、とりわけ消滅を美徳としてきたダンス、パフォーマンスの創作と絡ん

159

で、上記の実験的実践の一翼を担うようになった。中でも、映像とそのデジタル化およびネットワーク化技術の発達に先立ち、旧来のディシプリンを横断して現れた過去への関心と、アーカイヴを利用した創作群の動向に、本活動は影響を受けている。こうした関心と連動する社会的背景には、しばしば歴史研究の方法の見直し、記憶研究の貢献、冷戦構造の崩壊以降の公的な記憶の再編があるとされる。それに伴い、美術館・博物館と劇場は、公的記録とそれにまつわる個人の記憶をパフォーマティブに交差させる、物理的な想起の空間と見立てられるようになった。

アーティストによるアーカイヴ利用は、まずはその経緯も含めた成果の公開、共有の方法において創造性を発揮してきたと言える。アーカイヴに否定の接頭辞をつけた言葉（unarchive, dearchive）を鍵とする美術展に見られるように、歴史の非専門家である彼らは資料の選択、配置において、アカデミックな研究が形成してきた論理を見直し、資料の分類法を特徴づける序列やイデオロギーを批判的に扱ってきた。のみならず、資料を新たな関係性と文脈に置く展示は、専門家の知見を受け取るだけの受容者にも、意味の生成への積極的な参加を促す遊戯空間となる。この流れにおいて注目されるのが、リエンアクトメントと呼ばれる演技行為のかたちをとる発表形態である。とりわけモダニズムのパフォーマンスの反復として注目された作品群は、伝承された記憶をライブで体験可能にし、一回性の出来事とされてきた文化遺産の資料体を遺しもする。こうしてアーカイヴを使う行為と遺す行為の輪がつながることで、消滅を是としてきた文化の継承が実践として思い描き得るようになってきたのである。

以上のアーカイヴの動向を踏まえ、この活動は、ドキュメントを「つくる」「つかう」という行為を核に企画したものである。その内容は、芸術のアーカイヴというときに求められる、作品の保存という目的を度外視し、継承に関わる行為に重点を置く。具体的には「オリジナル」との同一性を目指す復元と異なり、先行するアクトと異なる動きを生むことに意味を認め、違いを探求の作業領域とするリエンアクトメント（再現／

再行為化）に注目し、継承に関わる行為の障害（ハードル）となる属性にも取り組むプログラムとなった。

本章では地域の記憶を含むパフォーマンスのリエンアクトメントに関わり、主題においても通じるパフォーマンスに取り組んだ二〇一六年 vol.1と二〇一七年 vol.2、および二〇一六年度 vol.1、二〇一七年度 vol.2、二〇一八年度の活動実践について考察する。

1　二〇一六年度——『在日バイタルチェック』を反芻（はんすう）する——

二〇一六年度は、地域の記憶を扱うパフォーマンスの記録を用いたワークショップ（以降ではWSと呼ぶ）を、社会研究と芸術を結びつけ活動する研究者のささきようこ氏と、現代演劇の作家として活躍する筒井潤氏に委託した。両氏との話し合いの中で、三者共通の関心であった移民の主題に重なり、評判となっていた劇団石（トル）の一人芝居『在日バイタルチェック』の鑑賞会を催し、その体験を異なる専門の視点から深めるイベン

図6-1　公演とワークショップのチラシ

トを以下のように行うことにした。

劇団石（トル）『在日バイタルチェック』公演九月八日＠大阪大学開館懐徳堂スタジオ

関連企画ラボカフェ「アクトとプレイで学びほぐす——記憶とドキュメント・アクション」

ポスト・ドラマWS「演技を、形から物語に」九月九日（日）14時〜17時＠アートエリアB1

ワークショップデザイン、ファシリテーター：筒井潤　ゲスト：きむきがん、ささきようこ

多文化共生WS「私と私とワレワレの間」一〇月八日（土）14時〜17時＠アー

トエリアB1

ワークショップデザイン、ファシリテーター：ささきようこ　ゲスト：き

むきがん、筒井潤

『在日バイタルチェック』は、劇団石の制作で、きむきがん氏の作・演

出・出演による一人芝居である。この作品は福祉施設のスタッフ研修のた

め委託制作され、教育施設や社会運動団体の催しなどの劇場外で公演を重

ねてきた経緯を持つ。二〇一三年一〇月の初演以来、評判が機会を生み、

二〇一六年九月の大阪大学での公演は七四箇所目であった。以下に語りの

構成と、上演への応答として構想されたWSの概要を振り返り、リエンア

クトメントが記憶の継承にいかなる可能性を開きうるか考えたい。

はじめに多面的な性格を持つ本作の歴史叙述について見てゆく。物語は

在日コリアンの高齢者が集う福祉施設を舞台とし、そこに通う一人のハル

モニの日常風景と過去の回想を綯い交ぜに進んでゆく。回想場面は筋としての展開は持たず、太平洋戦争から戦後にかけて朝鮮半島から海を越えて来た人々の暮らしを描き出す。選ばれた記憶には、戦後の世界秩序の動勢と結びついた史実が映し出される。想起のきっかけとなる現在の場面では、その結果主人公が生活の安定を手にし良き人々に囲まれていることが示される一方、彼女たちが撲滅に尽くしてきた差別と入れ替わるように、新たなヘイトが影を落としている。このように『在日バイタルチェック』は、タイトルにも掲げる在日一世世代の女性のオーラルヒストリー、すなわち歴史を語ることから遠ざけられてきたマイノリティの視点による「別の歴史」として、まずは注目される。

一方でこの一人芝居の現代性として、人を国籍・民族に還元し他の性質を見えにくくする属性から、主人公や観客を解放する要素が認められる。語り手はたしかに在日コリアンであるが、娘時代に移住し異郷でハルモニになった女性で労働者でもある。回想場面で示される苦難は、民族国家の間に移住者を引き裂く異郷での暮らしを立てて行く途上の変容であり、そのことは後に見る場面で強調される。むしろ主人公の道行きで前景化されるのは差別に耐え暮らしには回収されない。

こうした本作の可能性を捉え直す機会となったのが、筒井氏とささき氏によるWSである。その具体的なワークを、以下にドキュメントしてゆきたい。

ポスト・ドラマWS「演技を、形から物語に」──自己を更新する技術としての踊り、語り、変容──

筒井氏のWSでは、踊り、語り、変容に特徴づけられる三つの場面の演技を、きむ氏の協力を得て再現するワークを行った。

一つ目は働き者の主人公が海女に出る場面の、労働歌らしき音頭に乗って、押し寄せる波を掻き分けつつ踊るアクトである。振付自体は日常動作の延長でこなせるものだが、波に流されないようにというきむ氏の

助言を得てモチーフを捉え直すと、この踊りが全身に負荷を受けた状態での動き方の試行であることが理解された。さらに掌に水の抵抗を想像し、腰を落として反復するうち、自分の内に律動が生みだされる、音楽や周囲の波のそれとのずれが調整されてゆく感覚が得られる。規範との同一化をさほど求めないこの模倣は、各々が自分で負荷に対する身の処し方を探求しながら、自身の身体秩序を調整してゆくための「タスク」のようにも捉えられる。

二つ目は耳が悪く無口な夫に代わり、その不自由をもたらした状況と背景を説明するハルモニの語りに取り組み、文字におこしてもらった台詞を声に出して読む。きむ氏が近親のハルモニたちの記憶から練り上げたという語りは、忠実さをより要請する。ふだん違和感を持ちようのない母語の発話につっかえたり、それを真似するのに迷いを覚える体験は、語られる内容以上に、植民地主義の支配について考える「躓きの石」となる。社会言語学や文学作品の社会学的アプローチにみるように、民族国家の統一と植民地支配の直接的な道具であった言語には、支配と被支配の二項関係に収まらない、多重的な拘束の契機が埋め込まれている。

被支配者を同化のダブルバインドに捕らえ、彼らに母語への絶対的な渇望と劣等感を植えつける支配者の手口を学べば一層、語ること綴ることそれらを学ぶことに対する、ハルモニ達の熱と流儀が印象深く思い返される。台詞の中の躓きの石となった韓国・朝鮮語の発音法則やアクセントは、外国語を話す際に現れる母語の干渉にすぎないが、それはしばしば学習の不成功の徴として、その責と引け目を話者に負わせてきた。だが内なる律動に支えられたハルモニの芯のある声は、それを味わい深い語りとして聞かせ、同時に支配の頓挫の徴しに変えてしまうように思われる。

このように踊りと語りのリエンアクトメントは演技の見所の再現を超えて、主人公を動かす諸力をより深く理解する糸口となる。同時に興味深いのは、一般には個人と社会の同一性の確立手段とされる踊り（身体技術）と語り（言語体系）の中に、その規範性を相対化する契機が見いだされることである。言い換えれば、

先に見た実践には、規範に対する距離を調整し批判的〝知〟を得ながら、自己を更新してゆく可能性がある
のではないだろうか。その核となる内なる律動は比喩ではなく、具体的に主人公の人生を象徴する運動モチー
フを「タスク」とするリエンアクトメント、すなわち差異を置く反復を通して獲得さ
れる。そのようにして更新される自己のあり方は、劇の構成が生みだした人間像とも一致する。

最後のワークとして筒井氏は、回想の終わりにハルモニが海の彼方を見つめたまま、対岸の少女時代から少女
此岸の現在時へと時空を泳ぐ変容のシーンを選んだ。ここできむ氏は、姿勢と表情の微細な変化だけで少女
から老女へとみるみる変身を遂げ、主人公が生きてきた広がりを瞬く間に凝縮して見せた。その圧巻の演技
は、差別と困難を耐え抜いた果てに輝いて見えるという、受難劇的な逆転の強度を備えてい
る。上演に際してはその瞬間、冒頭から「在日」に刻印されたスティグマが喚起する人々の間の分断が、感
性的には止揚されるだろう。そのリエンアクトメントに際して参加者は、きむ氏の演技の模倣ではなく、各々
自身の記憶に基づく同等のアクトを促された。

以上のWSで私たちが学び得たものは、多重的なマイノリティの主人公の人生を象徴し、その魅力を支え
る振る舞いや語りの流儀、主人公に負荷をかける権力構造とそれに対する歴史的見通しなどである。さらに
上演芸術の力量で示された変容する人間像が、最初に前景化された属性を相対化してゆく可能性も挙げてお
きたい。このときタイトルに掲げられた「在日」は、それに絡む政治と分断を意識し飛び越える機会を見る
者に与える試金石となるだろう。

補足として、これらの学びが身体から切り離された技術や体系として外化、複製しうるかという問いを立
てるとき、きむ氏が最初から一貫して作品の記録化を否定したことと合わせて、教育機関が主催し、目的化
されがちな「ドキュメンテーション／アーカイヴ」という企画の枠組みが、学びを二国間の歴史学習や異文
化理解に方向づけた可能性も銘記しておきたい。踊りが一段落したところで筒井氏が振付が創作であること

をきむ氏に確認し、「この踊りが民族や伝統に由来すると見えたなら、それはどういうことだろう」と問いかけることがなければ、WSはこの問題含みの旧来の回路に向かったかも知れない。このような創作とその帰属の関係をめぐる問いについては、このプロジェクトで繰り返し立ち返ることとなる。

多文化共生WS「私と私とワレワレの間」─アイデンティティの学びほぐし─

一ヶ月後にささき氏が準備したWSでは、喚起された疑問を引き受けつつ、『在日バイタルチェック』の鑑賞体験を見つめ直す内容となった。前半ではアメリカの人権教育で用いられているという質問シートと、このWSのために考えられたワークを組み合わせ、「属性（identity）」の作用について解きほぐしてゆく。後半は、鑑賞者をアクターとする教育劇の手法をアレンジし、『在日バイタルチェック』の物語と参加者個々の記憶を交差させた。進行は一人で考える作業とグループでのディスカッションの間を行き来し、ワークごとに全体で振り返る時間を持つ、参加者相互の対話の多いファシリテーションとなった。

最初に参加者が取り組んだのは二六の質問で、就職や家探しなどの社会的な場面で自らの属性が有利／不利にはたらくかを具体的に考えさせていくものだ。各質問がどの属性に拘わるかはオープンにしてあり、一つの質問に対していくつもの、ときに相反する属性が想定できる。したがってまずは個々で回答し、結果についてグループで話し合ううち、属性が個人の行動を阻んだり、人々を分断する側面が意識される。だが、すべて有利または不利に偏る回答が出ないようシートが設計されているため、話し合いの中で属性の複数性、構築性、可変性、属性の価値が状況や文化によって変わること、そして誰もが弱者になり得る可能性などに気づいてゆくしくみである。ここでは属性を「自分がその一員だと思える集団」「仲間だと感じるグループ」と説明されていたことから、集団の成員つまり「ワレワレ」としての社会的アイデンティティにまず重点が置かれていたことになる。

図6-2　参加者が描いた「わたし」

その後、ふたたび個人での作業に戻り、各々が自分の属性を花びらで表す花のイラストを描いてゆく。ここでは参加者は、前半で用いたカテゴリを参照しながらも、「好きなものやこだわり」を基準に、自分の言葉で「わたし」を規定し直してゆく。ここで興味深いことに、言葉以外の要素、たとえば全体の花の形や色、花芯の「わたし」と花びらの位置関係、属性を区切る線の太さまで考え抜かれた花がいくつも出来あがった。こうして出来上がった三一個の花は、個々人が多元的な属性から構成されるばかりでなく、自己モデルさらには人間存在の構造の捉え方についての、いくつもの異なる見方を示す結果となった。このように、社会的なカテゴリとして作用する属性を自分に合わせて作り替えることは、支配的な属性を相対化し、自身と社会の関係そのものを創造的に考え直す行為となったのだ。

以上のような過程を踏まえ、後半では『在日バイタルチェック』の一場面をグループで選び、再現するワークを行った。「いつかの私」をキーワードとするこのワークは、記憶に残っている場面を手がかりに、共鳴する自分の記憶を探し、自分がその場面にいたらどんな役割を演じるかを反映させる。最終的なかたちは場面ではなく、瞬間に凝縮して撮影する写真である。着想の元とされるA・ボワールは、演劇を見ることで社会への気づきを得るにとどまるのではなく、演じることで傍観者から行為者に転じることを目論んだ。対してさきは、一人の物語の中に潜在する「見えざる行為」を認め、可視

化することに重きを置いている。こうして集団作業の中で立ち上がった四つの写真は、対話と相互行為の中で生みだされた「別の歴史」として、大層興味深いものであった。

たとえばあるグループは、この作品に対する世間の関心のばらつきを、公演の客席を再現し自分たちの関わりを反映させた位置どりをすることで表した。またあるグループは、新人職員が自らの属性を告白する場面を選び、職場における少数派が異なる声の存在を想定しない同僚たちの会話に葛藤した記憶を重ね合わせた。子供のために頭を下げる母の場面を選んだグループは二つあり、一つは、誰もがどの人物の役割や立場にもなりうるという考えを、仮面をつけることで表現した。もう一つのグループでは、最初の一人が謝る母をなぞったのを見て、二人目は毅然とした佇まいでだがその背後を護るように立ち、三人目は差別された共同体へ逆方向に頭を下げるといった風に、演技を加え絵を描き変えていった。この母の絵は、再現に方向づけられた演技のリエンアクトメントの関心を超え、元のアクトを反復しない、集団作業で別の未来を描いた再行為化として、講師をもうならせるものだった。

以上のように、二つのワークショップは、『在日バイタルチェック』の中できむ氏が先んじて取り組んだハルモニたちの所作と声、主人公の生き様と象徴的に結びついた行為と台詞や印象に残る場面を、個人と集団の間で再現しようとした。いずれのワークにも共通していたのは、再現に際しての焦点を在日という属性から個人に移してゆく、具体的でフィジカルな作業を通過する点、そして感性的な気づきを入り口に、属性概念そのものから解放された行為へ方向づける過程だと言える。ワークの最後に置かれたリエンアクトメントに際しては、個々人が作品に昇華されたハルモニたちの記憶と結ぶ記憶を探して、自身の内面へ沈潜してゆく過程を通過した。そうして人種や民族、ジェンダー、年齢、階級といった他者との共通項目、属性に還元されない個の基層へと降りてなお、主人公と響き合う痛みを見いだすとき、人は『在日バイタルチェック』

という記録を残さない作品の一目撃者を越えた、他者にその体験を伝えてゆく生きたメディウム（媒体）となり得るのではないだろうか。

2 二〇一七年度―『滲むライフ』が結ぶ境界と文脈のドキュメント―

二〇一七年は、神戸の新長田に拠点を置くコンテンポラリー・ダンスの制作機関で、劇場 Art Theater dB やスタジオを運営するNPO法人ダンスボックス（以下DBと呼ぶ）に協力を求めた。前年に二〇周年を迎えたDBは数年来、独自のダンス・アーカイヴ構想を試行しており、また国内外からのレジデントや移民背景を持つ地域の人々と協働してきた実績を持つ。企画に際して、創作プロセスに重きを置くという共通の関心と、主たるメディアを映像にすることをディレクターの横堀ふみ氏と話し合い、秋のフェスティバルの一作品の記録に取り組ませていただけることとなった。具体的には、日本で老後を迎えた在日コリアンの福祉のため開かれた施設「故郷の家・神戸」の利用者と前述の筒井潤氏がつくるパフォーマンスで、記憶の継承を考える上でも深い議論を要請する実践だ。以下に、継承行為における属性をいかに乗り越えるかという前年からの関心も念頭に置きつつ、「プロセスを記録する」意義と射程について考察してゆきたい。

先に記録の活動概要を押さえておくと、上記パフォーマンスは後述する「新長田のダンス事情」という地域のダンス文化をめぐるプロジェクトの一環で制作された。訪問先の「故郷の家・神戸」は、特養をはじめとする高齢者福祉の機能を擁し、在日コリアンに限らずお年を召された地域の方が利用する複合施設で、施設のある神戸市長田区真野地区の共生をめぐる歩みの象徴とも言われている。DBはそのレクリエーションの場にダンサーがエクササイズを提供するやり方で「故郷の家」に協力を得、七月からおよそ隔週末に筒井

氏と施設で「踊る人々」の交流の機会を持ち始めた。本事業はこれに遅れて九月から、Art Theater dBでの導入レクチャーとワークショップを受けた八名が、制作の横堀氏と筒井氏に同行し始めた。一〇月一〇日の「コリアジャパンデイ」の訪問を経て毎回二人くらいが、制作内ではレコード機材は使わず、ダンスボックスに戻ってその日に目にしたことをビデオなどで残すことにした。後述の問題との関連で重要だったことに、記録しようとするワレワレが装備を徹底的に解除され、主客関係に基づく構えを揺るがせられた体験がある。一一月一九日に六名でパフォーマンスを鑑賞した後、個々のリサーチを加えて二月の展覧会で発表した。

プロセスの射程と焦点

スケジュールとコストの制約を受ける実践の便宜から一つの作品の生成プロセスを捉えようとすれば、リハーサルの始まりと終わり、すなわち作品の完成までという範囲を区切るのが一般的であろう。ついでに言わずもがなながら、レコード機器を稼働する際は被写体となる人間が有する諸権利と、大前提としての創作の都合全般に、現実の記録可能範囲は従う。発表可能性は別途の調整を必要とする。話を戻して導入レクチャーで共有いただいた作品の文脈と、実践の中で認識されてきた問題を踏まえると、プロセスの射程は一作品の創作を超えて伸張し、代わりに焦点は明確になる。このことを、本実践に即して押さえてゆく。

まず、このリサーチ型の創作プロジェクトとその成果『滲むライフ』が置かれていた制作の三つの枠組みは、それぞれ以下の来歴を持つ。

一つ目は、二〇〇一年の大阪・新世界に源流のあるコンテンポラリー・ダンスのフェスティバル KOBE-Asia Contemporary Dance Festival（以下「アジコン」と呼ぶ）で、それを通してDBは、アジアの新たな表現の担い手に日本で最初の拠点を提供し、作品の招聘と滞在制作をとおして信頼関係を築いてきた。そのプロ

グラムには、ポストコロニアリズムにおける異文化間の関係と非西洋圏の身体表象のあり方を模索し、国際的なシーンで近年頭角を現してきた作家が名を連ねている。彼らの才能は、舞踊家の仕事の審級機関たる西洋の舞踊史に照らしては、他者としてすら認められなかったかも知れない未知の表現とともに見いだされた。アジコンはそうした表現に注視を配分する枠組みと同時に、個々のダンサーの探求と活動地域の社会的文化的背景に由来する困難を共有する場をつくってきたのである。

二つ目に、具体的な制作手法として踏まえられている「新長田のダンス事情」は、二〇〇九年に始まる地域社会と連携したリサーチ事業である。このプロジェクトでは「新長田で踊る人に会いにいく」というコンセプトに基づき、地域に根付く多様なダンス実践――新舞踊から奄美・沖縄諸島、朝鮮半島などの民族舞踊――を、ダンサーが参加しながらリサーチする。アーティストが劇場外で踊る人々に出会いに行き「教わる」というやり方で関わる流儀は、芸術家が地域に出る際に踏襲されてきたアウトリーチの主客関係を超える試みとして注目されている。そうして新たに関係を模索しながら出会った地域のダンスカルチャーは、映像作家が同行して記録し、展示やパフォーマンスの形態で発表された。パフォーマンスの演出は筒井氏が務め、二〇一六年のTPAMにおける『筒井潤＋新長田で踊る人々』は、このユニークな取り組みに地域を越えて注目を集める一助となった。

以上の二つにより端的に、一つの作品の生産が、制作者の積年の営みの交差点にして、次なる展開を潜在させた複数の関係の結び目にあることが理解されるだろう。アジアのダンスのネットワーク作りの過程でDBと協働した経験を持つ武藤大祐は、人類学者ティム・インゴールドを踏まえてこれを行為の連続が描く線Bが織りなすメッシュワークと呼び、その範例に「新長田のダンス事情」を挙げる（武藤二〇一五）。同時にDBの活動には「別の文脈」づくりという側面があることも、ここに示される。アジコンは西洋を中心とする芸術市場、「新長田のダンス事情」は劇場を結ぶ舞台芸術のネットワークとは異なるやり方で踊りが享受され

る場を立ち上げた。さらに二〇一七年には他ジャンルのアートNPOとの協働による「下町芸術祭」が始ま

り、ダンスやアートにとどまらぬ領域を横断するうねりの中に、新たな踊りの場が立ち上げられた。

ここで四回目を数えるアジコンのプログラムに視野を広げると、潜在性の高い作家のネットワークを持ち、

移民背景を持つ人々と高齢者の多い地域とダンスを視座に協働しようとするDBの、二〇一七年時点の関

心が浮かび上がる。例えばジェコ・シオンポがWS参加者とつくった『神戸を前にして』では、地域住民と

国内外から新長田に「留学」しているダンサーの卵たちが入り交じり、観客を引き連れ商店街を踊り歩いた。

世代と出身地の豊かなグラデーションをなすダンサーの卵たちが入り交じり、観客を引き連れ商店街を踊り歩いた。

日常言語でヒップホップを鋳直した身体技術と、新長田の街角の像をトーテムに見立てた身振りである。対し

て、京都に拠点を置き、このアジア＝関西ダンスネットワークでの共同制作の多い山下残は、講師を務める

「国内ダンス留学＠神戸」の教え子たちと、コンテンポラリー・ダンスの持続可能性を問う作品『伝承』を発

表している。内在する特徴や技術による定義づけが不可能とされるこのジャンルにあって、メンターが卵た

ちに提示し共に作り上げたのは、モダニズム芸術の発展の根幹にある否定の身振りであった。この対照的な

作品が示すように、総合チラシで「家族の系譜」という主題の下にまとめられた作品群は、ダンスとコミュ

ニティの関係を従来の型にはめず、非日常をつくる身体技術とコミュニティをめぐる主題を、多角的に問い

直す。

　以上の流れを踏まえて、上記活動圏の一段外に出た『滲むライフ』の新たな挑戦と課題に話を進めてゆき

たい。まず確認しておくと、それまでDBが関わった地域のダンスコミュニティでは、踊りは趣味として嗜

まれつつも、独自の発表の機会と場所を持ち、そのため日々稽古される非日常の技術であった。対して高齢

者施設で行われている踊りは心身の健康への関心が前に立ち、人に見せたり見られたりする機会は稀である。

実際、ディレクターの横堀氏が制作のきっかけと挙げた踊りは、年に一度の「コリアジャパンデイ」で、し

かも発表のため準備された演目というより、懐かしい音楽に触発され垣間見られたもののようである。こうした親密な関係の場、私的な生活空間と切り離しがたく結びついた踊りは、別の場に移し換えたり、その場で再生することすら難しいことは想像に難くない。その困難と責を負う作家の仕事は、上記文脈において、生態系に分け入る研究者のそれに喩えて問題化される。

問題の一端は、芸術制度における作家と地域で「踊る人々」が結ぶ関係のあり方に求められる。芸術家が自身の領域を出て、異なる文化圏で仕事をする際、自らのアイデンティティと結びついた技術を行使することで、出会った人を素材として客体化し、同時に他者化することが起こる。文化人類学が示したコンタクト・ゾーンの問題、すなわち接触者間に不可避に生じる関係の非対称性の問題は、まずはグローバリゼーションの中で増加した国際共同制作において、西洋に拠点を置く振付家と非西洋圏のダンサー間の協働に関わる諸問題として認識された。この問題は多くの異文化間コミュニケーションに類比し、アーティストが地域コミュニティに出て行く際も例外ではない。過去のプロジェクトをとおしてDBはその都度の挑戦が孕むこの問題に心得があり、導入講義では「自分たちの文脈を押しつけない」ことを強調していた。実際「新長田のダンス事情」は、従来のアウトリーチでとられてきた芸術と社会の関係を変え、西洋近代に由来する権力構造に捕らわれない協働のあり方を示して評価された。一方で問題は、当事者間の対等かつ友好的な関係とは無関係に、文脈によって非対称性が生じることにある。この認識からは、先に触れた制作レベルの「別の文脈」づくりという課題が浮かび上がってくる。

芸術の文脈で再び問題となるのが、作家と演者の属性である。たとえ日常の棲み分けのもととなる諸々の属性を棚上げし、出会いから関係を築いていったとしても、劇場での発表という最終段階で、作家と演者の格差と属性が再び前景化される。劇場が属する芸術の文脈は、誰もがアクセスできる公共空間といいつつ、異文化に属する者、社会の少数派や弱者を他者化し、排除することで成立してきた（Burt 1998、Klein 2010）。

そうしたモダニズムの舞踊史に見られる反省に立ち、芸術の文脈に招かれた「他者」は、しかしながら「作る／作られる」という関係のみならず、劇場でこれを享受する観客との関係における「見る／見られる」という関係においても客体化され得る。とりわけ社会における弱者および少数派とみなされる属性に該当する演者を擁した作品は、作家と制作者側に利する人間の展示となりかねず、演者はこれを役立てる文脈を持たない。新たな問題として、こうした属性と文脈が生じる非対称性が、作品の鑑賞に先立って批判されるようになった。「プロセスに重点を置く」記録のあり方を探求すべき理由はこのような背景に求められる。

記録に立ち戻れば、関係性をめぐる問題はそのまま記録活動の課題となる。生の発露である踊りを記録＝外化できるのか。できたとして、生身の人間と結びついたその記録を従来のアーカイヴの分類法で収められるのか。踊りの記録の帰属先をどこに求め整理すべきか。輻輳する問題に対する回答は、具体的な実践の後にしか分節され得ない。本プロジェクトはこうした問題を適切にカバーしていなかったとは言い難く、また諸条件から予定していた記録映像は完成作品の二つの上演バージョンでしか実現しなかった。しかしながら、上演芸術の「プロセス」の記録がなぜ必要なのか、現場で具体的にどう行動し何を記憶し記録するかについて、個々人が判断する材料は、上記のDBの活動の展開に説得的に示されていると考える。言い直せば「プロセス」とは本来的には関係者一人一人の過去と未来に無限に伸びる行為の軌跡が相互に編み込まれてゆく様として思い浮かべられ、その範囲は限定的に捉えられない。しかしながらその接触、干渉する様が、非対称な関係をいかに反転しようとしたか、最終的に作品のみならずアクトする人間を提示するいかなる文脈を遺し得るかという関心によって、現時点では焦点化し得るだろう。

『滲むライフ』地域と劇場の間を相互行為の場にする境界

最後に上記の関心に照らして簡単に、記録者の目に移った『滲むライフ』にいたる過程をドキュメントし

図 6-3　『滲むライフ』礼拝の場面

図 6-4　下町芸術祭 2017 Kobe-Asia Contemporary Dance Festival 04
総合チラシ

を結ぶ導線が、「下町芸術祭」では海岸領域にまで広がった。そしてタクシーや地下鉄での移動をやめ、制作陣と自転車や徒歩で行き来する折々に、界隈には都市機能やコミュニティだけでなく震災後の建築などに分節される新旧の境界があることを教えられた。同時に、「コリアジャパンデイ」やDB企画のカフェ・ナドゥリの街歩きに参加したことで、そうした街の区分を流動化する動きがあること、また境界の隔てつつ結びつ

ておきたい。そこに記す空間の認識の変容は報告者の体験に沿うが、境界の意識については受講生の間でたびたび話題にのぼっており、それは記録の対象と関係を結ぶ過程に設けられた学びの有意義なハードルとしても捉え返される。

空間の認識については、足を運ぶごとに、それまで何度も通ったはずのArt Theater dB周辺が、具体的に見えてきたという素朴なものだ。まずはアジコンの開催時などに商店街と会場

ける作用も知ることになる。このようにして「故郷の家」とArt Theater dBの間を往き来する道のりは、いくつもの境界を知り、越える機会として認識されるようになった。それは、移住後のDBの活動を展開させた「地域」という文脈が、立体的かつフィジカルな関わりを求めるかたちで現れてきた体験でもある。

こうした動的な境界の知覚は、次第に人々の集まりが生みだす空間でも意識されるようになる。例えば街頭でダンスを踊る人と見る人が街に様々な線を描くように、「故郷の家」でもエクササイズからカラオケにかけて、踊りをともにする／しない人々の集合離散が観察される。踊る人の多くは当初、インストラクターを務めるダンサーや同行者たちへのおつきあいといった風情に見えたが、そのうち一人一人が内から動かされる瞬間も垣間見るようになった。個人的に衝撃を受けたのは、フラダンスやヨガなど多彩なダンス経験を持ち、いかなるナンバーもボックスステップで踊りこなされるKさんが、踊りでは全く出さなかった故郷への思いを、言葉をきっかけに露わにしたことである。こうして一人一人と踊りの関係が垣間見えてくる一方で、「故郷の家」と劇場の間の境界は壁のようにせり上がっていくように感じられた。しかしながら、最後の訪問からほどなくして受講生と鑑賞した『滲むライフ』の中で、筒井氏はこうした諸々の境界を興味深いやり方で顕在化して見せた。

パフォーマンスの会場はArt Theater dBではなく、地域の多くの人が、ひょっとするとハルモニも子供の頃通ったであろう、ふたたび学舎の旧校舎の講堂に設けられた。そこで基本的なアクトとして、先祖を迎える「チェサ（祭祀）」とその後慣習的に設けられる宴会が再現される。これはハルモニにとっての踊りが自然に出てきやすい場所と機会の設定であろう。チェサはまた、コリアン社会の主要な伝統行事であり、先祖に連なる一族の繋がりを確認する集会の機会であるが、本国よりも日本で熱心に行われ、社会的差別や偏見の中で生きてゆく在日コリアンのアイデンティティと結びついているとされる。一世、二世世代においてそれは〝母語〟で語られる数少ない肉親、すなわち死者を想起し、その記憶を子孫に伝える機会でもあっただろう。

パフォーマンスは祭壇の設え、料理の盛りつけといったチェサの準備から始まり、これを行うのは年齢と性別の構成において、在日コリアンの三世代目くらいの核家族の典型――父母と娘息子――に見える四人の出演者である。演出家の筒井氏を含む彼らが赤の他人であることは、進行と共に四方のスライドに映し出される彼らの現実のプロフィールで早々に明かされるが、同時に彼らの身体と行為が引き受ける疑似「家族」像は、民族や国籍のばらつき、自身の属性に関わるコメントとともに揺さぶられてゆく。例えば韓国の若い女性はオッケチュム（肩踊り）など踊らず、在日コリアンの俳優はこうした現代演劇に出るようになってから在日の属性を意識するようになり、日本人の高校生は子供の頃好きになった朝鮮半島の伝統音楽を続けるのに数々の属性の横やりに悩まされてきた。続いて露わになる、芸術を通して在日コリアンや朝鮮半島の文化の実践に携わったことがあるという共通点は、芸術と共同体、属性と文化の結びつきの自明性を問いかけてゆく。

加えて、儀式の細部をネットで調べるくだりは、インターネットという国境を持たない外部記憶装置網が文化の継承、伝承において占めつつある地位をも示唆している。こうして家族、共同体、伝統、芸術に対する問いかけを提示していった後、儀式の核心部である礼拝の段で、正統なやり方を知らない年輩のハルモニが客席から招き出された。このとき、設営や照明による物理的な境界のない空間で、観客の座る位置だけで画された境界が、ハルモニに超えられる。その後作家一同は彼女の所作に倣って、つまり教わる格好で丁寧に礼拝を行った。

後半は、カラオケ大会となり、この境界がフィジカルに再編される。筒井氏をはじめ前半の出演者が観客にも踊りへの参加を促したからだ。一般客に混じって鑑賞していたドキュメント受講生たちも、各々でそれに加わるか否か判断した。ここに至って前半で静的なものとして現れていた境界は、「見る／歌い踊る」というパフォーマンスにより動き、意識して踏み越えてもいいハードルとして提示される。最後は、韓国・朝鮮のうパフォーマンスにより動き、意識して踏み越えてもいいハードルとして提示される。最後は、韓国・朝鮮の音楽を稽古している高校生が、フォーククルセダーズの『悲しくてやりきれない』を歌って宴会を静かに

締めくくった。

この儀式の単純な構成をなぞった作品においては、二重性とその境界がつねに明示されている。アクティングエリアでは、在日コリアンのコミュニティと結びついた伝統を、若い世代がハルモニから教わり、フィジカルに再現する。客席（後方）のスライドでは、演者のまちまちな属性と儀式および芸術に対する個人の心の揺れが言葉で明かされる。同時進行する伝統行事と現代パフォーマンスは二つの領域に割り当てられ、その境界を膝を抱えて座る最前列の観客が画している。この境界がどのような意味を持つかは、個々人の属性や技芸との関わり、そして新長田の街の体験段階で違ってくるだろう。重要なのは、それが段差や照明により隔てのない空間で人々の行為で再編する境界に集約されていた点である。その際、自ら見られる場に身を置き続け、ハルモニに教えを請い、観客に出て来ても出て来なくてもいい踊りの場を保ち続けた筒井氏の演技の様態は、主客関係を自ずと生じるあらゆる行為動詞、日本語によるドキュメントの限界を端的に証している。

3　二〇一六年度vol.1、二〇一七年度vol.2、二〇一八年度──維新派の記憶をめぐるプログラム──

二〇一六年度は大阪大学総合学術博物館およびその教員と維新派、松本雄吉氏とのつながりの延長で、維新派の二〇一六年公演の創作過程のドキュメンテーションを計画し、結果として国内最後の維新派公演となってしまった作品『アマハラ』とその劇場、および維新派の生成解体のプロセスを記録、展示した。二〇一七年度は松本雄吉氏の亡くなられた後に始動したカンカラ社による作品のデジタルデータ化、冊子化プロジェクトに参加し、プロジェクト有志の指導の下『nostalgia』の台本を出版した。途上で見いだされた課題と可

能性を掘り下げる機会として、二〇一八年は過去二二年間の制作物を利用して、維新派を想起する展覧会とその関連企画を実施した。

- 準備講座

7月29日（日）10時半〜12時　維新派アーカイブスについて①
講師：清水翼（株式会社カンカラ社）
13時〜16時　旅する展覧会—制作と記録の準備—
講師：亀田恵子（Arts&Theatre → Literacy）、菱川裕子

8月4日（土）13時〜14時半　新しい価値創出のための記録—社会的インパクト評価について—
講師：落合千華（ケイスリー株式会社・最高執行責任者）
15時〜16時半　維新派アーカイブスについて②
講師：清水翼（株式会社カンカラ社）

8月5日（日）（於：大阪大学中之島センター講義室303）
10時半〜12時　アートをめぐる法—著作権と肖像権—
講師：甲野正道（大阪大学知的基盤総合センター・客員教授）
アシスタント：中山良平（知的基盤総合センター特任研究員）
13時〜16時　旅する展覧会と旅する台本—映像による記録の準備—
講師：立川晋輔、菱川裕子、古後奈緒子

奈良・平城宮址

『アマハラ』

Re+member

geography & body

Re+pl@y

history & memory

台湾・高雄

Re+enact

『nostalgia』

図6-5　旅する展覧会「3つの『Re』をめぐって。
　　　　—維新派という地図をゆく—」会場図

- 展覧会および関連企画
- 9月11日（火）〜9月16日（日）
- ラボカフェ×旅する展覧会「3つの『Re』をめぐって。—維新派という地図をゆく—」
- Re+pl@y：投げかけと応答（Reply）＋遊ぶ（Play）
- Re+member：想起と追憶＋仲間をつくる　9月15日（土）　15時半〜21時トークイベント
- Re+enact：再現と体験＋演ってみる　9月16日（日）　13時半〜ワークショップ　17時〜ショーイング
- 旅する台本「元・維新派の役者によるWS」11月8日（木）＠大阪府立福井高校

　これらの活動全般で私たちは、様々な関係者の体験の中で生きられた維新派の記憶、いうなれば現象としての維新派に取り組んだと言うことができるだろう。そうした経験の担い手の中でも、役者と観客に焦点を当てたのは、上演芸術のエレメンタルな媒体（＝アクトする人／見る人）でありながら、記録の対象からこぼれがちな両者の「アーカイヴとしての身体」性を、受講生の制作物が掬い取っていたことによる。『Arts & Media』vol.7で考察したように、演劇やダンスの経験を持ち、維新

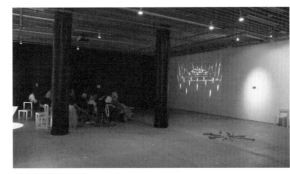

図6-6　Re+member エリア

図6-7　Re+pl@ay エリア

派の観客でもあった菱川裕子氏のドキュメンタリー映像と、批評や対話型鑑賞のファシリテーターとしてアートに関わる亀田恵子氏の旅人プロジェクトは、毎年維新派のために集散する記憶の共同体の地域と時代を超えた広がり、そして個々の存在に目を向けるものであった。対象と方法の捉え直しという観点からも興味深いその成果物に基づき、展覧会では両氏を共同企画者とし、関係者の協力を得て、制作物の展示にとどまらない想起の場、さらなる記憶と記録の収集の場となるような空間インスタレーションの実現を試みた。

関連して、企画段階でカンカラ社に相談にのっていただき、菱川氏が出演者の元に通って実現したトークイベントでは、観客を選び半ばクローズドに設えた場で、「元役者」が「維新派」になり、そして個に戻ってゆく一人一人の貴重な道のりが開示された。それと並行して稽古と創作の過程で俳優たちが身につけてゆく生活の知恵と、作品ごとに展開を見る技法の変遷過程についても整理された。また平野舞氏をはじめとする元役者のリードで、俳優やダンサーやその指導者に対象を限って行われたワークショップでは、『漂流の演劇――維新派のパースペクティブ――』（大阪大学出版会、近刊）で考察した台本にもとづくリエンアクトメントの可能性を、劇的に超える瞬間を垣間見ること

ができた。来訪者、協力者のフィードバックは、ウェブサイト [https://3redoc2018.wixsite.com/kioku] にまとめている。

おわりに

二〇一六年度はリエンアクトメントの可能性と、二〇一七年度はプロセスの記録の意義について考察してきた。前者においては、言葉による歴史とは別の身体の声を顕在化させ、他者の記憶を自己の物語と結びつけ、集団で未来の行為を探る可能性が認められた。後者においては、芸術の文脈から排除されてきた他者と出会い、技術が生みだす主客関係を攪乱し、芸術を相対化する文脈を遺してゆく活動に即して、記録の射程と焦点、メディアの可能性と限界が明らかになった。上演芸術と記憶の継承という活動全体の関心に照らして、いずれも学びの集団における属性の障害としての問題点と潜在性を示している。これらは、きむ氏の作品、ささき氏と筒井氏のWS、DBおよび横堀氏の制作と筒井氏の創作といった貴重な実践と、境界際をともに歩いてくれた受講生なくしては分節し得なかったものである。

維新派をめぐる活動においては、ドキュメント活動を規定する維新派とは何なのかという問いに、何度も立ち止まって考えさせられた。半世紀におよんで大阪を拠点とし、属性あるいは人間というカテゴリさえ超える存在を提示してきた「派」の行為の連鎖は始まりも終わり定かでなく、手元に集まった記録メディアもフィルムからデジタルへ、テープから円盤へ、絶えず書き換わってゆく未来を示している。あらゆる文化の資源化が促され、作品の再現に必要なデータベースの構築が技術的可能になりつつある昨今、維新派の記憶をめぐる身体を介した再生／再行為化の可能性については、今後も考えてゆきたい。

〔参考文献〕

Backofer, Andreas u.a. (Hrsg.) (2009). *Tanz & Archive Forschungsreisen: Reenactment.* Heft 1. München: epodium.

Brandstetter, Gabriele and Klein, Gabriele (eds.) (2012). *Dance [and] Theory.* Bielefeld: transcript Verlag.

Burt, Ramsay (1998). *Alien Bodies, Representation of modernity, 'race' and nation in early modern dance.* London and New York: Routledge.

Matzke, Annemarie (2012). Bilder in Bewegung bringen: Zum Reenactment als politischer und choreographischer Praxis. In: Jens Roselt u. Ulf Otto (Hrsg.) *Theater als Zeitmaschine.* Bielefeld: transcript Verlag, pp.125-138.

Thurner, Christina u. Wehren, Julia (Hrsg.) (2010). *Original und Revival: Geschichts-Schreibung im Tanz.* Zürich: Chronos.

Wehren, Julia (2016). *Körper als Archiv in Bewegung: Choreografie als historiografische Praxis.* Bielefeld: transcript Verlag.

伊豫谷登士翁・平田由美編（二〇一四）『「帰郷」の物語／「移動」の語り』平凡社

古後奈緒子（二〇一七）「パフォーマンスをめぐる継承と創造的ドキュメンテーションに向けて—「記憶の劇場」活動⑦維新派『アマハラ』のドキュメント・アクションをふり返る—」Arts & Media vol.7、二七五—二八二頁

古後奈緒子（二〇一八）「身体のアーカイヴが開くとき、人がメディアになるとき」Arts & Media vol.8、一九七—二〇〇頁

古後奈緒子（近刊）「記録メディア」としてのパフォーマンス台本に関する試論—維新派「nostalgia」の上演台本の創造性—」永田靖編『漂流の演劇—維新派のパースペクティブ—』一九二—二二二頁（予定）

ささきようこ（二〇一八）「つぎなる物語をつむぐための創造的観劇—「写真に切り取った私の物語」第2回ワークショップ報告として—」他所収『記憶の劇場　プロジェクト⑦「アクトとプレイでまなびほぐす—記憶とドキュメント・アクション—」フィードバック』大阪大学総合学術博物館

徐京植（二〇一〇）『植民地主義の暴力「ことばの檻」から』高文研

杉原達（一九九八）『越境する民—近代大阪の朝鮮人史研究—』新幹社

武藤大祐（二〇一五）「メッシュワークとしての振付」群馬県立女子大学紀要（36）、一二七—一三六頁

第三部

プログラムとしての記憶

第7章　アート・ファシリテーター育成プログラムとしての「記憶の劇場」

渡辺浩司

はじめに

「記憶の劇場」は、文化庁補助金の交付を受けて平成二八年（二〇一六年）度から平成三〇年（二〇一八年）度の三年間にわたり大阪大学総合学術博物館の主催で展開したアート・ファシリテーター育成事業である。各年度の文化庁の補助金の名称と大阪大学総合学術博物館の「記憶の劇場」の名称は、次の通りである。

平成二八年度
文化庁「大学を活用した文化芸術推進事業」
大阪大学総合学術博物館「記憶の劇場──大学博物館を活用する文化芸術ファシリテーター育成講座」

平成二九年度
文化庁「大学を活用した文化芸術推進事業」
大阪大学総合学術博物館「記憶の劇場Ⅱ──大学博物館を活用する文化芸術ファシリテーター育成プログラム」

平成三〇年度
文化庁「大学における文化芸術推進事業」
大阪大学総合学術博物館「記憶の劇場Ⅲ——大学博物館における文化芸術ファシリテーター育成プログラム」。

三年間で文化庁補助金事業の名称は「大学を活用した文化芸術推進事業」に変わり、大阪大学総合学術博物館の「記憶の劇場」もサブタイトルが「大学博物館を活用する文化芸術ファシリテーター育成講座」から「大学博物館を活用する文化芸術ファシリテーター育成プログラム」を経て、「大学博物館における文化芸術ファシリテーター育成プログラム」に変わった。

文化庁補助金「大学を活用した文化芸術推進事業」及び「大学における文化芸術推進事業」の目的は、以下の通りである。「大学の有する教員、教育研究機能、施設・資料等の資源を積極的に活用したアートマネジメント（文化芸術経営）人材の養成プログラムの開発・実施を補助し、開発されたプログラムを広く他大学等に周知・普及させることで、我が国の文化芸術の振興を図ることを目的とします。（いわゆるファシリテーターの役割も含みます。）そして「アートマネジメント（文化芸術経営）」という語句に以下の注が付されている。「※アートマネジメント（文化芸術経営）とは、芸術家の創造、文化芸術を享受する鑑賞者を中心とする地域社会、産業界及びそれらを支えるリソースとの連携・接続を図ることにより、文化芸術の作り手と受け手とをつなぐ役割のことを指します。」また、アートマネジメントを担う人材に求められる能力としては、文化芸術に関する幅広い知識を持ち、芸術の受け手のニーズをくみ上げ、魅力的な公演、文化芸術の価値を地域や行政にわかりやすく説明する能力、公演・展示の実施に必要な資金獲得、営業・渉外交渉等の業務を行う能力などが挙げられ

ます。」

この目的に沿って、文化庁補助金交付を受けて大阪大学の推進した事業が「記憶の劇場Ⅱ」「記憶の劇場Ⅱ」「記憶の劇場Ⅲ」である。この文化庁補助金事業は、三年間の計画は認められているが、単年度制である。毎年申請し、事業として認められなければならない。三年間の計画を立て申請しても、毎年度認められるわけではない。「記憶の劇場」のプログラムは、幸いにして三年度にわたり、文化庁補助金事業として交付を受け、「文化芸術推進事業」として文化庁の活動の一翼を担うことができた。「記憶の劇場」三年間の事業活動を振り返りたい。

1　文化庁「大学を活用した文化芸術推進事業」の社会的な背景

　文化庁「大学を活用した文化芸術推進事業」は、平成二五年（二〇一三年）度から始まった。この事業の根拠となる法令は、「文化芸術振興基本法」（平成一三年度法律第148号）の第16条、第17条、第21条、第23条、第32条第2項である。特に第17条には「国は、芸術家等の養成及び文化芸術に関する調査研究の充実を図るため、文化芸術に係わる大学その他の教育研究機関等の整備その他の必要な施策を講ずるものとする」とあり、文化芸術に係る大学その他の教育研究機関等が文化芸術振興に果たす役割が明記されている。なお、「文化芸術振興基本法」（平成一三年度法律第148号）は、平成二九年（二〇一七年）六月二三日に「文化芸術基本法」に改正されたが、第17条は改正後も文言は変わっていない。文化庁「大学を活用した文化芸術推進事業」が平成三〇年（二〇一八年）度に文化庁「大学における文化芸術推進事業」と名称が変わったのは、根拠法令が平成二九年度に改正されたからだと思われる。

さて、当初は「大学を活用した文化芸術推進事業」と銘打っていたのは、おそらく文化芸術を推進していくうえで博物館や美術館、音楽堂だけではなく、大学も活用するという意図があったのだろう。そこには、大学のアウトリーチ活動の推進（平成一六年度）、劇場法の成立（平成二四年）、二〇二〇年の東京オリンピックの開催という時代背景が見て取れる。以下では、大学のアウトリーチ活動の推進（平成一六年度）、劇場法の成立（平成二四年）、二〇二〇年の東京オリンピック開催という三つの点に焦点を当てて、文化庁補助金事業の社会的な背景を見ていきたい。

大学のアウトリーチ活動の推進

大学のアウトリーチ活動については、『平成一六年度版　科学技術白書』の「第1部　これからの科学技術と社会　第3章　社会とのコミュニケーションのあり方　第2節　科学者等の社会的役割　1．科学者等の国民との交流の推進」において「今後、科学者等が社会的責任を果たす上で求められるのは、今までの公開講義のような一方的な情報発信ではなく、双方向的なコミュニケーションを実現するアウトリーチ（outreach）活動である」と記されている。さらにアウトリーチについても説明がある。「アウトリーチとは、リーチ・アウト（reach out）という言葉が名詞化された言葉であり、もともとの意味は「手を伸ばす、差し伸べる」などである。欧米では普通に使われている言葉であり、アウトリーチ活動は、科学技術に限らず、芸術、医療、福祉などの分野でよく行われている」と説明されたうえで、その意義が次のように強調されている。すなわち、「特に、科学者等のアウトリーチ活動と言った場合、「研究所・科学館・博物館の外に出て行う単なる出張サービス的な活動ではなく、科学者等のグループの外にいる国民に影響を与える、国民の心を動かす活動」であると認識することが重要である。ただ単に知識や情報を国民に発信するというのではなく、国民との双方向的な対話を通じて、科学者等は国民のニーズを共有するとともに、科学技術に対する国民の疑問や不安

を認識する必要がある。一方、このような活動を通じて、国民は科学者等の夢や希望に共感することができる。こうして科学者等と国民が互いに対話しながら信頼を醸成していくことが、アウトリーチ活動の意義であると考えられる。」この白書によれば、「科学者等」には博物館所属の研究者や学芸員も、「国民との双方向的な対話を通して」説明責任を果たすとともに、大学の研究者だけでなく博物館の研究者や学芸員も、「国民との双方向的な対話を通して」説明責任を果たすとともに、次世代の科学技術人財の育成に寄与すべきだとされているのである。

　　劇場法の成立

　劇場法は、正式には「劇場、音楽堂等の活性化に関する法律」という名称で、「文化芸術振興基本法」（平成一三年法律第148号）の基本理念にのっとり平成二四年に施行された。これまで、文化会館や文化ホールといった文化施設（劇場、音楽堂等）は貸館公演が中心となっており、劇場や音楽堂等として充分に機能していなかった。また、芸術団体も大都市圏に集中し相対的に地方では芸術に触れる機会が少なかった。こうした状況を踏まえて、「劇場、音楽堂等」の設置運営者と芸術団体等と国・地方公共団体との三者の役割、さらに三者の協力関係を明確にし、劇場・音楽堂等を取り巻く環境の整備等を推進することがうたわれている。この法律が施行された時（平成二四年六月二七日）「劇場、音楽堂等の活性化に関する法律の施行について（通知）」という通知文が文部科学副大臣名で出されている。「通知」は「第一　法律の概要」と「第二　留意事項」とからなるが、「第二　留意事項」に「3　学校との連携（1）劇場、音楽堂等の事業者を行うために必要な専門的能力を有する者を養成し、確保する等のためには、大学等の機能を生かすことが重要であることから、国において、劇場、音楽堂等と大学等との連携及び協力の促進を図ることとしているが、各地方公共団体、関係機関においては、劇場、音楽堂等と大学等との連携及び協力の促進を図ることとしているが、各地方公共団体、関係機

関及び関係団体においても、劇場、音楽堂等と大学等との連携及び協力が図られるよう努められたいこと」[1]と記されていて、大学等の機能を生かす重要性が指摘されている。

二〇二〇年の東京オリンピック開催

令和二年（二〇二〇年）開催予定の第32回オリンピック競技大会は、平成二五年（二〇一三年）九月八日（現地時間では九月七日）にブエノスアイレスで開催されたIOC総会で投票により東京で開催されることが決まった。これにともない、二〇二〇年東京オリンピックをみすえて「文化プログラム」の準備が始まった。オリンピックは、スポーツと文化の祭典である。「オリンピック憲章」には「スポーツを文化と教育と融合させることで、オリンピズムが求めるものは、努力のうちに見出される喜び、よい手本となる教育的価値、社会的責任、普遍的・基本的・倫理的諸原則の尊重に基づいて生き方の創造である」（根本原則）とされ、「オリンピック競技大会組織委員会は、短くともオリンピック村の開村期間、複数の文化イベントのプログラムを計画しなければならない」（第5章・第39条）とある。[2] 平成二七年（二〇一五年）五月には「文化芸術の振興に関する基本的な方針――文化芸術資源で未来をつくる――（第4次基本方針）が閣議決定され、翌年、平成二八年（二〇一六年）七月には、文化庁が「文化プログラムの実施に向けた文化庁の取組について～二〇二〇年東京オリンピック・パラリンピック競技大会を契機とした文化芸術立国実現のために～」を発表し、二〇二〇年東京オリンピック後をみすえた「Beyond 2020」の活動が本格的に始動した。こうして文化庁は、オリンピックの「文化プログラム」の実施を通して、「文化芸術立国実現」に向けた基盤を整備するため、人材育成や体制強化に取り組むようになった。

2　大阪大学の取り組み

文化庁「大学を活用した文化芸術推進事業」及び「大学における文化芸術推進事業」の目的は、すでに述べたように、以下の通りである。「大学の有する教員、教育研究機能、施設・資料等の資源を積極的に活用したアートマネジメント（文化芸術経営）人材の養成プログラムの開発・実施を補助し、開発されたプログラムを広く他大学等に周知・普及させることで、我が国の文化芸術の振興を図ることを目的とします。」

この目的に従って、大阪大学では、総合学術博物館の主催、文学研究科の共催で、平成二八年度から三年間にわたり「記憶の劇場」「記憶の劇場Ⅱ」「記憶の劇場Ⅲ」という人材育成プログラムを実施した。人材育成プログラムのコンセプトは三年間で変わっていないので、まず「記憶の劇場」の組織と趣旨を説明し、次にそれを実現するためのストラクチャー（構造）を説明する。最後に育成する対象人材について説明する。

「記憶の劇場」の組織と趣旨

「記憶の劇場」初年度の事業申請書にこのプログラムの組織と趣旨が記されている。

大阪大学総合学術博物館を主な舞台として、近隣の劇場・音楽堂・美術館等とも協同し、主として社会人のための文化芸術ファシリテーター育成プログラムを推進する。従来の博物館は、過去の様々な遺品、記念品、芸術作品、文献資料、民族資料などを収集、維持保存し、その研究に努めてきた。一方で、それら「ミュージアム・ピース」を収めるいわば「記憶の劇場」としての博物館の機能を現代社会に適合させるべく強化し、それらを「生きたアート」として現代市民社会に開いていくことも求められている。大学博物館の強みを活かし、それらを、文理融合的なあるいは基礎研究的な潜在力と連動させた「リサーチ型ミュー

ジアム」のあり方を探求していく。このプログラムでは、大学博物館としての潜在力を最大限に活用する

ることで、地域社会と共創して新しい文化芸術ファシリテーターの育成と、これまでにない社会人育成

プログラムを構築することが目的である。

　前半には組織体制が、後半にはコンセプトが記されている。まず、組織体制についてである。大阪大学総

合学術博物館が主催となり、近隣の芸術諸機関と連携して、プログラムを推進した。このプログラムを推進

する事業担当者は以下の通りである（肩書きは平成二八年度当時）。永田靖（文学研究科教授、総合学術博物館長）、

伊東信宏（文学研究科教授）、橋爪節也（総合学術博物館教授）、上田貴洋（総合学術博物館教授）、伊藤謙（総合学

術博物館特任講師）、横田洋（総合学術博物館助教）、山﨑達哉（総合学術博物館特任研究員）、古後奈緒子（文学研究

科助教）、渡辺浩司（文学研究科助教）である。連携機関は、公益財団法人益富地学会館、兵庫県立尼崎青少年

創造劇場（ピッコロシアター）、大阪新美術館建設準備室（現大阪中之島美術館準備室）、吹田市文化振興事業団

（メイシアター）、能勢浄るりシアター、あいおいニッセイ同和損保ザ・フェニックスホール、豊中市都市活力

部文化芸術課である。

　大阪大学の強みを生かし、総合学術博物館を主として、文学研究科の協力のもと文理融合型のプログラム

を推進することのできる人員となっている。また連携機関についても、近隣の自治体や芸術諸機関との連携

に重点をおいて、プログラムを推進する仕様になっている。なお、各連携機関からはアドバイザーを招聘し、

プログラムの開始と終了時に、「大学博物館を活用する芸術文化ファシリテーター育成連絡協議会」を開催

し、助言や提言や評価を受けた。

　次に、コンセプトについてである。コンセプトは、「「ミュージアム・ピース」を「生きたアートに」」と

「リサーチ型ミュージアム」の二つである。

まず「「ミュージアム・ピース」を「生きたアートに」」について。一般論として、博物館はこれまで、「ミュージアム・ピース」を収集・保管・研究するという側面がつよかった。しかし、現代社会において博物館に求められているのは、収集・保管・研究の機能はもちろんのこと、「ミュージアム・ピース」を現代社会に適合させ、「生きたアート」として現代市民社会に開いていくことも求められている。こうした要請は、すべての博物館に求められており、大学博物館といえども例外ではない（1節を参照）。例えば、東京大学総合研究博物館は「学術の普及と啓蒙を通じ、社会に貢献することをその使命」として、東京駅前のJPタワー（KITTE）内に「インターメディアテク」を設置し、「ミュージアム・ピース」を「生きたアート」として社会へ開き、そうすることで現代社会の問題を浮かび上がらせている。他方で、すでに1節で述べたように、大学のアウトリーチ活動の推進にとどまらず、劇場法の成立、二〇二〇年のオリンピック開催等により芸術系の大学にも、アート・ファシリテーター／アート・マネージャーの育成／養成が求められるようになった。

芸術系の大学は、画家や音楽家、バイオリニストや陶芸家、作曲家や建築家など芸術家／作家を育てるだけではなく、芸術家／作家と一般市民との間にある垣根を取り、橋渡しする人材、つまりアート・ファシリテーター／アート・マネージャーをも育てる必要が出てきた。

次に「リサーチ型ミュージアム」についてである。ミュージアムによって何をリサーチするのか、しかも、芸術／アートが関与するとき、その調査対象は何か、という疑問が生じる。しかし芸術／アートこそ時代の問題を明らかにする一番の道具である。ミュージアムにあるのは過去の遺物ではなく、当時の有り様を伝えてくれる証拠であり証人である。当時の有り様を見て聞いて知ることは、われわれの日頃の暮らしと異なった／同じ風景を浮かび上がらせる。どこが違うのか、どこが同じなのか。そして違う／同じと感じるわれわれの感想は、本当なのか、誤解か、曲解か、偏屈か、という問いを生む。この問いから、現代社会においてあたりまえと思われてきた事柄が、かつてはそうでなかったという発見につながる。この発見に、芸術／アー

トによるリサーチの意義がある。

大阪大学は、優れた研究教育を行っている総合学術博物館を有すると同時に、芸術系大学でないにもかかわらず芸術系大学に引けを取らない芸術研究教育組織を有している。この二つの強みを生かすべく、掲げたのが「「ミュージアム・ピース」から「生きたアート」へ」と「リサーチ型ミュージアム」というコンセプトであった。

人材育成プログラム「記憶の劇場」の構造

以上の組織とコンセプトのもとで、集中的に学習できるように一年間を三期に分け、第一期は、プログラム全体の理念と学知を学ぶ座学中心の学習期間、第二期は、各活動の推進する活動に受講生を配属して、具体的な研修を行う期間、第三期は、各活動での研修の成果を大学博物館において展示、上演する期間とした。

受講生は、第一期において、プログラム全体の理念と学知を学び、第二期においては配属された各活動で実践的な研修をつみ、第三期の展覧会を実施、運営した。

三年間のプログラムのうち、一年目と二年目は第三期に各活動の研修結果を大学博物館で展示、上演したが、三年目は、各活動の研修結果を、連携協力機関と協力して学外で展示、上演し、大学博物館ではアーティストを招聘し、アーティストの展覧会を開催した。⁴

第一期、第二期、第三期の具体的な内容を記す。

- 第一期（活動①）「記憶の劇場」オープニング講座

プログラムの開始時に、プログラムの意義や履修方法や一年間の予定を案内するガイダンスを開いた。そ

の後、活動②から活動⑦までを担当する教員が各活動の研修内容を紹介した。こうしてプログラムの理念を共有し、博物館や美術館（ミュージアム）の持つ今日的な意義と問題を学び、海外の博物館や美術館の活動についての知見を深めた。二年目からは、九月に、関西の文化芸術の現状と問題を知るために、レクチャーを開いた。また同時期に総合学術博物館において博物館実習を行った。レクチャーの内容を具体的に記すと、二年目は、二〇一七年九月一六日（土）に大阪大学21世紀懐徳堂スタジオにて、「セミナー「大阪の記憶と未来」・博物館オリエンテーション」を開催した。セミナーの講師は大阪新美術館建設準備室（当時）菅谷富夫氏で、大阪新美術館の準備状況や新美術館が立つ中之島地区との関係などについて講演があった。その後、総合学術博物館にて博物館オリエンテーションと博物館実習を行った。三年目は、二〇一八年九月二二日（土）に大阪大学21世紀懐徳堂スタジオにて、「セミナー「関西のアートシーンと将来」・博物館オリエンテーション」を開催した。関西の芸術諸機関で活躍する三名を講師としてお招きし、関西の芸術活動に焦点をあて、文化芸術の拠点としての関西について議論した。講師は、公益財団法人益富地学会館の石橋隆氏、兵庫県立尼崎青少年創造劇場（ピッコロシアター）の尾西教彰氏、「アートコーディネーター／AO Architects and Arts」の青嶋絢氏である。三名の講師の先生からはそれぞれの活動を紹介していただき、その後、音楽学の伊東信宏が司会となり、三名の講師の方々と関西の文化芸術について議論した。また総合学術博物館にて博物館オリエンテーションと博物館実習を行った。

・第二期（活動②〜活動⑦）

　第二期は活動②〜活動⑦に分かれて、それぞれの活動で実践的な研修を行った。各活動の事業担当者と活動の名称・内容及び主な連携機関を次に示す。活動②〜活動⑦の日程が重ならないように、スケジュールを組んだ。

活動②‥橋爪節也、「地域文化の検証：発信とメディアリテラシー」、エコ・ミュージアムの可能性を考慮して、「道頓堀と中之島」「浪花八百八橋」「名所・行楽・観光」をテーマに大阪の文化の魅力を再検討し、これを発信することで、都市イメージに対するメディアリテラシーを学習した。主な連携協力機関、140B。

活動③‥上田貴洋、伊藤謙、「自然科学に親しむ・触る・アートする」、アート・ファシリテーターも科学的な知識を必要とする時代になりつつある昨今、科学的な知識への一歩を踏み出すためにも、自然科学を題材とするアーティストと自然科学者の協力のもと、文理融合型のアートのあり方を学習した。主な連携協力機関、公益財団法人益富地学会館、京都造形芸術大学。

活動④‥伊東信宏、「オペラ『新しい時代』をめぐるワークショップ」（一年目）、「三輪眞弘『新しい時代』上演の制作」（三年目）、三輪眞弘と前田真二郎のモノローグ・オペラ『新しい時代』の再演」（二年目）、「モノローグ・オペラを一七年ぶりに再演し、記録に残し、上演会を企画運営実施することにより、演奏会のモノローグ・オペラを一七年ぶりに再演し、記録に残し、上演会を企画運営実施することにより、演奏会の運営を実践的に学習した。主な連携協力機関、情報科学芸術大学院大学IAMAS、あいおいニッセイ同和損保ザ・フェニックスホール。

活動⑤‥永田靖、横田洋、「パフォーミング・ミュージアム　vol.1　森本薫」（一年目）、「パフォーミング・ミュージアム　vol.2　くるみ座」を上演する」（二年目）、「パフォーミング・ミュージアム　vol.3　関西新劇」（三年目）、大阪大学総合学術博物館に寄贈された森本薫の資料と「くるみ座」の資料などを活用して、関西演劇の記録と記憶を掘りおこし、上演に結びつけることで、関西演劇の歴史と未来を学び、上演の企画運営を実践的に学習した。主な連携協力機関、劇団このしたやみ、兵庫県立尼崎青少年創造劇場（ピッコロシアター）。

活動⑥‥山﨑達也、「紛争・災害のTELESOPHIA」（一年目）、「旅・芸のTELESOPHIA」（二年目）、「TELESOPHIAと芸術・文化・生活」（三年目）、時間的空間的な遠さ (tele) と、時間的な空間的な遠さを乗

り越えて伝わり消えつつある智（sophia）の有り様に焦点をあてて、災害による文化的ダメージや人形浄瑠璃の継承、日本各地に伝わる芸能を対象として取り上げ、芸術と地域社会の今日的な問題を学習した。主な連携協力機関、能勢浄るりシアター。

活動⑦：古後奈緒子、「ドキュメンテーション／アーカイヴ」、ダンスボックスや維新派の上演を記録に残すことで、地域の多様な文化的価値を継承し循環させる方法を学び、その時生じる問題点を学習した。主な連携協力機関、NPO法人ダンスボックス、維新派。

・第三期

展覧会の名称は、「展覧会「記憶の劇場」」（一年目）、「展覧会「記憶の劇場Ⅱ」」（二年目）、「記憶の劇場Ⅲ 展覧会「記憶の劇場」―明日の記憶」（三年目）である。一年目と二年目は、研修成果を発表する展覧会「記憶の劇場」「記憶の劇場Ⅱ」を大阪大学総合学術博物館で開催した。一年目は、研修成果の受講生が中心となり、会場を六つに分けて、それぞれの活動の一年間の成果を展示という形で発表した。三年目は、研修の成果を学外の連携協力機関で発表し、大阪大学総合学術博物館で開く展覧会はアーティストの前田剛志氏による展覧会を開催した。前田剛志氏には、「記憶の劇場Ⅲ」の一年間の研修プログラムに適宜参加していただき、それを踏まえた作品の制作をお願いした。もちろんこの展覧会の企画運営にも選抜された受講生が携わった。

育成する対象人材

育成する対象人材については、劇場、音楽堂、美術館、博物館などの各種文化芸術関連機関で働いている人や今後働きたいと考えている社会人、文化芸術を通じて地域社会に貢献したいと考えている社会人を対象人材とした。社会人を対象としたが、学生の受講も受け入れた。募集チラシには応募資格として「十八歳以

上。演劇、音楽、美術、パフォーマンスなど芸術全般に興味があり、芸術関連諸機関等に在勤、あるいはこれらの職種への勤務を希望している方」と記し、六月中旬を締め切りとして一五名程度の受講生を募集した。応募にさいして提出する書類は、履歴書と小論文（「このプログラムを受講することによって実現したいこと」〈四〇〇字程度〉）、そして希望する分属先を第一希望から第三希望までを記したものの三点とした。この募集チラシを学内、芸術系大学、公民館や文化ホールや報道各社に送付した。

受講生は、このプログラムの中の活動②〜活動⑦に配属され、実践的な研修を受け、年度末の三月初めにレポートを提出した。レポートの課題は次のようなものである。「以下の四つの問いについて答えてください。問一．「記憶の劇場Ⅲ」のプログラムのうち、あなたはどれに参加しましたか？ 日付も含めて全てお答えください。（答の例：七月二八日（土）のオープニング・セミナーに参加。）問二．問一のうち参加した「必修」プログラムを、専攻のプログラムも含めて、全てお答えください（「必修」プログラムは「記憶の劇場 芸術祭」プログラムです）。問三．問一、問二で挙げたプログラムに参加して何を学びましたか？ 問四．この「記憶の劇場Ⅲ」で学んだことを今後どのように生かしていきたいですか？」。修了の認定は、配属された活動での取り組みとレポートによって総合的に判断した。修了した受講生には修了書を授与した。

3　大阪大学の取り組みの成果と課題

ここでは、大学博物館を活用した新しい人材育成プログラムを構築することができたのか、近隣の芸術諸機関と緊密な連携協力関係を築くことができたのか、そして社会人の人材育成ができたのかという三つの点から、「記憶の劇場」の成果と課題を検討していく。

大学博物館を活用した新しい人材育成プログラム

　「記憶の劇場」という事業の最大の成果は、大学博物館を活用した人材育成のモデルを作ったということである。2節で述べたように、一年間のプログラムを大きく第一期、第二期、第三期の三つに分け、第一期ではプログラム全体に関わる講義や実習を行い、第二期では活動②〜活動⑦に分かれてそれぞれの活動において実践的な研修を行い、第三期では研修の成果を発表するために展覧会を開催した。この構造は、芸術系の研究者が在籍し博物館を有する機関であれば、実現可能な構造となっている。「記憶の劇場」では分属する活動は六つであったが、この数字は任意のものであって、三つでも四つでもかまわない。育成する人材を、学芸員に絞るのか、それとも広く芸術関係の職に就いている人にするのかによって、活動の数は変わる。育成対象者の設定によって、第二期の活動数と活動内容は変化するが、第一期の講座と第三期の展覧会を固定しておけば、しっかりとした目的を持って受講生が学ぶことができる。

　ただし、第二期の活動で、プログラム全体がばらばらにならないように配慮する必要がある。プログラムの構造上、受講生は各活動に配属されることになるため、各活動間の連絡がうまくいかなくなる、他の活動でどのようなことをしているのか分からなくなる、各活動は別々に研修を行っているので、となりの活動が何をしているのかに関心が持てなくなる傾向がある、等の問題が生じる、それはたとえば、連絡網が二つできるという実務的な問題ともつながる。連絡網は各活動の中での連絡が主になるが、展覧会に関することはプログラム全体の中の行事として事務局から連絡がくる。プログラム全体の中の行事として事務局から連絡がくる。プログラムの構造上の問題であるが、この点には十分な注意を要する。

芸術諸機関との連携協力

「記憶の劇場」の人材育成プログラムを推進していくにさいして、多くの芸術諸機関、自治体と連携協力し、その結果、近隣の芸術諸機関と強固な協力関係を築くことができた。活動ごとに連携先、協力先を記すと、次のようになる。

活動②「地域文化の研究による発信・顕彰とメディアリテラシー」では、株式会社140Bと大阪市史料調査会、大阪歴史博物館、大阪市史編纂所、大阪新美術館建設準備室（現大阪中之島美術館準備室）の協力を得た。また会場は、大阪大学中之島センター、大阪市中央公会堂、大阪くらしの今昔館、上方浮世絵館、大大阪藝術劇場、青山ビル（大阪市）、堂島ビル、高津宮である。

活動③「自然科学に親しむ・触る・アートする〜研究からアートそして発信〜」では、公益財団法人益富地学会館、京都造形芸術大学、株式会社海洋堂、株式会社モナック、築地書館株式会社の協力を得た。会場は、大阪大学総合学術博物館、京都造形芸術大学、公益財団法人益富地学会館、株式会社モナックである。

活動④「オペラ『新しい時代』をめぐるワークショップ」（一年目）「三輪眞弘『新しい時代』の再演」（二年目）「モノローグ・オペラ『新しい時代』上映会の制作」（三年目）では、IAMAS（情報科学芸術大学院大学）、あいおいニッセイ同和損保ザ・フェニックスホール、愛知県芸術劇場、大阪大学21世紀懐徳堂、豊中市立文化芸術センターの協力を得た。会場は、愛知県芸術劇場小ホール、あいおいニッセイ同和損保ザ・フェニックスホール、大阪大学21世紀懐徳堂スタジオ、豊中市立文化芸術センター、ゲーテ・インスティトゥート・ヴィラ鴨川、神戸アートビレッジセンターである。

活動⑤「パフォーミング・ミュージアム vol.1」（一年目）、「パフォーミング・ミュージアム vol.2」（二年目）、「パフォーミング・ミュージアム vol.3」（三年目）では、森本薫氏のご子息より資料提供を受け、大

阪芸術大学舞台芸術学科、大阪大学大学院文学研究科演劇学研究室、劇団このしたやみ、大阪大学21世紀懐徳堂、公益財団法人吹田市文化振興事業団（メイシアター）、兵庫県立尼崎青少年創造劇場（ピッコロシアター）、大阪大学21世紀懐徳堂スタジオ、兵庫県立尼崎青少年創造劇場（ピッコロシアター）である。

活動⑥「紛争・災害の TELESOPHIA」（三年目）では、神戸映画資料館、喫茶リバティルーム・カーナ、能勢浄るりシアター、神戸大学の協力を得た。会場は、国立民族学博物館、大阪大学21世紀懐徳堂スタジオ、大阪大学中之島セン
ター、兵庫県立文化体育館、神戸映画資料館、喫茶リバティルーム・カーナ、大阪市生涯学習センター、大阪大学豊中キャンパスサイエンススタジオB、旧一津屋公会堂（摂津市）、いしばし商店街、神戸大学、六甲道駅北地区集会所風の家、湊川公園である。

活動⑦「ドキュメンテーション／アーカイヴ」では、維新派、劇団石、アートエリアB1、NPO法人記録と表現とメディアのための組織、松本工房、dracom、NPO法人ダンスボックス、slowcamp、カンカラ社、arto-one、ひとり工務店、大阪府立福井高校の協力を得た。会場は、大阪大学中之島センター、維新派稽古場、『アマハラ』公演地（奈良市）、『アマハラ』が踏襲した作品公演跡地（岡山県、犬島）、コーポ北加賀屋、Art Theater dB、故郷の家・神戸と新長田各所、ふたば学舎、大阪府立江之子島文化芸術創造センター、大阪府立福井高校である。

またすでに述べたように、連携機関（公益財団法人益富地学会館、兵庫県立尼崎青少年創造劇場（ピッコロシアター）、大阪新美術館建設準備室（現大阪中之島美術館準備室）、公益財団法人吹田市文化振興事業団（メイシアター）、能勢浄るりシアター、あいおいニッセイ同和損保ザ・フェニックスホール、豊中市都市活力部文化芸術課）からは、アドバイザーを招聘し、プログラムの開始と終了時に、「大学博物館を活用する芸術文化ファシリテーター育成連

絡協議会」を開催し、助言や提言や評価を受けた。

以上のように、芸術諸機関との強力な連携協力関係を築くことができた。

社会人の人材育成

すでに述べたように、「一八歳以上。演劇、音楽、美術、パフォーマンスなど芸術全般に興味があり、芸術関連諸機関等に在勤、あるいはこれらの職種への勤務を希望している方」を応募資格として、毎年度六月中旬を締め切りにして社会人を中心に受講生を募集した。応募者は一年目は五五名、二年目は四八名、三年目は三六名であった。修了者は、一年目は三七名、二年目は三一名、三年目は二七名であった。修了要件については、2節「育成する対象人材」の中で記したので、そちらを参照していただきたい。

受講生の属性についてより具体的に記す。

一年目：受講生は全員で五五名である。男女の内訳は男性一九名、女性三六名となっている。年代別に見ると、一〇代二名、二〇代二二名、三〇代一一名、四〇代八名、五〇代九名、六〇代三名、七〇代一名である。職業で分けると、公務員二名（うち文化芸術関係一名）、劇場職員三名、博物館職員一名、アート・コーディネーター一名、小中高大教員三名、音楽系講師二名、美術系講師一名、会社員一二名、学生一九名、個人事務所経営四名（うち芸術関係二名）、フリーランス四名、アルバイト他三名となっている。

二年目：受講生は全員で四八名である。男女の内訳は男性一五名で、女性が三三名となっている。年代別に見ると、一〇代二名、二〇代一五名、三〇代一一名、四〇代八名、五〇代七名、六〇代五名である。職種は芸術系技能職一四名、総合職九名、事務職八名、研究職四名、学生一九名、無職一名である。職業で分けると、公務員一名（うち芸術関係一名）、文化財団職員二名、劇場職員三名、小中高大教員

二名、音楽系講師二名、会社員一一名、大学職員三名、学生八名、個人事務所経営五名（うち芸術関係三名）、フリーランス七名、アルバイト他四名となっていて、職種は芸術系技能職九名、総合職一〇名、事務職一三名、教職二名、研究職三名、学生八名、無職三名である。

三年目：受講生は全員で三六名である。男性一三名、女性二三名となっている。年代別に見ると、一〇代一名、二〇代七名、三〇代六名、四〇代五名、五〇代一〇名、六〇代五名、七〇代二名である。職業で分けると、劇場職員三名、小中高大教員四名、音楽系講師一名、会社員七名、大学職員一名、学生・大学院生八名、個人事務所経営二名（うち芸術関係一名、教育関係一名）、フリーランス四名（うち芸術関係三名、教育関係一名）、アルバイト他六名となっていて、職種は芸術系技能職四名、総合職五名、事務職八名、教職五名、研究職一名、学生・大学院生八名、無職五名である。

三年間を通して受講生の数は減少傾向にあったが、受講生に占める修了者の割合は一年目が六七パーセント、二年目が六五パーセント、三年目が七五パーセントとなっており、修了者の割合は六五パーセント以上と、三年間を通して修了者の割合は変わらない。社会人向けの人材育成プログラムとしてはこの数字はかなり高いというべきで、その理由としては、実践的な研修の日程を社会人が休みの取れる土日に設定したこと、また各活動での研修内容も社会人に無理を強いるものとしていなかったことがあげられる。人材育成プログラムとはいえ、このプログラムを修了したあとも文化芸術ファシリテーターとして専門に働く人は少ない。

実際には、個人経営の芸術教室、NPO法人、小中学校、文化財団等で働いている人の方が多い。受講生のこうした属性を鑑みるとき、途中で参加できなくなる人がでるほど難しく厳しい研修内容とするのではなく、六割ぐらいの受講生が修了できる程度が化芸術ファシリテーターの職を今後希望する方も多い。また、文いいと考えられる。「記憶の劇場」の人材育成プログラムは、この点で大きな成果をあげたといえる。

しかしながら、人材育成プログラムとしての課題がなかったわけではない。プログラムの構造上、受講生は各活動に配属されることになる。「記憶の劇場」の受講生が一堂に会する機会は、活動①の「オープニング・セミナー」と「博物館実習」と「クロージング・シンポジウム」の時だけであった。第三期に成果発表として展覧会を開催するという目的があったので、それなりにプログラムの研修内容に統一がとれたが、展覧会という場がなければ、受講生がバラバラになっていたかもしれない。

文化芸術の事業を企画するときに重要なのは、全体でどのぐらいの予算とするのが適切か、どの予算項目にどれ程の予算を計上するのか、そしてどうやって執行するのかという予算管理の問題である。本プログラムは、補助金事業というプログラムの性格上、予算を含めた計画書は前年度に提出しており、予算管理の点では教育効果がほとんどあげられなかった。

社会人の教育というプログラムであるが、文化芸術に関するプログラムなので、文化芸術ファシリテーターになる／なりたい、あるいは文化芸術のファシリテートをしている／したいという方が育成対象となる。もちろん受講生の中には、こうした志を持っている方々も多くいたが、このプログラムを受講することが目的となっているような方もいた。受講料を課す、あるいは、研修のハードルを少し上げるなどの工夫が必要だったのかもしれない。

おわりに

大阪大学総合学術博物館の「記憶の劇場」という文化芸術ファシリテーター人材育成プログラムは、近隣の芸術諸機関と緊密に連携して、大学博物館を有効に活用したプログラムであった。またこのプログラムは、

大阪大学だけが実現できるようなプログラムとはなっておらず、博物館などを有する機関であれば、繰り返し実行できるような人材育成のモデルにもなっている。これらの点で、「記憶の劇場」という事業は、博物館を活用した新しい文化芸術ファシリテーター育成プログラムを作り上げたと言っても過言ではない。

「記憶の劇場」の受講生は、NPOや美術館の支援者として活躍することになるだろう。博物館や美術館などのミュージアムには学芸員がいるが、受講生が学芸員として就職できるかといえば、それは難しいと思われる。こうした就職先が少ないからである。とはいえ二〇二〇年の東京オリンピックでは日本各地で文化芸術祭が開催され、その後も「Beyond 2020」の文化プログラムが展開される。そうした文化芸術祭や文化プログラムの場で、「記憶の劇場」の受講生がファシリテートしている姿を見ることができれば、これにまさる喜びはない。

注

〈1〉 文化庁のホームページより。http://www.bunka.go.jp/seisaku/bunka_gyosei/shokan_horei/geijutsu_bunka/gekijo_ongakudo/pdf/h24_gekijo_ongakudo_tsuchi_0627.pdf

〈2〉 文化庁「文化プログラムの実施について」（平成二九年度三月）による。

〈3〉 http://www.intermediatheque.jp を参照。

〈4〉 各年度の展覧会については「第8章」を参照。

第8章　展覧会「記憶の劇場」

山﨑達哉・渡辺浩司

はじめに

「記憶の劇場」は、平成二八年度から平成三〇年度に、文化庁補助金「大学を活用した文化芸術推進事業」（平成三〇年度は「大学における文化芸術推進事業」に変更となった）の助成を受けて、大阪大学総合学術博物館が主催となり推進したアート・ファシリテーター人材育成プログラムである。

アート・ファシリテーター人材育成プログラムとしての「記憶の劇場」は、〈「ミュージアム・ピース」を「生きたアートに」〉と〈リサーチ型ミュージアム〉の二つをコンセプトにした主として社会人を対象にする人材育成プログラムである。

実践的に研修できるように一年間を三期に分けた。第一期は、プログラム全体の理念と学知を学ぶ座学中心の学習期間とした。第二期は、各活動の推進する活動に受講生を配属して、具体的な研究を行う期間とした。第三期は、各活動での研修の成果を大学博物館において展示、上演する期間とした。第一期と第二期についてはこの本に掲載の別稿を参照していただければ幸いである。ここでは、この「展覧会「記憶の劇場」」の三年間について報告し、その成果を検討する。

1　一年目と二年目の展覧会——「展覧会「記憶の劇場」」と「展覧会「記憶の劇場Ⅱ」」——

大学の博物館が主催する人材育成事業という特色を生かすために、「記憶の劇場」というアート・ファシリテーター人材育成プログラムでは、プログラムの一年間の研修成果を発表する場として「展覧会「記憶の劇場」」を開催した。この展覧会は、毎年二月から三月にかけて大阪大学総合学術博物館待兼山修学館にて開催された。一年目と二年目の「展覧会「記憶の劇場」」と「展覧会「記憶の劇場Ⅱ」」とは、内容がほとんど変わらないので、以下では一年目の展覧会と二年目の展覧会についてまとめて記す。また各活動の展示については言及せず、展覧会全体に関わることのみを記す。

一年目と二年目の展覧会のレイアウトは、図1と図2の通りである。ご覧のように、入り口すぐに「記憶の劇場」全体の展示空間が設定され、そこを通って奥に進むと各活動の展示となっている。

さて、「記憶の劇場」全体の展示は、各活動の展示とは別に企画された。活動②〜活動⑦の六つの活動から、それぞれ代表者一名を選出し、「記憶の劇場」展覧会チームとして組織した。目的は、「記憶の劇場」全体の展示の企画である。

一年目は、平成二八（二〇一六年）二月一六日、大阪大学中之島センターにて、「記憶の劇場」展覧会チームと事務局が展覧会全体の展示スペースについてどうするか話しあった。話しあいの結果、全体の展示スペースは、各活動を象徴するものを展示スペースの中央に展示し、周囲の壁には各活動の写真と展示内容を示唆する文章を掲示することに決まった。また、それぞれの活動に関する展示内容については、活動ごとに講師、受講生と相談し、決定することとなった。平成二九（二〇一七）年一月一三日には、展示内容については、活動ごとに講師、受講生代表が展覧会内容についての具体的な打ち合わせを行った。ここで、展示業者も交え、展覧会担当講師と受講生代表が展覧会内容についての具体的な打ち合わせを行った。ここで、展示業者と相談の上、可能な展示、不可能な展示等についての確認があった。平成二九年二月一八日、二五日、二六日に展示準備が行

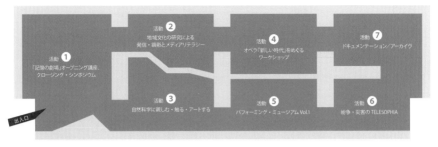

図 8-1　展覧会「記憶の劇場」部屋割（デザイン：濱村和恵）

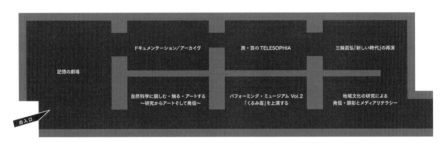

図 8-2　展覧会「記憶の劇場 II」部屋割（デザイン：濱村和恵）

われ、受講生を中心に展覧会が準備された。

展覧会「記憶の劇場」は、平成二九年二月二七日から平成二九年三月一一日まで、当該年度の成果発表の場として開催された。第一室は「記憶の劇場」（活動①）で、ここは全体を統括する部屋として、「記憶の劇場」の紹介と先に述べたように活動②〜⑦の写真との文章、それぞれの活動を象徴する物体を展示した。続けて、第二室「地域文化の発信・顕彰とメディアリテラシー」（活動②）、第三室「オペラ『新しい時代』をめぐるワークショップ」（活動④）、第四室「ドキュメンテーション／アーカイヴ」（活動⑦）、第五室「紛争・災害の TELESOPHIA」（活動⑥）、第六室「パフォーミング・ミュージアム vol.1」（活動⑤）、第七室「自然科学に親しむ・触る・アートする」（活動③）と順に展示した。第二室から第七室までの展示については、それぞれの一年間の活動内容を凝縮したものとなった。

平成二九年三月一三日からは展覧会撤収作業があり、準備・開催・撤収と、展覧会の一連の流れを把握できる機会となった。

二年目の展覧会「記憶の劇場Ⅱ」では、前年度の経験を活かし、平成二九年一一月二五日には各活動の受講生代表者と展覧会担当講師とで会議を開き、展覧会へ向けて打ち合わせを行った。ここでは、全体の部屋の割り振りが決まり、続けて最初の部屋を、全体を統括する「記憶の劇場Ⅱ」とすることが決まった。さらに、この部屋では、活動それぞれの一年間の成果を一枚の写真で表す写真展示の部屋とすることで決定した。

平成二九年一二月二三日には、展示業者も交え、展覧会担当講師と受講生代表が展覧会内容についての具体的な打ち合わせを行った。受講生代表者には、前年度の展覧会経験者もおり、積極的な意見交換や、新たな試みなども行われた。平成三〇（二〇一九）年二月から約一ヶ月間、展覧会の準備のために博物館の一部を開放し、受講生が中心となり、展示準備を行った。

展覧会「記憶の劇場Ⅱ」は、当該年度の成果発表の場として、平成三〇年二月二六日から平成三〇年三月一六日まで開催された。第一室は「記憶の劇場Ⅱ」（活動①）で、「記憶の劇場Ⅱ」の紹介と活動①〜⑦の写真が展示された。展示室の入口と出口が同じであることから、展覧会の初めには活動内容を紹介し、展覧会を振り返ることのできる最後の部屋としても成り立つような写真が展示された。続けて、順に、第二室「ドキュメンテーション／アーカイヴ」（活動⑦）、第三室「旅・芸のTELESOPHIA」（活動⑥）、第四室「三輪眞弘『新しい時代』の再演」（活動④）、第五室「地域文化の研究による発信・顕彰とメディアリテラシー」（活動⑤）、第七室「自然科学活動②」、第六室「パフォーミング・ミュージアム vol.2「くるみ座」を上演する」（活動③）と展示した。第二室から第七室までに親しむ・触る・アートする〜研究からアートそして発信〜」（活動②〜⑦の一年間の活動内容を凝縮したものとなった。

の展示については、前年度同様、活動②〜⑦の一年間の活動内容を凝縮したものとなった。

平成三〇年三月一七日からは展覧会撤収作業があり、準備・開催・撤収と、展覧会の一連の流れを把握できる機会となった。

展覧会「記憶の劇場」および展覧会「記憶の劇場Ⅱ」は、舞台芸術や芸能、町や人の記録・記憶、化石や

鉱物など様々な領域における講座の成果を展覧会へと結びつけた展覧会である。展覧会を開催するにあたり、受講者と担当の講師による計画と準備のほか、数度の事前打ち合わせや業者とのやりとりがあり、これらを通じて展覧会を開催する方法を学び、展覧会を開催することの意義や目的等を考察できた。また展覧会期中には、実際に展覧会を鑑賞し、自身の担当した部屋だけでなく他の展示を観ることで、活動内容や展覧会について学んだ。受講生が積極的に参加することで、「博物館に収められているいわゆる〈ミュージアム・ピース〉の豊かさを引き出し、〈生きたアート〉として公開」することに成功したといえる。また、「地域社会との協奏による芸術実践の試みと基礎研究的な潜在力とを連動させた「リサーチ型ミュージアム」のあり方」においても目的を達成することができた。

2　三年目の展覧会——「展覧会「記憶の劇場Ⅲ　前田剛志展　明日の記憶」—

　三年目の展覧会は、「記憶の劇場」事業の最終年度であることから、これまでの知見を活かし、展覧会そのものを作家とともにつくるという手法を取った。受講生にも複数年参加している方が増えているため、過去の展覧会の経験が活かせるような試みとした。

　展覧会の主体となる作家については、本事業「記憶の劇場」の理念やコンセプトを十分に理解し、「記憶の劇場」が実施する様々な芸術分野に対応でき、学芸員経験のない受講生とともに展覧会をつくることができ、大学博物館において展示可能な人物を選定する必要があった。そのため、作家の決定については事務局が予め行い、美術家の前田剛志が選ばれた。

　昨年度までと異なり、講座の成果発表ではない展覧会となることから、「記憶の劇場Ⅲ」オープニング講座

において、前田剛志によるレクチャーが行われた。展覧会場の見学も入念なものとなり、受講生はどういった場所で前田剛志という作家の作品を展示するのかを考察した。その後、活動②〜⑦の各活動の講座に、時間の許す限り前田剛志が参加することで、「記憶の劇場」全体の講座の様子を共有するとともに、受講生とも交流を行うことができた。

展覧会「記憶の劇場Ⅲ」においても、これまでと同様、各活動から代表者が選ばれ、「記憶の劇場」事務局とともに、展覧会の運営メンバーとなった。

平成三〇年一二月五日、中之島センターにて、前田剛志、受講生の展覧会メンバー、事務局で打ち合わせを行った。ここで、各活動の内容を共有し、それぞれの活動について再確認を行った。前田剛志からは、自身のこれまでの作品の紹介があり、オープニング講座でのレクチャーを深めるものとなった。加えて、活動②〜⑦に参加した経験とそれぞれの活動の特徴を前田自身の表現による説明があり、受講生と共有した。議論の結果として、「記憶の劇場」の活動内容や成果と前田の創作の動機は、「記憶」をキーワードとしてつなげることができると再確認した。

さらに前田から、展覧会実施における重要事項についての説明が大きく三点あった。それを意識してほしいと受講生と確認した。すなわち、「広報」、「展示」、「記録」の三点である。まず「広報」であるが、展覧会の準備において、重要なことは、広く展覧会について知ってもらうことで、チラシの作成とどのような場所へ配架するかということをよく考えて欲しいというものであった。「展示」は、何を展示するかということはもちろんだが、展示物の搬出入も重要な展覧会の準備であることを確認した。さらに、展示について、どのような解説をするかということも議論された。最後の「記録」については、展示ができた段階で展覧会が終わったわけではなく、関わった展示を記録することが重要であるとの説明があった。

以上の内容を踏まえ、チラシの作成と発送は主に事務局が行うが、受講生からも意見が必要であることや、

図8-3　展覧会「記憶の劇場Ⅲ」「前田剛志展─明日の記憶」部屋割（デザイン：濱村和恵）

展示解説の方法としてキャプション以外にギャラリートークなどを行うことも可能であることなどを確認した。また、作品を閲覧するため、前田のギャラリー兼アトリエに訪問することも決まった。

展覧会メンバーは、二班に分かれ、それぞれ平成三一（二〇一九）年一月一三日と二〇日に、明日香村にある前田のギャラリー兼アトリエを訪問した。ここで、『姫が国　傚當麻曼荼羅』、『戀歌』、『七十二候』、『哭騒の森』などの作品を閲覧した。また、ここで新作に取り掛かっており、展覧会には展示したいという発表も前田本人からあった。受講生は、作品についての解説や製作過程、日本画の技法や顔料について詳しく説明を受けることで、作品の選定を行うこととなった。

一月三〇日には、展覧会メンバーが大阪大学総合学術博物館の展示室を見学し、展覧会の部屋割りや展示作品、展示会場の壁紙の色を決定した。図8-3の展覧会のレイアウトのように、入り口の部屋は、「記憶の劇場Ⅲ」全体の活動報告の部屋として設定され、ここで活動②〜⑦について、写真と文章にて一年間の報告が行われた。続く三部屋を前田剛志の作品を展示する部屋とした。展示作品は、順に、『戀歌』、『姫が国』、新作の『九窓画　星舟』が各部屋に展示された。『七十二候』からは、各活動にちなんだ作品を選び展示した。また、展覧会タイトルも、受講生が中心となり前田と相談し決めたもので、『前田剛志展　明日の記憶』が採用された。ここでの「明日」とは未特別に選んだ六点も展示した。『姫が国　傚當麻曼荼羅』と同じ空間には、前田が『七十二候』から来を指すものでも、「記憶」は過去のものを指すものであるが、未来の記憶を記録できないか／できるのではないかという想いが込められたものとなった。このように、準備か

ら設営、撤収に至るまで、アート・ファシリテーターとして受講生が中心となり、企画、準備、運営した。

「記憶の劇場Ⅲ」の締めくくりかつ「記憶の劇場」三年間の活動の最後ともなった、クロージング・エキジビジョン「展覧会「記憶の劇場Ⅲ」前田剛志展―明日の記憶」は平成三一年二月二六日～三月九日まで開催された。会期中の二月二七日（水）には、前田剛志在廊日として設定し、作家本人による作品解説を行った。また、三月二七日の一一時三〇分からと一四時からの二回、「美術家・前田剛志によるギャラリートーク」を企画し、受講生による在廊日も設定し、受講生による作品解説も数度行った。そのほか、受講生による報告と並んで、また会期末の三月九日には、クロージング・シンポジウムを開催し、各活動の受講生による報告と並んで、展覧会メンバーによる報告も行った。その後、ディスカッションにて、展覧会実施における問題点や課題を共有した。

本展覧会では、受講生が中心となり、実際に作家と交渉しながら、展覧会をつくりあげた。作家である前田自身も、作品の選び方や、展示方法、壁紙の色など、自身では思いつかない発想であったと喜んでいた。このように、受講生によって作品に新しい光をあてられたことは非常に重要であり、このような講座において展覧会を実施することの意義をみつけたように思われる。

おわりに

「記憶の劇場」という、様々な芸術分野を取り扱う講座は、実際に携わっている受講生からみても、お互いの講座が何をしているのかわからりづらい部分があった。それを展覧会という形で成果を公表することにより、それぞれの講座が何をしてきたのかを理解しやすいものとなった。また、それは同時に、多様で複雑で

あった「記憶の劇場」そのものについても理解を深めるのに十分であったといえる。一年目の「展覧会「記憶の劇場」」や二年目の「展覧会「記憶の劇場Ⅱ」」、三年目の展覧会の最初の部屋は、「記憶の劇場」を理解し、「記憶の劇場Ⅲ」が抱える講座について横断して考えることのできる空間であった。

「記憶の劇場」では、作家と作品を受講生の手によってファシリテートするという難題ではあったが、事務局がサポートすることで展覧会を開催できた。それには、何よりも、作家である前田剛志の理解と寛容さは不可欠であった。受講生が良い経験をするだけでなく、作家にとってもメリットのある展覧会を実施できたことは、大きな成果ではないだろうか。⟨7⟩

一方で、三年間を通し、いくつかの課題も残った。特に、連絡方法については、毎年改善を試みたものの、最良の結果となったとは言えなかった。事務局と受講生の連絡については大きな齟齬が生まれることはなかったが、グループごとの受講生同士の連絡については、代表者のみが状況を把握しているグループやグループ内での相談が十分にできているグループなど、グループによって濃淡ができてしまった。アート・ファシリテーターとしての受講生代表者に情報を集中させたものの、事務局の意図通りには機能せず、情報の伝達については課題が残った。また、展覧会へ向けての時間の管理、スケジュール調整についても課題を残すこととなった。全てのスケジュールを展覧会開催日へ向けて準備を行えるよう、より細かく受講生とコミュニケーションを取る必要があったのではないかと考えている。

様々な背景を持った受講生が集まった講座⟨8⟩ではあったが、複雑な講座を履修し、展覧会に結びつけることができたことは十分な成果であったであろう。また、展覧会を受講生の手によって準備から撤収まで実施したことで、受講生の満足度も高くなったと考えられ、一年間の成果を「まとめの展覧会」として実施することとの意義を感じられた。

図8-4　平成28年度　展覧会「記憶の劇場」ポスター（以降デザインはすべて濱村和恵）

図8-5　平成28年度　展覧会「記憶の劇場」チラシ

図8-6　平成28年度　展覧会「記憶の劇場」パンフレット

図 8-7　平成 29 年度　展覧会「記憶の劇場Ⅱ」ポスター

図 8-8　平成 29 年度　展覧会「記憶の劇場Ⅱ」チラシ

図8-9　平成29年度　展覧会「記憶の劇場II」パンフレット

図 8-10　平成 30 年度　展覧会「「記憶の劇場Ⅲ」
前田剛志展―明日の記憶」ポスター

図 8-11　平成 30 年度　展覧会「「記憶の劇場Ⅲ」前田剛志展―明日の記憶」チラシ

図 8-12　平成 30 年度　展覧会「「記憶の劇場Ⅲ」前田剛志展—明日の記憶」パンフレット

注

〈1〉展覧会最終日の平成二九年三月一一日には、クロージング・シンポジウムを開催し、受講生による口頭発表とアドバイザーや担当講師も交えた意見交換・ディスカッションを行った。

〈2〉展覧会の中日の平成三〇年三月一〇日には、クロージング・シンポジウムを開催し、受講生による口頭発表とアドバイザーや担当講師も交えた意見交換・ディスカッションを行った。

〈3〉作品を作家本人だけではなく、受講生が自身のことばで展示室において実際に話すことは、前田自身の希望でもあった。

〈4〉選んだ作品は、活動②は「玄鳥至」・「朔風払葉」、活動③は「土脉潤起」・「菜虫化蝶」・「土潤溽暑」・「天地始粛」、活動④は「葭始生」・「閉塞成冬」・「乃東生」・「大雨時行」・「雷乃収声」・「虹蔵不見」、活動⑥は「蚕起食桑」・「鱖魚群」・「桃始笑」・「禾乃登」・「鶺鴒鳴」であった。

〈5〉活動⑤は「半夏生」・「竹笋生」・「鶺鴒鳴」であった

〈6〉「蓮始開」・「蟋蟀在戸」・「温風至」・「東風解氷」・「霜止出苗」の六点。

〈7〉前田は、設定した在廊日以外にも、展示室にて説明・解説などを行ってくれた。

〈8〉なお、三年間の展覧会については、大阪大学総合学術博物館ウェブサイトにて、「博物館年報」としても報告されている。〈https://www.museum.osaka-u.ac.jp/about/nenpou/〉

年齢は一〇代〜七〇代まで幅広く、性別も男女どちらかに偏ることはなく、東京、名古屋、広島など、近畿圏以外からの参加者もあり、職業も一般職から直接文化芸術に携わる人やアーティストなど、多種多様な受講生であった。

あとがき

本書は平成二八年度から三年間、大阪大学総合学術博物館が主催し、大阪大学文学研究科が共催した社会人育成プログラムの内容と、それについての考察を各事業担当者がまとめたものである。このプログラムには先行するものがあり、それは平成二五年度から同じく三年間、文学研究科で主催した「劇場・音楽堂・美術館等と連携するアート・フェスティバル人材育成事業〈声なき声、いたるところにかかわりの声、そして私の声〉芸術祭」というプログラムである（『街に拓く大学―大阪大学の社会共創―』参照）。文化庁に「大学を活用した文化芸術推進事業」という枠組みの補助金が設定されたことがきっかけで、主として文学研究科の芸術系教員、そして国際公共政策研究科、コミュニケーションデザイン・センター、総合学術博物館の有志教員のお力を借りて始めたものである。このプログラムは社会人対象のアート・マネージメント講座で、始めるのであれば、単に座学だけでは普段の教育と変わらない、どこか学内の授業ではできない新しい試みができないかと考え、人材育成と芸術祭とを掛け合わせたプログラムを開始した。おかげさまで受講生の反応も良く、当初はまったくどうなるのか見えていないこともしばしばであったが、無事にこの三年を終えることができた。事業担当者は各自で手応えがあったのであろう、四年目を迎える平成二八年度にはもう一度違った角度から芸術系社会人人材育成のプログラムを展開することとした。それが「記憶の劇場」となった。テーマや手法に変更や修正を加えたものの、事業担当者もほぼ同じメンバー、社会人に対して文化芸術の学知を開くことと、実践的なアート・マネージメント講座という基本的な構えは変えず、博物館での社会貢献と繋

225

げる形をとった。この三年間には、したがって先行する〈声なき声…〉芸術祭の三年間の経験が生かされている。この先行する三年間の文学研究科での事業については、さぞかしお目触りであったと思うが、研究科内の同僚や事務方の皆さんに大変お世話になった。この場をお借りしてお礼を申し上げます。

また地域との繋がりを重要視することもこの最初の三年間で身につけた。近隣の芸術諸機関である兵庫県立尼崎青少年創造劇場、大阪新美術館準備室（現大阪中之島美術館）、あいおいニッセイ同和損保ザ・フェニックスホール、吹田市文化会館、能勢淨るりシアターの皆さんには、当初よりアドバイザーとしてご助言をいただいており、それは「記憶の劇場」でも変わらなかった。助言ばかりではなく、実際にホールやステージをお借りしたり、スタッフの皆さんの文字通り助力をいただいたり、そうすることでこのプログラムはどんなにかスムースに、そしてしっかりしたものになったかについては、本書の中に記されている通りである。またそれぞれの機関とのそうしたおつきあいの中で、地域課題という言葉がいかに通り一遍なものであるかについても自分たちの体を通して学ぶ機会となり、地域に暮らす皆さんの顔を見ながら事業をすることの重要さを教えていただいた。ここで改めてのお礼を申し上げます。なお、本書において、機関や個人の所属については本事業当時のものを記載していることを申し添えておく。

「記憶の劇場」では主催を大阪大学総合学術博物館とし、博物館のセミナー室、多目的ホールなどを使うことになったばかりではなく、何度も「展覧会」を実施することになった。展覧会には多くの人の手と足と知恵が必要であるばかりか、具体的なアクリルケース、キャプションやパネルのボード、それらを制作するためのカッター、プリンター、準備室など様々なバックステージでの助力が必要である。これらすべてを博物館は提供し、協力をした。博物館としてはどうであったのだろうか、この「記憶の劇場」の三年間が無駄でなく、博物館の教育や社会貢献活動にわずかでも貢献できていたならこれ以上の幸せはない。ここでもこの場をおかりして、大阪大学総合学術博物館、および関係する皆さんにお礼を申し上げます。

また本書は、大阪大学社学共創本部の社学共創叢書の一冊として刊行される。大阪大学の社学共創事業は、これからまた大きく前進をする予定であるが、このプログラム「記憶の劇場」は大学の新しいタイプの体験的学習、アクティブラーニングのひとつのモデルになると同時に、大学における社会人教育のひな形にもなろう。これらの新しい研究教育のあり方を示せたという点で、大学の地域社会や関連諸機関との共創の大きな成果であると自負している。

このプログラムは平成三年から主催を文学研究科に再度移し、新しい事業をスタートさせている。「徴しの上を鳥が飛ぶ──文学研究科におけるアート・プラクシス人材育成プログラム」と称して、また新しい社会人育成プログラムを試みている。こちらはまだまだ始まったばかりであるが、この「記憶の劇場」の三年間の経験を踏まえていることは明らかである。文学研究科では、芸術系ブロックの再編を含む大きな改革が進行中であり、その中にもこの私たちの「プログラム」は根付かせていきたいと思う。もちろん博物館もこの新しいプログラムには共催をしている。今後とも連携関係を強固なものにしていきたいと思う。

そして何よりもこの三年間の受講生の皆さんにもお礼を申し上げます。皆さんとのおつきあいは、普段の学生との関係とも違う新鮮なもので、私たちも多くを皆さんから学ばせていただきました。何よりも皆さんとのおつきあいこそが私たちの財産です。今後も大阪大学の芸術系のプロジェクトにはご参加いただけましたら幸いですし、このプログラムを修了された皆さんが大阪や関西のアート・シーンでこれまで以上のご活躍をされますことをお祈りしています。

最後になりましたが、いつもながらこの種の論集の煩雑な作業を一手に引き受けて下さり、原稿の遅延を忍耐強く黙って見守り、一旦入稿されれば迅速に作業を進めて下さった大阪大学出版会板東詩おりさんにも、この場をおかりしてお礼を申し上げたい。

二〇二〇年三月

永田靖

平成 30 年度「記憶の劇場 III」パンフレット

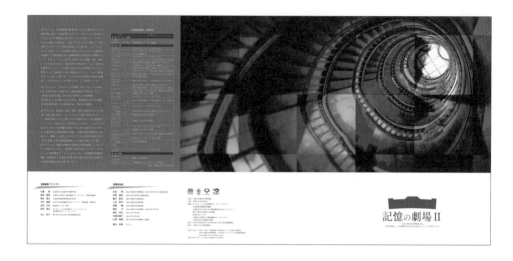

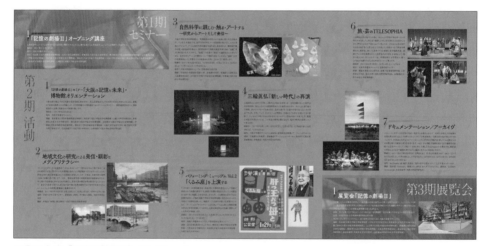

平成 29 年度「記憶の劇場Ⅱ」パンフレット

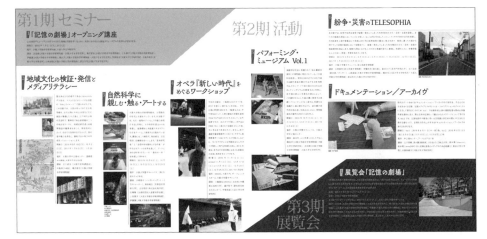

平成 28 年度「記憶の劇場」パンフレット

日　程	場　所	活　動　名	内　容
H31年 2月1日（金）	メイシアター	活動⑤「パフォーミング・ミュージアム Vol.3「関西新劇」の展示と上演」	『まだまだ生きてゐる』上演
H31年 2月2日（土）	メイシアター	活動⑤「パフォーミング・ミュージアム Vol.3「関西新劇」の展示と上演」	『まだまだ生きてゐる』上演
H31年 2月3日（日）	大阪大学中之島センター	活動②「地域文化の研究による発信・顕彰とメディアリテラシー」	受講生の発表会
H31年 2月3日（日）	メイシアター	活動⑤「パフォーミング・ミュージアム Vol.3「関西新劇」の展示と上演」	『まだまだ生きてゐる』上演
H31年 2月8日（金）	大阪大学中之島センター	活動⑥「TELESOPHIAと芸術・文化・生活」	「昔ばなしの時間と距離〜口承文芸学者 小澤俊夫さんに聞く〜」（受講生による企画）
H31年 2月26日（火） 〜3月9日（土）	大阪大学総合学術博物館	活動①「「記憶の劇場III」—オープニング講座／セミナー「関西のアートシーンと将来」／クロージング・エキジビション」	クロージング・エキジビション「展覧会—記憶の劇場III「前田剛志展—明日の記憶」」
H31年 3月2日（土）	大阪大学総合学術博物館	活動①「「記憶の劇場III」—オープニング講座／セミナー「関西のアートシーンと将来」／クロージング・エキジビション」	美術家・前田剛志によるギャラリートーク
H31年 3月9日（土）	大阪大学総合学術博物館	活動①「「記憶の劇場III」—オープニング講座／セミナー「関西のアートシーンと将来」／クロージング・エキジビション」	「記憶の劇場III」クロージング・シンポジウム

ポスター／パンフレットデザイン：濱村和恵

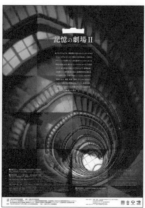

平成28年度
「記憶の劇場」ポスター

平成29年度
「記憶の劇場II」ポスター

平成30年度
「記憶の劇場III」ポスター

日　程	場　所	活　動　名	内　容
H30年 11月15日（木）	豊中市立文化芸術センター	活動④「モノローグ・オペラ『新しい時代』上映会の制作」	プレトークと『新しい時代』上映会
H30年 11月17日（土）	六甲道駅北地区集会所 風の家	活動⑥「TELESOPHIA と芸術・文化・生活」	おもいしワークショップ Vol. 2
H30年 11月24日（土）	ゲーテ・インスティトゥート・ヴィラ鴨川	活動④「モノローグ・オペラ『新しい時代』上映会の制作」	プレトークと『新しい時代』上映会
H30年 11月25日（日）	アルヘイム 千里中央店	活動②「地域文化の研究による発信・顕彰とメディアリテラシー」	打ち合わせ会
H30年 11月25日（日）	能勢浄るりシアター	活動⑥「TELESOPHIA と芸術・文化・生活」	人形浄瑠璃ジョイント公演
H30年 12月1日（土）	ピッコロシアター	活動⑤「パフォーミング・ミュージアム Vol. 3「関西新劇」の展示と上演」	展覧会「森本薫と『女の一生』」展示準備
H30年 12月4日（火） 〜12月16日（日）	ピッコロシアター	活動⑤「パフォーミング・ミュージアム Vol. 3「関西新劇」の展示と上演」	「森本薫と『女の一生』」展
H30年 12月5日（水）	大阪大学中之島センター	活動①「「記憶の劇場III」―オープニング講座／セミナー「関西のアートシーンと将来」／クロージング・エキジビション」	展覧会打ち合わせ
H30年 12月15日（土）	ピッコロシアター	活動⑤「パフォーミング・ミュージアム Vol. 3「関西新劇」の展示と上演」	文学座公演『女の一生』鑑賞
H30年 12月22日（土）	神戸アートビレッジセンター	活動④「モノローグ・オペラ『新しい時代』上映会の制作」	プレトークと『新しい時代』上映会
H30年 12月23日（日）	湊川公園集合	活動⑥「TELESOPHIA と芸術・文化・生活」	おもいしワークショップ 調査・勉強会
H31年 1月4日（金）	空堀地域一帯（大阪市中央区谷町・瓦屋町付近）	活動②「地域文化の研究による発信・顕彰とメディアリテラシー」	受講生有志空堀見学会
H31年 1月12日（土）	大阪大学中之島センター	活動⑤「パフォーミング・ミュージアム Vol. 3「関西新劇」の展示と上演」	演劇ワークショップ
H31年 1月12日（土）	湊川公園集合	活動⑥「TELESOPHIA と芸術・文化・生活」	おもいしワークショップ Vol. 3
H31年 1月13日（日）、 1月20日（日）	前田剛志ギャラリー・アトリエ	活動①「「記憶の劇場III」―オープニング講座／セミナー「関西のアートシーンと将来」／クロージング・エキジビション」	展覧会打ち合わせ
H31年 1月15日（火）	株式会社140B 会議室	活動②「地域文化の研究による発信・顕彰とメディアリテラシー」	合評会
H31年 1月15日（火） 〜27日（日）	京都造形芸術大学 春秋座前展示スペース	活動③「自然科学に親しむ・触る・アートする〜身のまわりの鉱物〜」	展覧会『石を感じる 〜memory×sense〜』
H31年 1月31日（木）	メイシアター	活動⑤「パフォーミング・ミュージアム Vol. 3「関西新劇」の展示と上演」	『まだまだ生きてゐる』上演

日　程	場　所	活　動　名	内　容
H30年 9月8日（土）	豊中市立文化芸術センター	活動④「モノローグ・オペラ『新しい時代』上映会の制作」	上映会のための会場視察、打ち合わせ
H30年 9月11日（火） 〜16日（日）	アートエリアB1	活動⑦「ドキュメンテーション／アーカイヴ」	旅する展覧会「3つの『Re』をめぐって―維新派という地図をゆく―」
H30年 9月13日（土）	大大阪藝術劇場	活動②「地域文化の研究による発信・顕彰とメディアリテラシー」	「KARAHORIZM　空堀主義―なぜパリ祭と"俄（にわか）"？／蓄音機で町家ザンマイ―」
H30年 9月16日（日）	京都造形芸術大学	活動③「自然科学に親しむ・触る・アートする〜身のまわりの鉱物〜」	陶芸①
H30年 9月17日（月）	大阪大学豊中キャンパス	活動⑥「TELESOPHIAと芸術・文化・生活」	「JAZZICTIONARY―ことばが奏で、ピアノが語る日本ジャズ史―」
H30年 9月18日（火）	ゲーテ・インスティトゥート・ヴィラ鴨川	活動④「モノローグ・オペラ『新しい時代』上映会の制作」	上映会のための会場視察、打ち合わせ
H30年 9月22日（土）	大阪大学 21世紀懐徳堂スタジオ、大阪大学総合学術博物館	活動①「「記憶の劇場III」―オープニング講座／セミナー「関西のアートシーンと将来」／クロージング・エキジビション」	セミナー「関西のアートシーンと将来」・博物館オリエンテーション
H30年 9月27日（土）	株式会社140B 会議室、船上見学（中之島〜道頓堀）	活動②「地域文化の研究による発信・顕彰とメディアリテラシー」	講義・水の回廊体験2
H30年 9月29日（土）	京都造形芸術大学 柴田研究室	活動③「自然科学に親しむ・触る・アートする〜身のまわりの鉱物〜」	陶芸②
H30年 10月6日（土）	大阪大学会館	活動⑤「パフォーミング・ミュージアムVol.3「関西新劇」の展示と上演」	「森本薫関係資料」閲覧と解説
H30年 10月7日（日）	京都造形芸術大学 柴田研究室	活動③「自然科学に親しむ・触る・アートする〜身のまわりの鉱物〜」	絵画①
H30年 10月7日（日）	神戸映画資料館	活動⑥「TELESOPHIAと芸術・文化・生活」	『廻り神楽』『海の産屋 雄勝法印神楽』上映会、監督とのトークイベント
H30年 10月8日（月）	神戸映画資料館	活動⑥「TELESOPHIAと芸術・文化・生活」	『廻り神楽』『海の産屋 雄勝法印神楽』上映会
H30年 10月14日（日）	JR六甲道駅集合	活動⑥「TELESOPHIAと芸術・文化・生活」	おもいしワークショップVol.1-1
H30年 10月20日（土）	能勢淨るりシアター	活動⑥「TELESOPHIAと芸術・文化・生活」	浄瑠璃の里 能勢浄瑠璃公演
H30年 10月28日（日）	JR六甲道駅集合	活動⑥「TELESOPHIAと芸術・文化・生活」	おもいしワークショップVol.1-2
H30年 11月1日（木）	神戸アートビレッジセンター	活動④「モノローグ・オペラ『新しい時代』上映会の制作」	上映会のための会場視察、打ち合わせ
H30年 11月8日（木）	大阪府立福井高校	活動⑦「ドキュメンテーション／アーカイヴ」	旅する台本

「記憶の劇場Ⅲ」―大学博物館における文化芸術ファシリテーター 育成プログラム― 日程表（平成 30 年度）

大学博物館を活用する文化芸術ファシリテーター育成事業連絡協議会
第1回　2018 年 9 月 22 日（土）、大阪大学会館　会議室
第2回　2019 年 3 月 9 日（土）、大阪大学総合学術博物館待兼山修学館　セミナー室

事業担当者会議
第1回　2018 年 4 月 9 日（月）、大阪大学文学研究科クラスター室
第2回　2018 年 6 月 19 日（火）、大阪大学文学研究科クラスター室
第3回　2019 年 3 月 6 日（水）、大阪大学文学研究科クラスター室

日　程	場　　所	活　動　名	内　容
H30年 7月7日（土）	神戸大学百年記念館	活動⑥「TELESOPHIA と芸術・文化・生活」	パフォーマンス『RADIO AM 神戸 69 時間震災報道の記録』リーディング上演
H30年 7月8日（日）	神戸大学人文学研究科 B 棟 BI32	活動⑥「TELESOPHIA と芸術・文化・生活」	企画パネル『RADIO AM 神戸 69 時間震災報道の記録』リーディング上演をめぐって
H30年 7月28日（土）	大阪大学総合学術博物館	活動①「「記憶の劇場Ⅲ」―オープニング講座／セミナー「関西のアートシーンと将来」／クロージング・エキジビション」	「記憶の劇場Ⅲ」オープニング講座
H30年 7月29日（日）	大阪大学中之島センター	活動⑦「ドキュメンテーション／アーカイヴ」	旅する展覧会準備講座
H30年 8月4日（土）	大阪大学中之島センター	活動⑦「ドキュメンテーション／アーカイヴ」	旅する展覧会準備講座
H30年 8月5日（日）	大阪大学中之島センター、大阪くらしの今昔館	活動②「地域文化の研究による発信・顕彰とメディアリテラシー」	ガイダンス、講義 「大大阪モダニズム展」見学
H30年 8月5日（日）	大阪大学豊中キャンパス	活動④「モノローグ・オペラ『新しい時代』上映会の制作」	オペラについての勉強会
H30年 8月5日（日）	大阪大学中之島センター	活動⑦「ドキュメンテーション／アーカイヴ」	旅する展覧会準備講座
H30年 8月11日（土）	大阪大学豊中キャンパス	活動④「モノローグ・オペラ『新しい時代』上映会の制作」	上映会の会場選定、プレトーク企画などについての議論
H30年 8月11日（土）	大阪大学中之島センター	活動⑥「TELESOPHIA と芸術・文化・生活」	講座・勉強会
H30年 9月1日（土）	株式会社I40B 会議室、船上見学（大阪港〜大正区）	活動②「地域文化の研究による発信・顕彰とメディアリテラシー」	講義・水の回廊体験 I
H30年 9月1日（土）	大阪大学中之島センター	活動⑥「TELESOPHIA と芸術・文化・生活」	講座・上映試写会

日　程	場　所	活　動　名	内　容
H30年 1月21日（土）	大阪大学中之島センター	活動⑥「旅・芸のTELESOPHIA」	トークイベント「劇場とは何だろう？―伝統芸能と劇場の関係を考える」（受講生による企画）
H30年 2月10日（日）	大阪大学豊中キャンパス サイエンススタジオB	活動⑥「旅・芸のTELESOPHIA」	人形芝居えびす座による上演と解説
H30年 2月10日（土）	大阪大学中之島センター	活動⑦「ドキュメンテーション／アーカイヴ」	vol.2データ化と編集
H30年 2月27日（火） ～H30年 3月16日（金）	大阪大学豊中キャンパス 待兼山修学館	活動①「「記憶の劇場II」―オープニング講座／セミナー「大阪の記憶と未来」・博物館オリエンテーション／クロージング・エキジビション」	クロージング・エキジビション展覧会「記憶の劇場II」
H30年 3月4日（日）	大阪大学21世紀 懐徳堂スタジオ	活動④「三輪眞弘『新しい時代』の再演」	モノローグ・オペラ『新しい時代』上映会
H30年 3月9日（金）	大阪大学豊中キャンパス ～いしばし商店街	活動⑥ 「旅・芸のTELESOPHIA」	ちんどん通信社による宣伝・上演（受講生による企画）
H29年 3月10日（土）	大阪大学豊中キャンパス 21世紀懐徳堂スタジオ	活動①「「記憶の劇場II」―オープニング講座／セミナー「大阪の記憶と未来」・博物館オリエンテーション／クロージング・エキジビション」	「記憶の劇場II」 クロージング・シンポジウム
H30年 3月11日（日）	大阪大学豊中キャンパス 21世紀懐徳堂スタジオ	活動⑥ 「旅・芸のTELESOPHIA」	ちんどん通信社による上演と解説（受講生による企画）
H30年 3月12日（月）	大阪大学豊中キャンパス ～いしばし商店街	活動⑥ 「旅・芸のTELESOPHIA」	ちんどん通信社による宣伝・上演（受講生による企画）

日　程	場　所	活　動　名	内　容
H29年 11月18日（土）	大阪大学中之島センター、江之子島センター	活動⑦「ドキュメンテーション／アーカイヴ」	vol.2導入レクチャーとワークショップ
H29年 11月19日（日）	ふたば学舎	活動⑦「ドキュメンテーション／アーカイヴ」	vol.1公演鑑賞とフィードバック
H29年 11月20日（月）	大阪大学総合学術博物館	活動③「自然科学に親しむ・触る・アートする〜研究からアートそして発信〜」	受講生との展覧会打ち合わせ会議
H29年 11月26日（日）	大阪大学中之島センター	活動⑦「ドキュメンテーション／アーカイヴ」	vol.2データ化と編集
H29年 11月28日（火）	IAMAS	活動④「三輪眞弘『新しい時代』の再演」	オペラ『新しい時代』再演のためのリハーサル見学、インタビュー
H29年 12月2日（土）	愛知県芸術劇場小ホール	活動④「三輪眞弘『新しい時代』の再演」	オペラ『新しい時代』再演のためのリハーサル見学
H29年 12月3日（日）	愛知県芸術劇場小ホール	活動④「三輪眞弘『新しい時代』の再演」	オペラ『新しい時代』再演のためのリハーサル見学
H29年 12月8日（金）	愛知県芸術劇場小ホール	活動④「三輪眞弘『新しい時代』の再演」	モノローグ・オペラ『新しい時代』上演
H29年 12月9日（土）	愛知県芸術劇場小ホール	活動④「三輪眞弘『新しい時代』の再演」	モノローグ・オペラ『新しい時代』上演
H29年 12月9日（土）	大阪大学中之島センター	活動⑦「ドキュメンテーション／アーカイヴ」	vol.2データ化と編集
H29年 12月16日（土）	あいおいニッセイ同和損保ザ・フェニックスホール	活動④「三輪眞弘『新しい時代』の再演」	モノローグ・オペラ『新しい時代』上演
H29年 12月16日（土）	大阪大学21世紀懐徳堂スタジオ	活動⑤「パフォーミング・ミュージアム Vol.2」	『豆の波音』上演
H29年 12月17日（日）	高津宮、大正区船上見学	活動②「地域文化の研究による発信・顕彰とメディアリテラシー」	講座と港湾地区見学
H29年 12月17日（日）	大阪大学21世紀懐徳堂スタジオ	活動⑤「パフォーミング・ミュージアム Vol.2」	『豆の波音』上演
H29年 12月24日（日）	大阪大学中之島センター	活動⑦「ドキュメンテーション／アーカイヴ」	vol.2データ化と編集
H29年 12月25日（月）	旧一津屋公会堂	活動⑥「旅・芸の TELESOPHIA」	旧一津屋公会堂見学、トークイベントの打ち合わせ
H30年 1月14日（日）	大阪大学中之島センター	活動⑦「ドキュメンテーション／アーカイヴ」	vol.2データ化と編集
H30年 1月21日（日）	大阪市中央公会堂	活動②「地域文化の研究による発信・顕彰とメディアリテラシー」	講座と発表会

日　程	場　所	活　動　名	内　容
H29年 10月7日（土）	大阪大学総合学術博物館	活動③「自然科学に親しむ・触る・アートする〜研究からアートそして発信〜」	座学講座（1回目）
H29年 10月7日（土）	大阪大学豊中キャンパス	活動④「三輪眞弘『新しい時代』の再演」	作品の勉強会
H29年 10月14日（土）	淨るりシアター	活動⑥「旅・芸のTELESOPHIA」	浄瑠璃の里　能勢浄瑠璃公演　鑑賞
H29年 10月14日（土）	故郷の家・神戸と新長田各所	活動⑦「ドキュメンテーション／アーカイヴ」	vol.1フィールドワーク
H29年 10月15日（土）	大阪大学総合学術博物館	活動③「自然科学に親しむ・触る・アートする〜研究からアートそして発信〜」	撮影実習（1回目）
H29年 10月21日（土）	京都造形芸術大学	活動③「自然科学に親しむ・触る・アートする〜研究からアートそして発信〜」	造形教室（1回目）
H29年 10月22日（日）	高津宮	活動②「地域文化の研究による発信・顕彰とメディアリテラシー」	講座
H29年 10月28日（土）	大阪大学総合学術博物館	活動③「自然科学に親しむ・触る・アートする〜研究からアートそして発信〜」	撮影実習（2回目）
H29年 10月28日（土）	大阪大学総合学術博物館	活動⑤「パフォーミング・ミュージアムVol.2」	関西新劇史の理解と展示手法の学習
H29年 10月28日（土）	故郷の家・神戸と新長田各所	活動⑦「ドキュメンテーション／アーカイヴ」	vol.1フィールドワーク
H29年 11月4日（土）	故郷の家・神戸と新長田各所	活動⑦「ドキュメンテーション／アーカイヴ」	vol.1フィールドワーク
H29年 11月11日（土）	京都造形芸術大学	活動③「自然科学に親しむ・触る・アートする〜研究からアートそして発信〜」	造形教室（2回目）
H29年 11月11日（土）	故郷の家・神戸と新長田各所	活動⑦「ドキュメンテーション／アーカイヴ」	vol.1フィールドワーク
H29年 11月13日（月）	大阪大学豊中キャンパス	活動④「三輪眞弘『新しい時代』の再演」	作品のプレゼンテーション
H29年 11月15日（水）	大阪市生涯学習センター	活動⑥「旅・芸のTELESOPHIA」	トークイベント打ち合わせ
H29年 11月15日（水）	Art Theater dB	活動⑦「ドキュメンテーション／アーカイヴ」	vol.1リハーサル撮影
H29年 11月18日（土）	大阪大学総合学術博物館	活動③「自然科学に親しむ・触る・アートする〜研究からアートそして発信〜」	受講生による講演会

「記憶の劇場Ⅱ」―大学博物館を活用する文化芸術ファシリテーター育成プログラム― 日程表（平成29年度）

大学博物館を活用する文化芸術ファシリテーター育成事業連絡協議会
第1回 2017年9月16日（土）、大阪大学会館 セミナー室2
第2回 2018年3月10日（土）、大阪大学文学研究科 クラスター室

事業担当者会議
第1回 2017年3月30日（木）、大阪大学文学研究科クラスター室
第2回 2017年6月15日（木）、大阪大学文学研究科クラスター室
第3回 2017年11月13日（月）、大阪大学文学研究科クラスター室
第4回 2018年3月6日（火）、大阪大学文学研究科クラスター室

日　程	場　所	活　動　名	内　容
H29年 7月22日（土）	大阪大学豊中キャンパス 21世紀懐徳堂スタジオ、大阪大学豊中キャンパス待兼山修学館	活動①「「記憶の劇場Ⅱ」―オープニング講座/セミナー「大阪の記憶と未来」・博物館オリエンテーション/クロージング・エキジビション」	「記憶の劇場Ⅱ」「オープニング講座」
H29年 7月29日（土）	大阪大学中之島センター、江之子島センター	活動⑦「ドキュメンテーション/アーカイヴ」	vol.2導入レクチャーとワークショップ
H29年 9月1日（金）	Art Theater dB	活動⑦「ドキュメンテーション/アーカイヴ」	vol.1導入レクチャーとワークショップ
H29年 9月3日（日）	大阪大学豊中キャンパスサイエンススタジオB	活動⑥「旅・芸のTELESOPHIA」	阿波木偶箱まわし保存会による上演と解説
H29年 9月8日（金）	Art Theater dB	活動⑦「ドキュメンテーション/アーカイヴ」	vol.1導入レクチャーとワークショップ
H29年 9月9日（土）	大阪大学会館	活動⑤「パフォーミング・ミュージアムVol.2」	劇団くるみ座関連資料閲覧と解説
H29年 9月9日（土）	故郷の家・神戸と新長田各所	活動⑦「ドキュメンテーション/アーカイヴ」	vol.1フィールドワーク
H29年 9月10日（日）	大阪大学中之島センター、中之島地区見学	活動②「地域文化の研究による発信・顕彰とメディアリテラシー」	講座と中之島見学
H29年 9月16日（土）	大阪大学豊中キャンパス 21世紀懐徳堂スタジオ、大阪大学豊中キャンパス待兼山修学館	活動①「「記憶の劇場Ⅱ」―オープニング講座/セミナー「大阪の記憶と未来」・博物館オリエンテーション/クロージング・エキジビション」	セミナー「大阪の記憶と未来」・博物館オリエンテーション
H29年 9月30日（土）	堂島ビル会議室、「水の回廊」船上見学	活動②「地域文化の研究による発信・顕彰とメディアリテラシー」	講座と「水の回廊」見学
H29年 9月30日（土）	大阪大学中之島センター	活動⑤「パフォーミング・ミュージアムVol.2」	演劇ワークショップ

日　程	場　所	活　動　名	内　容
H28年 12月17日（土）	大阪大学中之島センター	活動⑤「パフォーミング・ミュージアム Vol. I」	森本薫作品上演に向けてのワークショップ
H28年 12月18日（日）	大阪大学	活動④「オペラ『新しい時代』をめぐるワークショップ」	演奏会「声のような音／音のような声」のために
H28年 12月24日（土）	ザ・フェニックスホール	活動④「オペラ『新しい時代』をめぐるワークショップ」	演奏会「声のような音／音のような声」リハーサル
H28年 12月25日（日）	ザ・フェニックスホール	活動④「オペラ『新しい時代』をめぐるワークショップ」	演奏会「声のような音／音のような声」
H29年 1月8日（日）	大阪市中央公会堂	活動②「地域文化の研究による発信・顕彰とメディアリテラシー」	講座・演習
H29年 1月29日（日）	大阪市中央公会堂	活動②「地域文化の研究による発信・顕彰とメディアリテラシー」	講座・演習
H29年 1月29日（日）	兵庫県立文化体育館	活動⑥「紛争・災害のTELESOPHIA」	展覧会、上演について打ち合わせ
H29年 2月4日（土）	青山ビル	活動②「地域文化の研究による発信・顕彰とメディアリテラシー」	小企画（イベント・おむすびプロジェクト）
H29年 2月26日（日）	大阪大学会館 21世紀懐徳堂スタジオ	活動⑥「紛争・災害のTELESOPHIA」	上演「1995年1月17日のAM　神戸を朗読する」
H29年 2月27日（月） ～H29年 3月11日（土）	大阪大学豊中キャンパス 待兼山修学館	活動①「「記憶の劇場」オープニング講座、クロージング・シンポジウム、展覧会「記憶の劇場」」	クロージングエキシビション展覧会「記憶の劇場」
H29年 2月27日（月）	神戸映画資料館	活動⑥「紛争・災害のTELESOPHIA」	「私たちの震災の記録」上映会＋トーク
H29年 3月3日（金）	喫茶リバティルーム・カーナ	活動⑥「紛争・災害のTELESOPHIA」	トークイベント「telesophia─知を伝うこと─震災カフェ」（受講生による企画）
H29年 3月4日（土）	大阪大学会館 21世紀懐徳堂スタジオ	活動⑤「パフォーミング・ミュージアム Vol. I」	上演「まだ生きてゐる」
H29年 3月11日（土）	大阪大学豊中キャンパス 21世紀懐徳堂スタジオ	活動①「「記憶の劇場」オープニング講座、クロージング・シンポジウム、展覧会「記憶の劇場」」	「記憶の劇場」クロージング・シンポジウム

日　程	場　所	活　動　名	内　容
H28年 9月10日（土）	懐徳堂スタジオ、 アートエリア B1	活動⑦「ドキュメンテーション／ アーカイヴ」	vol.2「アクトとプレイで学び ほぐす―記憶とドキュメント・ アクション」
H28年 9月11日（日）	大阪大学会館 21世紀懐徳堂スタジオ	活動⑥「紛争・災害のTELESOPHIA」	上映会『その街のこども』、 ディスカッション
H28年 9月17日（土）	大阪大学芸術研究棟、 コーポ北加賀屋、 大阪大学中之島センター	活動⑦「ドキュメンテーション／ アーカイヴ」	vol.2サブプログラム remoscope ワークショップ
H28年 9月18日（日）	大阪大学中之島センター、 中之島フィールドワーク	活動②「地域文化の研究による発 信・顕彰とメディアリテラシー」	講座とフィールドワーク
H28年 10月2日（日）	乗船（道頓堀～中之島）、 上方浮世絵館	活動②「地域文化の研究による発 信・顕彰とメディアリテラシー」	フィールドワーク（「大阪水の 回廊」ツアー）と上方浮世 絵館見学
H28年 10月8日（土）	大阪大学総合学術博物館	活動③「自然科学に親しむ・触る・ アートする」	自然科学に親しむ・触る・アー トする（1回目）
H28年 10月8日（土）	懐徳堂スタジオ、 アートエリア B1	活動⑦「ドキュメンテーション／ アーカイヴ」	vol.2「アクトとプレイで学び ほぐす―記憶とドキュメント・ アクション」
H28年 10月15日（土）	大成モナック株式会社	活動③「自然科学に親しむ・触る・ アートする」	自然科学に親しむ・触る・アー トする（2回目）
H28年 10月15日（土）	大阪大学会館	活動⑤「パフォーミング・ミュージ アム Vol.1」	森本薫資料閲覧
H28年 10月22日（土）	大阪大学総合学術博物館	活動③「自然科学に親しむ・触る・ アートする」	自然科学に親しむ・触る・アー トする（3回目）
H28年 10月29日（土）	大阪大学総合学術博物館	活動③「自然科学に親しむ・触る・ アートする」	自然科学に親しむ・触る・アー トする（4回目）
H28年 11月12日（土）	大阪大学総合学術博物館 セミナー室	活動⑤「パフォーミング・ミュージ アム Vol.1」	シンポジウム 「森本薫を語る」
H28年 11月13日（日）	情報科学芸術大学院大学	活動④「オペラ『新しい時代』をめ ぐるワークショップ」	オペラ『新しい時代』 再演にむけて
H28年 11月20日（日）	京都造形芸術大学、 益富地学会館	活動③「自然科学に親しむ・触る・ アートする」	自然科学に親しむ・触る・ アートする （エクスカーション）
H28年 11月23日（水）	大阪大学芸術研究棟、 コーポ北加賀屋、 大阪大学中之島センター	活動⑦「ドキュメンテーション／ アーカイヴ」	vol.2サブプログラム remoscope ワークショップ
H28年 11月27日（日）	大阪大学中之島センター	活動⑥「紛争・災害のTELESOPHIA」	トークイベント開催について、 展覧会や上演の準備などの 議論
H28年 12月11日（日）	大阪大学中之島センター	活動⑥「紛争・災害のTELESOPHIA」	トークイベント開催について、 展覧会や上演の準備などの 議論

「記憶の劇場」―大学博物館を活用する文化芸術ファシリテーター育成講座―
日程表（平成28年度）

大学博物館を活用する文化芸術ファシリテーター育成事業連絡協議会
※連携機関アドバイザーと事業担当者により構成
　第1回　2017年3月11日（土）、大阪大学豊中キャンパス　リサーチ・コモンズ

事業担当者会議
　第1回　2016年4月5日（火）、大阪大学会館 セミナー室2
　第2回　2016年6月8日（水）、大阪大学会館 セミナー室2
　第3回　2016年10月27日（木）、文学研究科リサーチ・コモンズ
　第4回　2016年12月1日（木）、大阪大学文学研究科クラスター室
　第5回　2017年3月10日（金）、大阪大学文学研究科クラスター室

日　程	場　所	活動名	内　容
H28年 7月23日（土）	大阪大学豊中キャンパス 21世紀懐徳堂スタジオ	活動①「「記憶の劇場」オープニング講座、クロージング・シンポジウム、展覧会「記憶の劇場」」	「記憶の劇場」 オープニング講座
H28年 7月24日（日）	大阪大学豊中キャンパス 文経中庭会議室	活動①「「記憶の劇場」オープニング講座、クロージング・シンポジウム、展覧会「記憶の劇場」」	「記憶の劇場」 オープニング講座
H28年 8月6日（土）	国立民族学博物館	活動⑥「紛争・災害のTELESOPHIA」	講演「被災文化財の支援から考える地域文化の保存と活用」
H28年 8月11日（木） ～1月14日（土）	大阪大学中之島センター（大阪市）、維新派稽古場（大阪市）、『アマハラ』公演地（奈良市）、『アマハラ』が踏襲した作品公演跡地（岡山県、犬島）	活動⑦「ドキュメンテーション／アーカイヴ」	vol.1「維新派の空間とカメラの視点」
H28年 8月12日（金）	大阪大学芸術研究棟、 コーポ北加賀屋、 大阪大学中之島センター	活動⑦「ドキュメンテーション／アーカイヴ」	vol.2サブプログラム remoscopeワークショップ
H28年 8月13日（土）	大阪大学会館 21世紀懐徳堂スタジオ	活動⑥「紛争・災害のTELESOPHIA」	身体・思考 ワークショップ
H28年 9月4日（日）	大阪大学芸術研究棟、 コーポ北加賀屋、 大阪大学中之島センター	活動⑦「ドキュメンテーション／アーカイヴ」	vol.2サブプログラム remoscopeワークショップ
H28年 9月9日（金）	懐徳堂スタジオ、 アートエリアB1	活動⑦「ドキュメンテーション／アーカイヴ」	vol.2「アクトとプレイで学びほぐす―記憶とドキュメント・アクション」

年　　　代：10代2名、20代15名、30代11名、40代8名、50代7名、60代5名
過去の経験：俳優、書道家・篆刻家、画家、音楽家、木工作家、ピアノ講師、美術講師、舞台制作、デザ
　　　　　　イナー、学芸員、アート評論、広報プロデューサー、芸術祭・アート系ボランティア他

平成30年度

受　講　生：36名（男性13名、女性23名）
居 住 地 別：大阪府21名、京都府2名、兵庫県8名、奈良県1名、和歌山県1名、愛知県2名、広島県1名
属　　　性：劇場職員3名、小中高大教員4名、音楽系講師1名、会社員7名、大学職員1名、学生・
　　　　　　大学院生8名、個人事務所経営2名（うち芸術関係1名、教育関係1名）、フリーランス
　　　　　　4名（うち芸術関係3名、教育関係1名）、アルバイト他6名
職　　　種：芸術系技能職4名、総合職5名、事務職8名、教職5名、研究職1名、学生・大学院生
　　　　　　8名、無職5名
年　　　代：10代1名、20代7名、30代6名、40代5名、50代10名、60代5名、70代2名
過去の経験：俳優、演出家、マイムアーティスト、カメラマン、キュレーター、司書画家、音楽家、
　　　　　　ピアノ講師、舞台制作、墨アーティスト、イラストレーター、グラフィックデザイナー、
　　　　　　Webライター、舞台衣装のデザイン、学芸員、芸術祭・アート系ボランティア他

　受講生には、年度ごとに活動への参加度合いと最終レポートによって修了の判定を行い、修了者に
は修了証を交付した。
　平成28（2016）年度は、受講生55名のうち、37名が修了した。
　平成29（2017）年度は、受講生48名のうち、31名が修了した。
　平成30（2018）年度は、受講生36名のうち、27名が修了した。

予　算

　平成28（2016）年度　20,400千円
　平成29（2017）年度　20,992千円
　平成30（2018）年度　24,269千円

事務局

　永田　靖　　　大阪大学総合学術博物館・大阪大学文学研究科
　渡辺浩司　　　大阪大学文学研究科
　山﨑達哉　　　大阪大学総合学術博物館

〒560-0043 大阪府豊中市待兼山町1番13号（大阪大学会館内）
　　　　　　大阪大学総合学術博物館
　　　　　　文化芸術ファシリテーター育成講座事務局

渡辺浩司　　大阪大学大学院文学研究科
橋爪節也　　大阪大学総合学術博物館
上田貴洋　　大阪大学総合学術博物館
伊藤　謙　　大阪大学総合学術博物館
古後奈緒子　大阪大学大学院文学研究科
横田　洋　　大阪大学総合学術博物館
山﨑達哉　　大阪大学総合学術博物館

受講生

　育成対象者となる受講生を広く募集した。育成対象者としては、18歳以上の者で、演劇、音楽、美術、パフォーマンスなど芸術全般に興味があり、芸術関連諸機関等に在勤、あるいはこれらの職種への勤務を希望している、もしくは自身で既に活動を始めており、さらに学びたい市民（一般15名程度、学生5名程度）を対象とした。

　平成28（2016）年度は、6月6日（月）15時必着を締め切りとし、応募者55名の応募があった。レポート等の審査の結果、55名を受講生として迎えた。

　平成29（2017）年度は、6月12日（月）15時必着を締め切りとし、応募者48名の応募があった。レポート等の審査の結果、48名を受講生として迎えた。

　平成30（2018）年度は、6月12日（火）12時（正午）必着を締め切りとし、応募者36名の応募があった。レポート等の審査の結果、36名を受講生として迎えた。

平成28年度

受　講　生：55名（男性19名、女性36名）

居 住 地 別：大阪府28名、京都府5名、兵庫県19名、奈良県1名、和歌山県1名、愛知県1名

属　　　　性：公務員2名（うち文化芸術関係1名）、劇場職員3名、博物館職員1名、アートコーディネーター1名、小中高大教員3名、音楽系講師2名、美術系講師1名、会社員12名、学生19名、個人事務所経営4名（うち芸術関係2名）、フリーランス4名、アルバイト他3名

職　　　　種：芸術系技能職14名、総合職9名、事務職8名、研究職4名、学生19名、無職1名

年　　　　代：10代2名、20代21名、30代11名、40代8名、50代9名、60代3名、70代1名

過去の経験：俳優、ピアノ講師、書道家・篆刻家、芸術祭・アート系ボランティア、舞台制作、デザイナー、コピーライター、プロデューサー、ステージクリエイター、Webデザイナー他

平成29年度

受　講　生：48名（男性15名、女性33名）

居 住 地 別：大阪府29名、京都府4名、兵庫県9名、奈良県2名、和歌山県1名、東京都1名、長野県1名、愛知県1名

属　　　　性：公務員1名（うち芸術関係1名）、文化財団職員2名、劇場職員3名、小中高大教員2名、音楽系講師2名、会社員11名、大学職員3名、学生8名、個人事務所経営5名（うち芸術関係3名）、フリーランス7名、アルバイト他4名

職　　　　種：芸術系技能職9名、総合職10名、事務職13名、教職2名、研究職3名、学生8名、無職3名

附録 「記憶の劇場」3 年間の記録

主 催

 大阪大学総合学術博物館

共 催

 大阪大学大学院文学研究科

連携機関

 あいおいニッセイ同和損保ザ・フェニックスホール

 大阪新美術館建設準備室

 公益財団法人吹田市文化振興事業団（メイシアター）

 豊中市都市活力部文化芸術課

 能勢浄るりシアター

 兵庫県立尼崎青少年創造劇場（ピッコロシアター）

 公益財団法人益富地学会館

助 成

 平成 28 年度文化庁「大学を活用した文化芸術推進事業」

 平成 29 年度文化庁「大学を活用した文化芸術推進事業」

 平成 30 年度文化庁「大学における文化芸術推進事業」

協力

 大阪大学 21 世紀懐徳堂

連携機関アドバイザー

 石橋　隆　　公益財団法人益富地学会館

 尾西教彰　　兵庫県立尼崎青少年創造劇場（ピッコロシアター）

 菅谷富夫　　大阪新美術館建設準備室

 古矢直樹　　公益財団法人吹田市文化振興事業団　吹田市文化会館（メイシアター）

 松田正弘　　能勢浄るりシアター

 宮地泰史　　あいおいニッセイ同和損保ザ・フェニックスホール

 守屋浩一　　豊中市都市活力部文化芸術課（平成 28 年度）

 本山昇平　　豊中市都市活力部文化芸術課（平成 29 年度〜平成 30 年度）

事業担当者

 永田　靖　　大阪大学総合学術博物館・大阪大学大学院文学研究科（事業推進者）

 伊東信宏　　大阪大学大学院文学研究科（事業推進者）

横田 洋（よこた・ひろし）
大阪大学総合学術博物館助教。2010年大阪大学大学院文学研究科博士後期課程修了。専門は演劇史・映画史。主な論文に「山崎長之輔の連鎖劇―池田文庫所蔵番付から―」『演劇学論集』44号（2006）。主な共著書に『近代日本における音楽・芸能の再検討』（京都市立芸術大学日本伝統音楽研究センター研究報告5、2010）。共著『忘れられた演劇』（森話社、2014）など。

古後奈緒子（こご・なおこ）
大阪大学大学院文学研究科准教授。大阪アーツカウンシル委員。専門は、舞踊史・舞踊理論研究。2000年より京阪神の上演芸術のフェスティバルに記録、批評、翻訳、アドバイザー等で関わる。論文「ホーフマンスタールの舞踊創作における異質性／他者性の作用」（『近現代演劇研究』第六号、2017）、「マイノリティのパフォーマンスを引き出すメディア空間〜『フリークスター3000』にみる空間の多重化〜」（『a+a美学研究』第10号、2017）、「批判的反復による失われた舞踊遺産のアーカイヴ」（『舞台芸術』第21号、2018）他。

渡辺浩司（わたなべ・こうじ）
大阪大学大学院文学研究科准教授。専門は、文芸学・西洋古典学。共著『世界の名前』（岩波新書、2016）、『若者の未来を開く　教養と教育』（角川学芸出版、2011）、『近代精神と古典解釈――伝統の崩壊と再構築――』（財団法人国際高等研究所、2002）、共訳『ルキアノス全集　4』（京都大学学術出版会、2013）、『クインティリアヌス　弁論家の教育』1、2（京都大学学術出版会、2005、2009）、『ディオニュシオス／デメトリオス　修辞学論集』（京都大学学術出版会、2004）など。

執筆者紹介

永田 靖 (ながた・やすし) [編者]
鳥取女子短期大学助教授を経て、現在、大阪大学大学院文学研究科教授、大阪大学総合学術博物館長。IFTR 国際演劇学会アジア演劇ＷＧ代表、日本演劇学会会長。専門は演劇学、近現代演劇史。共編著に *Modernization of Asian Theatres* (Springer, 2019)、*Transnational Performance, Identity and Mobility in Asia* (Palgrave, 2018)、『歌舞伎と革命ロシア』(森話社、2017)、共著に *Adapting Chekhov The Text and its Mutations* (Routledge, 2013)、*The Local Meets the Global in Performance* (Cambridge Scholars Publishing, 2010)、『アヴァンギャルドの世紀』(京都大学学術出版会、2001)、翻訳に『ポストモダン文化のパフォーマンス』(国文社、1994) 等、多数。

山﨑達哉 (やまざき・たつや) [編者]
大阪大学大学院文学研究科特任助教。専門は芸能史。対象は神楽や箱まわし、えびすかき、ちんどん屋などの芸能。論文に「佐陀神能の変化とその要因に関する研究：神事と芸能の二面性」(『待兼山論叢　文化動態論篇』、2016)、共著に『待兼山少年―大学と地域をアートでつなぐ《記憶》の実験室―』(大阪大学出版会、2016)。アートマネジメント講座の事務局を担当しながら、「TELESOPHIA」プロジェクトなどにて、震災、芸能、音楽などをテーマにイベントなどを企画運営している。

橋爪節也 (はしづめ・せつや)
東京藝術大学美術学部助手から大阪市立近代美術館建設準備室主任学芸員を経て大阪大学総合学術博物館・大学院文学研究科教授 (兼任)。前総合学術博物館長、現共創機構社学共創本部教授。専門は日本・東洋美術史。著書に『橋爪節也の大阪百景』(創元社、2020)、監修に『木村蒹葭堂全集』(藝華書院)、『はたらく浮世絵 大日本物産図会』(青幻舎、2019) など。

伊藤 謙 (いとう・けん)
大阪大学総合学術博物館特任講師 (常勤)。博士 (薬学)。大阪大学総合学術博物館研究支援推進員、京都薬科大学生薬学分野助教を経て、2015年より現職。専門は生薬学・本草学・博物館学と多岐にわたる。伊藤若冲の遠縁にあたり、美術研究も行っている。

伊東信宏 (いとう・のぶひろ)
ハンガリー国立リスト音楽大学客員研究員、大阪教育大学助教授などを経て、2004年より大阪大学大学院文学研究科助教授、2010年同教授。専門は中欧・東欧の音楽史及び民俗音楽研究。著書『バルトーク』(中公新書、1997、吉田秀和賞)、編著『ピアノはいつピアノになったか？』(大阪大学出版会、2007)、著書『中東欧音楽の回路』(岩波書店、2009、サントリー学芸賞、木村重信民族藝術学会賞)、著書『東欧音楽綺譚』(音楽之友社、2018)、訳書『月下の犯罪』(講談社、2019) など。

大阪大学社学共創叢書3

記憶の劇場
大阪大学総合学術博物館の試み

発　行　日	2020 年 3 月 31 日　初版第 1 刷	〔検印廃止〕
編　　　者	永田靖・山﨑達哉	
発　行　所	大阪大学出版会	
	代表者　三成賢次	

〒565-0871
大阪府吹田市山田丘 2-7　大阪大学ウエストフロント
電話：06-6877-1614（直通）　FAX：06-6877-1617
URL　http://www.osaka-up.or.jp

ブックデザイン	佐藤大介 sato design.
カバー・表紙イメージ	濱村和恵
組版フォーマット	小山茂樹 bookpocket
印刷・製本	株式会社 遊文舎

ⓒ Yasushi Nagata, Tatsuya Yamazaki　　　　　　Printed in Japan
ISBN 978-4-87259-698-4　C1070